摄影作品分析
（第三版）

唐东平 著

清华大学出版社
北 京

版权所有，侵权必究。举报：010-62782989，beiqinquan@tup.tsinghua.edu.cn。

图书在版编目（CIP）数据

摄影作品分析/唐东平著. ——3版. ——北京：清华大学出版社，2010.9（2025.1 重印）
ISBN 978-7-302-23314-5

Ⅰ.①摄…　Ⅱ.①唐…　Ⅲ.①摄影艺术－艺术评论－高等学校－教材
Ⅳ.①J405

中国版本图书馆CIP数据核字（2010）第150188号

责任编辑：宋丹青
封面设计：HELLO
责任校对：王荣静
责任印制：宋　林

出版发行：清华大学出版社
网　　址：https://www.tup.com.cn, https://www.wqxuetang.com
地　　址：北京清华大学学研大厦A座　　　　邮　编：100084
社 总 机：010-83470000　　　　　　　　　　邮　购：010-62786544
投稿与读者服务：010-62776969, c-service@tup.tsinghua.edu.cn
质量反馈：010-62772015, zhiliang@tup.tsinghua.edu.cn
印 装 者：涿州市般润文化传播有限公司
经　　销：全国新华书店
开　　本：170×230　　印　张：11.25　　字　数：209千字
版　　次：2010年9月第3版　　　　　　印　次：2025年1月第13次印刷
定　　价：32.00元

产品编号：034976-01

第三版自序

分析法是科学或学术研究中一门必不可少的学问。然而，采用科学的方法来分析摄影作品，并不见得能够服众。首先，创作者本人这一关就很难过得去。"你又不是人家肚子里的蛔虫"，你怎么会知道别人在想什么？的确，从作品里看作者的思想，看作者的创作思路，试图还原作者当初的想法，这原本就有点"不靠谱"，好比"井蛙观天"和"盲人摸象"，有点自作聪明，有点自以为是。其次，听者未必当真，有道理，则点头称是；没道理，则一笑置之。最后，分析者未必能在背景资料尚未十分充足的前提条件下建立起充分的自信。

想要分析摄影作品，必须清楚摄影之中的各种区分。物以类聚，人以群分。摄影的差别（包括摄影人与摄影作品的差别）实在太大了。以器材的爱好者为例，喜爱大画幅相机的人，往往很难与玩小相机的人为伍；而同样是喜欢小相机的人，喜欢旁侧取景的与喜欢反光取景的又很不一样。如果以拍摄作品的类型来进行区分的话，那么拍摄艺术类摄影作品的人，怎么也无法与报道摄影记者在摄影语言的运用层面上保持着平等与有效的对话。不同类型的摄影作品自然应该以不同的思路来解读，而分析摄影作品的人往往有着自己的偏好与欠缺，所以客观分析只是一种姿态，不可能是一种事实上的效果。

摄影的差别还体现在文化的不同上。东西方文化的交流，尽管近一百年来日趋频繁，但由于文化根源的不同，其差异甚至是隔膜，在未来很长的时间里，还将继续存在下去。以东方的视点看西方的摄影作品，或者说，以中国人的观点来分析世界范围内的作品，总难免会带有各种东方文化的烙印与局限。就拿人像与人物摄影之中最基本的"摆拍"与"抓拍"的概念来说吧，理论界论说了多少年了，说得国人都已经腻烦了，麻木了，都以为已经彻底明白了，没有问题了，但是只要你一接触到世界摄影史，你就会发现，其实我们根本就没有完全弄明白。

在1871年R.L.马多克斯发明"干板"摄影法之前，本来就无所谓"摆拍"的概念，更不可能出现"抓拍"的想法，因为当时摄影所需要的操作步骤和曝光时间，就决定了摄影必须耐下性子一点一点地进行精细的控制，如果非要给一个替换"摆拍"概念的名词，那就是stage-managed photography或简称为staged photography。尽管今天我们很自然地将它们翻译为"摆拍"，但它绝不是我们现代人所理解的简

单地摆个pose那样的"摆拍"，而是包含了舞台设计和角色扮演成分的较为复杂与隆重的拍摄方式。而且西方人的这种角色扮演十分讲究"原型"，所表达的含义也大多与他们文化上的"母题"相关。如果我们对西方的文化渊源没有较为深入的了解，就很难明白staged photography的真实含义。当然由于文化的不同，类似这种对某个概念的误解或理解得不到位，是十分普遍的。

"抓拍"一词，至少有两个来源，一个是来自欧洲的candid photography，另一个则是来自美国的snapshot。

candid一词为拉丁文，原意为"自然的、无偏见的"，其词根cand等同于英文中的white（白色）和bright（光亮的），相当于古汉语里的"素"，现代用法一般将candid引申为"坦率的、公正的、不做作的和未经排练的"，candid photography也就是"不加干预的自然状态的抓拍摄影"，是为了避免拍摄现场由于摄影这一行为的突然介入而改变人、事与物原本的发展状态。可以说，这里面包含着非常深刻而成熟的哲学思考。英国的木刻家P.马丁（Paul Martin）、德国的犹太博士E.萨洛蒙（Erich Salomon）和法国的超现实主义艺术家亨利卡蒂埃-布列松（Henri Cartier-Bresson）都是candid photography的高手。

snapshot原意是开枪扫射，转借为快速拍摄，或快速拍摄的照片。这是由于1891年乔治·伊斯门（George Eastman）发明的能装胶卷的照相机被大量推向市场的缘故。而在美国人的心目中，1860年理查·乔登·加特林(Richard Jordan Gatling)设计的手动型多管机关枪的威力还记忆犹新，具有快速操控性能的轻便型照相机的拍摄方式，也就成了另一种类似于机枪的"扫射"式的"快照美学"。在某种意义上，可以说这一"快照美学"的日渐流行，逐渐催生出了美国的大众文化。snapshot与candid其实具有本质上的不同，snapshot在更多的情况下是一种直截了当的拍摄，而且摄影师与被摄者往往是一种临时的合作关系，包括主动合作与被动合作关系。即使在被动合作时，被摄者也往往是知道自己在被人拍摄的，所以他们渐渐地养成了被镜头瞄准时的反应习惯，一些人知道有意识地去与镜头作交流，一些人则尽量去摆脱这个入侵的镜头。但不管怎样，这都是摄影主动介入以后的现场即兴的真实反应。snapshot中的被摄者积极配合的那部分，即被摄对象主动地在镜头前展示自己身体姿势或面部表情的做法，倒特别接近我们中国人所认为的"摆拍"意义。

误读与误解的概念，还有诸如"纪实摄影"、"报道摄影"和"概念摄影"等。"纪实摄影"，我们今天将它看做一种区别于风光摄影和人像摄影的摄影创作风格类型，其实纪实摄影里面包括了纪实的风光和纪实的人像摄影，而且摄影史上绝大多数的风光和人像摄影作品，均属于纪实摄影范畴，并不是只有拍摄社会生活的纪实照片，

才算是纪实摄影。在摄影史上，纪实摄影其实是一个非常庞大的概念，不仅包括了纪实的风光和纪实的人像摄影，还包括报道摄影。在早期它只是区分于"绘画主义摄影"的所有摄影样式的总称，因为摄影本身就是"写真纪实"的手段或工具。摄影同情弱者，揭示真实的社会现状，介入国家政治，推动社会改良与变革，于是就有了后来的"社会纪实摄影"（social documentary photography）和"关心人的摄影"（concerned photography）。当然，用纪实的手法拍摄风光和人像的摄影，仍然属于纪实摄影。"报道摄影"到中国就成了"新闻摄影"，其实它们无法等同。"报道摄影"里允许出现摄影师或图片编辑的个人观点，无法拍摄的事件，则可以采用插图摄影的方式进行讲述，只要讲述的是事实，人家并不在乎画面的虚构与创意方式。而"概念摄影"（conceptual photography），一个在西方非常具体的小概念，到中国则被误译成了"观念摄影"，被艺术传媒渲染成了一种摄影创作的时尚方式，并与西方的观念艺术扯上了纠缠不清的关系。

诚然，误译与误读的现象总是在所难免的，人们对于摄影概念的理解尚且如此，各种偏误在摄影作品分析中的体现也就更不用说了。的确，在分析摄影作品的过程中，又有谁能保证百分百地准确呢？为了尽可能地少犯错误，我们是十二分的小心加上十二分的努力。但小心归小心，努力归努力，如果我们的分析能还原作品以一个近似值的话，那也已经是很不错的了。好在如今不断拓展和进一步深化的中西方文化交流与合作，可以让国人渐渐地看清世界，并真正学会以世界的眼光来看待世界，至于摄影概念方面的误译与误读，也就不会再成为什么难题了。

不想拙著自2001年由浙江摄影出版社出版发行以来，深得广大读者的垂爱，在合同期内获得了多次重印的机会。此次修订版再由清华大学出版社出版发行，本人甚感荣幸，在此一则要感谢广大读者多年来的一贯支持，二则要感谢两大出版社的知遇之恩。修订版中考虑到近些年来影像在当代艺术中的地位擢升，有意增加了艺术类摄影作品的论述与分析，并对曾经被业界广泛热议的纪实类摄影作品做了自己相应的分析和判断，至于应用类摄影作品的分析要点，拙著也进行了简要的归类说明。原来某些章节的内容，随着这些年来的继续学习和对摄影认识的深入，此次也作了些许的补充。书中定有许多不当之处，还望各位专家学者和广大读者批评指正。

<div style="text-align:right">2010年5月29日于北京锦秋家园</div>

自 序
散木充材　勉为其难

分析作品，是一件困难且不讨好的事。

分析不比欣赏那么惬意，欣赏完全可以凭主观感觉，可以不顾及作品的语境、语言方式与特定语言中所包含的特定内容，可以不考虑欣赏时诸如各人所持的态度与立场，以及所采用的表达方式方面的分歧，甚至可以不用计较后果；而分析则不然，得严肃审慎，客观公允，切中肯綮，中规中矩，鞭辟入里，入木三分。比如说，何谓大师？大师"大"在哪里？何谓"好"作品？它究竟"好"在哪里？到底是难得的好作品，还是普通的好照片？好作品与好照片的区别又在哪里？既然是分析就必须得有章程，得按规矩办事，必须熟悉作者的成长、作品形成的过程与所采用的最为本体的语言及其表达上的技巧。与别的类型的作品相比，摄影作品更有其独特的一面，它所采用的是摄影语言，因此，分析摄影作品，必须充分尊重摄影的本体语言，及其各种可能出现的不同的个人化的表述方式，不能照搬分析美术作品与文学作品的手法来进行。更何况并不是所有的摄影作品都是艺术作品，许多优秀的而非艺术的摄影作品，是断不可以用所谓的艺术标准来衡量的。对于摄影来说，最最重要的还不是艺术，其中尚有比艺术更重要的事。

摄影主要体现在"拍"上，即如何"做"上（按常理，"做"也是需要动脑筋的，但可能想得终究要少一些），而分析则通常主要表现为"看看—想想—说说"（明显地，这里"想"得较多），按通常标准定性，就是"事后诸葛亮"，兴许还有"站着说话不腰疼"之嫌。眼下，在全世界范围内，摄影师绝对数量最多的中国，与摄影师绝对数量并不太多但已很有成就的欧美相比，明显缺少点什么，在许多领域，似乎我们想得还不如别人多，因此做得也不比别人好。很多人的"做"与"想"是彼此分裂的，单从作品中看，很难发现其内在的统一与有机的联系。更糟糕的情况是，我们的"做"往往是在人家"做"了之后，"想"也在人家"想"了之后，即使是起码在国内较有影响同时也确实较有个性与想法的摄影创作，也还是缺乏完全意义上的独创精神和思想底蕴。当然，究其个中原因，凭心而论，是错综复杂的，但如何将"做"与"想"结合起来，依愚之见，抛下浮躁，先坐下来，定一定神，还是挺有必要的。

一个摄影师的成熟不仅仅是技法上的成熟，更应该是思想上的成熟。说得更准

确些，是思想与智慧表达的到位，这是技法与思想境界的圆融纯熟，二者已是全然不可分割。当然，对于摄影的作品分析而言，技法方面的分析相对说来要容易些（如果能将技法与思想分开说的话），而思想的分析就很难说得清晰明了了。

许多人热衷于单幅照片的创作，而不太愿意在多幅照片、系列照片的拍摄上下功夫，他们觉得摄影如果那样做的话，太花费精力了，至少要减少一半的乐趣，因为将注意力集中投入到一处，很多别样的摄影乐趣就无暇体验了。绝大多数的摄影比赛与展览，也较侧重于单幅照片的评比与展示。就目前的条件来说，多幅照片的评比与展示还不能像单幅照片那样灵活方便，尤其是在宏观的操作上存在着较大的难度。其实，许多人都明白，对于作品（创作与鉴赏）本身来说，单幅作品难以说明问题：一幅照片要阐明一个事实或某种主张，表达一种真正视觉上的深刻见解，创造一种激动人心的视觉形象，那简直是奇迹，事实上往往并不那么容易做得到，可以说其成功的可能性微乎其微。应当说，单幅照片的成功纯粹是一种历史现象（而令人担忧的是，这种历史现象，今天仍在被大肆地宣扬着，难免误导着摄影创作），大凡成功的单幅照片都有其特定的历史背景作支持，或者有较为密集的视觉宣传攻势作后盾，这在社会意识形态大一统的时代较为常见，一般都是些以单幅照片发行数量的巨大来取胜的典型例子。如今看来，单幅照片一统天下的神话时代早已成为了一种历史。

今天，我们评价一个摄影师的成就，不能像已过去的时代那样，仅凭一两张照片的成功（大多数情况是指获奖或公开发表后引起较为强烈反响的那一种），而应当终其一生（或主要的摄影创作岁月）看其综合的成就，不仅仅看创作本身的成就，更应看到创作以外的工作实绩。有位可敬的老先生说，仔细想来，摄影师拍了一辈子照片，最后真正能够成为历史，留在人们记忆中的，也就只有那么一两张。诚然，这是一个不争的事实。当然，说得更确切些，是深受"沙龙摄影"影响的中国近几十年来的摄影圈内的一种现象或状况，而这一现象或状况本身也值得我们去做进一步的思考和研究。

过去，我们分析摄影作品，都一律将摄影作品当做艺术作品来分析，也不管它是不是艺术作品，即使是非艺术类作品，也非得从艺术方面去分析评价。很少有人能将艺术类作品与非艺术类作品区分开来，尤其是无法说清艺术类与非艺术类作品中的艺术性问题。今天，我们知道，过去将所谓的艺术化原则作为唯一的衡量摄影作品成败标准的做法，是何等的荒谬了。

按理说，分析摄影作品，更准确、更客观的应该是针对整体的摄影成就，比如说，摄影师一贯的作派与风格。分析成组的或是系列的照片，相对来说要比分析纯粹单幅的照片显得更为实在些。单幅照片的分析，无论是对于摄影还是摄影师，总的说

来，是欠公正的。单就分析而论，也是单薄的苍白的不够分量的。但遗憾的是，鉴于我国摄影界的实际情况，尤其是本书所针对的是广大初学者与本专业的学生，为了操作上的方便起见，从实用的思路出发，这里仍将不得不侧重于"单幅照片"的分析。当然，这绝对不能是孤立地去看问题，而必须大处着眼，小处着手，用有机的、联系的和系统的方法来区别对待每一张"单幅照片"。

摄影走到今天，已发生了许许多多的变化，无论是在技术层面，还是在创作观念上，都给人以改天换地的感觉。概括起来说，现代摄影的基本状况主要有以下几个方面的特点：一、分类细化；二、专业性强化；三、艺术摄影的含义趋于具体化；四、摄影手段日渐多样化；五、摄影师构成的多元化。要对摄影作品进行分析，就无法规避一连串的问题：摄影究竟是什么？摄影的本质特性如何？摄影的局限性体现在哪里？摄影如何分类？摄影语言究竟有什么特点？摄影必须美吗？摄影者该持何种心态？摄影与艺术的关系如何？摄影与文化的关系如何？摄影与科学的关系如何？摄影作品成功的标志是什么？摄影的风格与流派又是怎样？

通常，摄影作品分析的一般性步骤为：首先从读图开始，了解画面的真实意图；进而读解摄影师，包括掌握相关的背景资料；最后再回到画面本文的读解。联系时代与历史，联系具体的创作者，我们可以将读图的过程简化为"三步式"：一看"说"什么；二看怎么"说"；三看"说"到什么程度。但众所周知，摄影创作倡导求异求新求变，目的是要不断丰富和发展摄影的表达。摄影作品的分析同样不能以公式化、概念化敷衍了事，我们分析摄影作品不是要有意无意地给摄影创作制定一个有形或无形的什么标准，而恰恰是要破除任何表达上的思想僵化与创造力的枯竭，提供更多的可选择的思路与表达方案，来积极地影响我们的摄影创作，"他山之石，可以攻玉"，举一反三，可望触类旁通，可望创作时的不拘一格。

本书将汲取众家所长，结合摄影创作的某些个例，与近年来北京电影学院摄影学院入学考试的摄影作品试题分析，力求作一些有益的尝试，或为方家探讨呈供些许由头。

不管怎么说，不讨好的事，还总得有人去做。敝人汗颜，权当散木充栋一回。

2002 年 8 月 2 日凌晨于北京黄亭子

目　　录

第 1 章　关于摄影·1

　　1.1　摄影是什么·1
　　　　1.1.1　摄影是什么·1
　　　　1.1.2　摄影与艺术·4
　　　　1.1.3　艺术与艺术性·7
　　　　1.1.4　独特的表现方法·8
　　　　1.1.5　重要的不是艺术·9
　　1.2　摄影的分类研究·10
　　　　1.2.1　图片摄影分类研究的迫切性与意义·10
　　　　1.2.2　图片摄影分类研究的方法·11
　　　　1.2.3　图片摄影分类的表述·13
　　1.3　给摄影师定位·14
　　　　1.3.1　摄影师与艺术家·15
　　　　1.3.2　摄影师与社会学家·16
　　　　1.3.3　摄影师与人道主义者·16
　　　　1.3.4　摄影师与商人·16
　　　　1.3.5　摄影师的素质·17
　　1.4　给摄影作品定位·18
　　　　1.4.1　掌握摄影历史知识，熟知摄影创作现象·18
　　　　1.4.2　充分理解摄影作品隐藏的信息·21
　　　　1.4.3　植根传统文化，全面理清脉络·25

第 2 章　关于摄影作品·27

　　2.1　摄影作品的立意·27
　　　　2.1.1　表意的范围·28
　　　　2.1.2　表意的角度·34
　　　　2.1.3　表意的深度·38

2.2 摄影作品的选材·39
2.2.1 选材的实质·39
2.2.2 选材的依据·40
2.2.3 选材的角度·42
2.2.4 选材的方法·46

2.3 摄影作品的构思·47
2.3.1 景别·48
2.3.2 拍摄角度·49
2.3.3 构图方案的选择·50
2.3.4 光线处理·53
2.3.5 色彩处理·54
2.3.6 技巧策略·54

第3章 关于摄影作品的分析·57

3.1 创作成功的评判标准·57
3.1.1 难易程度·57
3.1.2 创新程度·59
3.1.3 思想深度·61
3.1.4 美感程度·62

3.2 摄影作品分析的一般性步骤和方法·64
3.2.1 看立意——读懂画面的含义·65
3.2.2 看表达——分析画面内外的各种表现技巧·66

3.3 比较分析法研究·72
3.3.1 从摄影创作风格的演变来比较分析·73
3.3.2 从师承关系分析·74
3.3.3 从摄影师自身的创作中寻找可比较因素·75
3.3.4 东西方同类创作的比较·76
3.3.5 历史上同类创作的比较·76
3.3.6 比较分析法举例·77

3.4 摄影作品分类分析·80
3.4.1 艺术类摄影作品的分析·81
3.4.2 纪实类摄影作品的分析·110
3.4.3 应用类摄影作品的分析·122

第 4 章 摄影作品实例分析 · 125

4.1 系列摄影作品实例分析 · 125
4.1.1 摄影专题分析 · 125
4.1.2 非连续性系列照片的简要分析 · 130

4.2 单幅摄影作品分析前的准备工作 · 137
4.2.1 获取有关摄影家的背景资料 · 137
4.2.2 了解相关摄影家的摄影创作观念 · 140

4.3 历届入学考试样卷题解要点说明 · 143
4.3.1 审题 · 143
4.3.2 综合造型技巧的详细分析 · 143
4.3.3 分析总结 · 145
4.3.4 样卷答题要点的简要说明 · 145

4.4 必要的考前心理准备 · 147

后记 语言的另一面 · 153

第 1 章 关于摄影

1.1 摄影是什么

1.1.1 摄影是什么

1．photography——用光来做描绘的新手段

摄影 photography 一词本来自西方，源于拉丁语 photo（光）和 graphy（描绘）两个词的重新组合，意思是"用光来做描绘"，是 1839 年法国人路易斯·达盖尔发明摄影术的时候，英国的科学家赫谢尔爵士给取的名字。从这个意义上讲，摄影是不同于绘画的一种借助于光线对客观对象进行描绘的视觉记录或表达方式。

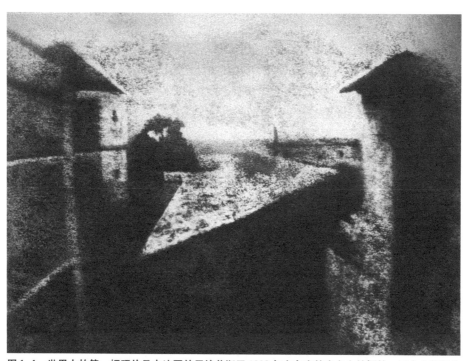

图 1-1 世界上的第一幅照片是由法国的尼埃普斯于 1826 年在自家的窗台上拍摄的，至今人们仍在以"窗"为主题拍摄各种有关窗户的照片

图1-2 早期的照相机结构非常简单("达盖尔摄影法"图片)

2. 科学与艺术的结晶

如果没有科学技术的参与,摄影也就无从说起了。摄影从它萌芽的时候起就与科学技术结下了永久之缘。感光材料的发展,精加工技术的进步,光学研究的成果,电子工业的革命,甚至连设计理念的翻新,都无一例外地被运用到了摄影领域。可以说,科学技术的每一次进步,都给摄影带来了无限的生机与活力。对于艺术的融合而言,摄影最主要的工具——照相机,其本身就是一件不折不扣的艺术精品——至少相机的收藏家们是这么想的。而在摄影技术的产生、发明和发展的过程中,艺术的作用就更大了,世界摄影史可以证明这一点。另外,摄影创作从具体的学习到临场的运用,都离不开摄影师对摄影技术的精熟掌握与艺术处理方面的创造性的发挥。拍照片本身就是科学与艺术相结合的一种行为。

图1-3 现代照相机的几种类型

图1-4 比尔·布兰特 *Septiembre* 1955 广角镜头拍摄的效果

3. 人眼视觉的延伸与拓宽——一种"看"的学问

自从有了照相机,有了摄影,人类的视觉领域也随之经历了一场巨大的变革,人们观察世界的方式,方法发生了突变,以摄影观照世界的方式成了人们最为寻常、最易接受的方式,而这一切在摄影产生之前是无法想象的。比如说,在传统的视觉表现形式上特写就非常少见,即使是常态的记录,摄影画面所能揭示的细节,也要远远多于人眼之所见,而采用广角镜头观察所获得的变形的视觉形象,在以眼睛作为唯一观察途径的过去,是根本不可设想的。

事实上,照相机的各种镜头和各种感光材料,不仅可以看到与人眼感觉完全不同的视觉形态或形象,还能见着人眼根本见不着的世界,如一个极其短暂的瞬间与一个极长时间曝光所获得的影像,一个微观的世界(显微摄影),一个宏观的世界(航空摄影、宇航摄影和天文摄影),一个可作透视的物体(透视摄影),一个海底的世界(水下摄影、海底摄影),甚至是夜幕下的景象(夜间红外摄影)。

图1-5 艾哲顿作品　高速摄影

图1-6 透视摄影

可以说，摄影已带给了人类全新的视觉观照方式与全新的视觉传达秩序，它打破并远远超越了我们人眼的视觉极限，极大程度地拓宽了我们人眼所能达到的视觉范围。有了摄影这一全新的视觉手段，我们的"看"，便变得无限丰富和精彩了。摄影提供了一种科学的和更自由的"看"世界的方式。

4．一种新的语言工具

用镜头去观察和提炼，用胶片去感受与记录，用图像来表达与思考，这正是摄影的工具性或功能性方面的最为主要的特点，决定了摄影的木质与本体语言方面的特异性。毫无疑问，摄影就其本质来说，当属于文字语言以外的区别于传统绘画的一种融合科技特性的视觉语言，是一种专以视觉信息的记录描述、加工取舍、传达和交流为主要特征的工具或手段。我们利用这种特别的工具或手段，可以进行艺术创作，也可以进行非艺术创作。

1.1.2 摄影与艺术

"摄影是一门艺术"，这是很多年来很多人的较为一致的看法，很少有人怀疑过此种命题的科学性与准确性。但事实上，这一提法本身就犯了一个严重的逻辑错误：这一定义中的"摄影"与"艺术"两个概念为交叉关系（即在摄影中有一部分属于艺术，而不是所有的摄影都属于艺术），这就不符合下定义所需的种属关系的必要条件。很显然，这一提法是错误的，而实践证明它在现代摄影创作史上的危害也是相当惊人的。

图1-7 红外摄影

现在我们知道，决定某样东西是否为艺术的关键，是从事这一活动的人，而不是工具本身。摄影这种工具当然也不例外。使用相机拍照，好比拿笔写文字，你可以写诗，写小说，写剧本，写科技论文，也可以写普通家信与情书，写申请；可以是洋洋洒洒的鸿篇巨著，也可以是兴之所至的信手涂鸦。因为文字只是一种语言工具，你拿它干什么都行。可是你不能将这一切都说成艺术创作。事实上，最为纯粹的艺术创作在其中所含的比例，恰恰是少之又少。

只要你是艺术家，无论采用什么样的工具和手段，也一定能进行艺术创作，产生真正意义上的艺术作品，因为真正的艺术家是不会挑剔其所采用的工具或手段的。

但是，在过去，国内理论界的许多人一直认为摄影是一门艺术，于是，从事摄影创作的人也都自然地成了艺术工作者。摄影家，不管是从事哪一类摄影的摄影家，都一律变成了"艺术家"，在理论上出现了极大的混乱。

到目前为止，各类工具书中仍然没有对摄影一词的解释清楚，甚至连高等学校的教材，如《艺术概论》还在闹"摄影是艺术"的笑话："摄影是采用摄影手段塑造可视的画面来反映生活、表现主体审美情感的艺术。""摄影艺术包括

图1-8　纯粹意义上的艺术摄影也就是美术摄影，属于非实用类摄影

新闻摄影、生活摄影、风光摄影、人像摄影、舞台摄影、体育摄影、建筑摄影、广告摄影等。"

这么一来，几乎只要是摄影，就都成了艺术。比方说，明明是新闻摄影，也非得说成"艺术创作"；你说这是新闻照片，不是艺术作品，他还不高兴，不服气，好像艺术可以抬高摄影者的身价似的。他们哪里知道，其实摄影所能做的要远远超出艺术所限定的范围，摄影的存在价值也不仅限于艺术，纯粹意义上的摄影艺术家几乎是不存在的，摄影工作者的成分要远比其他行业复杂得多，而其内部的分工，也远不如别的行业那么明确。

另外，我们还必须清楚地看到，摄影作品最为要紧的是传达其内在的含义，尤其是作者在作品中所采取的深层次的思考，为了令其含义传达得更加充分有效，我

们才不惜采用艺术化的表达手法。

确实，艺术化的表达成就了作品的价值，但这绝不等于说，艺术化手法本身就成了作品的价值。在摄影作品中尚有比艺术更为重要的东西，无论是艺术作品还是非艺术作品，艺术不是最主要的目的，更不是唯一的目的。

1.1.3 艺术与艺术性

造成摄影理论界思想混乱的另一个重要原因，就是相当一部分人将摄影中的艺术与艺术性成分这两者关系混淆了，甚至在无形中将它们等同起来了，而事实上这是两个完全不同范畴的概念。

我们应当看到，任何一个门类的摄影中，都或多或少地存在着艺术性的成分。但这不等于说，只要具备艺术性成分的摄影，就都是艺术；看它是否为艺术的最主要的标准，就是看它的主要追求目标是否为艺术。即出于艺术目的而且能表达到位的，便是艺术；出于其他目的（如商业目的、新闻目的）的，即使具有较强烈的艺

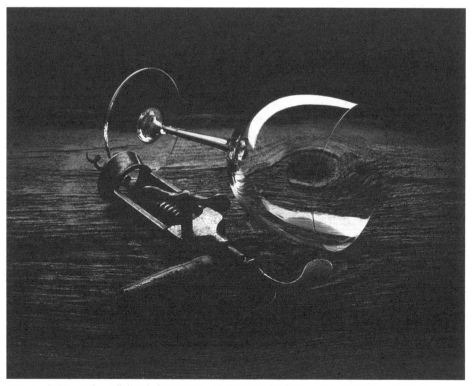

图1-9　阿瑟·贝克　《葡萄酒杯与开瓶器》　即使是商业广告摄影，也十分讲究艺术性的表达

术性效果的摄影作品，自然也是非艺术的。

但是，我们也不能因为某些门类的摄影不属于艺术范畴，就忽略了艺术性的表达，或无视作品中艺术性成分的存在；相反，正是因为有了艺术性成分的作用，这些非艺术类摄影作品才会为更多的人所乐于接受。可以说，任何一个门类的摄影创作要走向成功，就必须充分考虑与运用表达上的技巧，即艺术性成分的参与，否则作品就不会成功。讲究艺术性的表达技巧，可以说是所有门类的摄影较为一致的做法，哪怕是新闻摄影，因为这里的艺术性成分是表达所需，有了它，便更有利于表达，而不是走向它的反面。但不管怎么说，我们也不应该将非艺术类的而具有较强艺术性的摄影作品，与以艺术作为表现目的的艺术类摄影作品完全等同起来。

1.1.4 独特的表现方法

艺术一词，在汉语中的含义较多，用法很不固定，是一个较为活跃的名词。除了我们所理解的学说上的特指概念以外，它还有其他方面的引申意义，用法十分泛化，如我们常说的"管理的艺术"、"谈判的艺术"、"与人交往的艺术"、"打扮的艺术"等，就连说话也有艺术——"说话的艺术"。其实，这里所说的"艺术"，并不是真正纯粹意义上的艺术，而是对技巧的一种形容。我们平日里说，这也艺术，那也艺术，实际上大多是针对技巧层面而言的。也许正是由于这一原因，艺术摄影（摄影的一个门类）与摄影艺术（摄影的各种表现技巧）便时常混淆起来了。于是，艺术中的这些本属不同范畴的概念，在无形之中被偷换了。

我们分析摄影作品，主要就是针对摄影作品中的艺术性成分，即技巧来进行的。非艺术类的而艺术性较强的摄影作品常常是我们最为关注的；而非实用类的纯艺术摄影，由于其主观成分偏重，随意性较强，反倒难以一一作具体的分析，甚至根本就不可能做到如实的分析，有时只好以体验的方式来取代。事实上，我们通常所说的摄影艺术，在作品分析中，就是特指摄影这一种

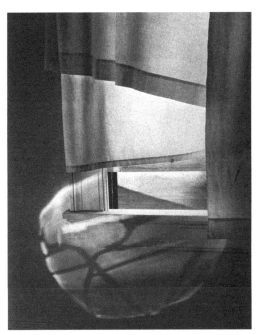

图1-10 迈纳·怀特《窗台上的白日梦》非实用类的纯艺术摄影

独特的表现方法（不管这个作品属于哪一类摄影），往往是有定论的，有据可查的。对于摄影专业的学生和广大初学者来说，通过分析作品所能获得的最大收获，莫过于对摄影作品整个处理过程的如实还原所给予的创作启发了。

1.1.5 重要的不是艺术

许多人都将艺术看做艺术家的生命，在有的人心中艺术甚至比生命还要重要，尤其是近些年来，"艺术至上"、"一切为了艺术"成了不少艺术人士的时尚追求，他们认为艺术可以远离政治，超越道德，因此有些人为了追求所谓的艺术效果而置社会公德于不顾。对于这样的行为，真正有良知的文化人自然会有自己的评判尺度，尽管我们不能以传统的道德准绳来要求当代的艺术，因为艺术总是无法以道德标准来衡量的，但我们肯定不会去大力推崇以反伦理、反道德而自我标榜的所谓的"新艺术"的。其原因很简单，那就是好的艺术作品能净化人们的心灵，能引导人心向善，而不是适得其反。

当然，从艺术现象的角度来看，艺术从来就不是"铁板一块"，我们千万不可将艺术的理想与艺术的现象混同起来，设想所有的艺术都是崇高和伟大的，艺术是人做出来的，而人是难免会有缺陷的，有正人君子，也有流氓地痞，三教九流，应有尽有；那么，艺术里同样会有君子小人和善恶美丑之分，而在物欲横流的时代，擅长于迎合与"炒作"的低级趣味艺术常受到许多人的盲目追捧，它们大行其道，扰乱了众生的眼界。

正因为如此，从事艺术创作的人，要有较高的道德修养，只有高境界的人，才能创作出高境界的作品。中国古人无论是为人为官，还是为艺术，都以"品"与"格"来作区分与标榜。南朝齐时期的谢赫所撰《古画品录》收录了从三国吴至南朝齐代的27位画家，他根据品格的优劣将他们分成了六个品级来作品评。南朝梁代的钟嵘所著《诗品》专论五言诗，将汉朝到齐梁的一百多位诗人按照其作品的优劣也分成了上、中、下三品。

作品的魅力，说到底，就是创作者人格的魅力。为了所谓的艺术而丧失了人格与良心的艺术家，并不是真正意义上的艺术家，因为在一个真正合格的艺术家的骨子里，重要的是社会责任心与历史使命感。所有的艺术作品，只有具备了进步的人文观与艺术精神才会具有真正的文化品味与人文深度。老托尔斯泰在他的《将来的艺术》一文中说得很清楚，"艺术有两个基本课题：努力探测开发人性潜在的极限和努力在已开发的人性范围中作更高的善的提升"！

其实，艺术本身并不是艺术家毕生追求的目的，艺术家穷其一生所寻求的是真理、进步和变革，当然这一切都是通过艺术化的手法来表述的。

应当说，没有思想的艺术家是不存在的，而思想不深刻的艺术家不是真正意义上的艺术家。艺术家最终通过作品所给予人的是思想与品格，这是人类共同的精神财富。

1.2 摄影的分类研究

图片摄影分类研究主要是对图片摄影进行整体性考察，将整个图片摄影看做一个系统，着重研究现代图片摄影系统内部的分类情况及其各个分类科目之间的划分标准、相互关系与各个分类科目内部的运作规范、评判标准、目前状况、开发潜力和发展规律。

摄影术自它诞生起就与绘画等姐妹艺术结下了不解之缘，随着世界科学与艺术的不断发展，摄影早已与各个姐妹艺术分离，在吸取各家之长的基础上，越来越发挥着它自身的优势。这种优势正是其他艺术或技术所无法比拟的，也正是这种优势不断地促使着摄影的进步与完善，如今摄影正以它自己的独特魅力走进千家万户，走进人们的日常生活，可以说，现代社会生活的各个领域都离不开摄影。自然，摄影发展到今天这般模样，中间也经历了许多次的变化。每一次技术的更新，每一次艺术思潮的冲击，都给摄影注入了新鲜的血液，带来了勃勃的生机。尽管摄影还保持着它旺盛的发展势头，但是从整体看，摄影早已清晰地显示出了它的轮廓。可是，与技术突飞猛进发展极不相称的理论滞后现象，已成了当今摄影界最为头痛的问题。唯一的解决办法，就是站在一个较为宏观的高度，尽快地对摄影进行一系列较为全面系统的归纳和整理，而摄影分类研究正是这个工作的一个重要的组成部分。今天看来，老的分类方式显然已不合时宜，摄影的发展迫切需要全新的更科学的更实用的分类方法。

1.2.1 图片摄影分类研究的迫切性与意义

众所周知，我们如今的摄影理论是建立在机械相机黑白照相的前提下的，而真正的现代摄影却已进入了电子化与数字化时代，而且是一个高智能化的电子数字时代，原先的一套老理论旧观念早已无法适应这个新时代，电子化数字化时代的技术亟须同时代理论的支持。图片摄影分类研究在这里至少可以起到一个描画轮廓与提纲挈领的作用。过去理论的混乱，如艺术摄影与新闻摄影混淆不清，人像摄影与人物摄影界限模糊，"抓拍"与"摆拍"相互纠缠，这些问题都是由于摄影本身分类不清所造成的。在中国较长的一段历史时期里，艺术的标准还往往带有政治色彩，这也是使得摄影的分类变得较为困难的一个因素。因此，为了分类

的客观与严密，也为了分类的系统与科学，我们必须站在一个较高的高度，从整体的角度来进行考察与研究，不能抱有任何的偏见。在这里，无论是哪一个国家的学术，哪一个地区的研究成果，只要是有价值的、有借鉴意义的，我们都应当抱着宽容的态度去接受，并努力地去取其所长，为我所用。摄影之所以能有今天这般模样，正是由于摄影自身吸取了众家之长，不断丰富与壮大的结果。要想真正建立起一个完善的摄影分类研究学说，作为研究者本身就必须首先具备一个博大的胸怀，不能存有任何的偏见。

进行图片摄影分类研究的意义在于：在某种程度上，它至少可以为摄影勾画出一个较为宏观的整体而有机的框架，真正澄清各科目间相混淆的概念，并能将概念的内涵与外延确定下来。理顺了摄影各个科目之间的关系，也就意味着各个摄影门类的具体评判标准的确立。这样，各个科目自身特定的服务宗旨、操作规范和检验标准也就变得十分明朗了。这就便于摄影工作者在工作中把握各类摄影不同的内在特征与表现分寸，也便于广大观众能以一个较为客观和统一的标准去衡量。由于各个科目间的轮廓界限已得以廓清，从事什么类别的摄影，在拍摄时大致该采用什么样的手法，该用什么样的标准去衡量，也就不再困难了。这也就是说，图片摄影的分类研究，它能在进行系统化的同时很好地完善自身，以便于在宏观上形成一个真正属于现时代的摄影学，从而在微观上能更进一步地、更有针对性地，也就是能更准确、更具体、更及时地指导各类摄影的实践活动，并使得新理论在接受实践检验的同时，变得更为成熟与完善。

1.2.2 图片摄影分类研究的方法

图片摄影分类研究应采取以下方法。

首先是确立分类的标准。标准不同，分类的方式也就不同。尽管各种具体的类别可以以交叉的甚至是从属的关系成立，但就某一个标准下的分类来说是唯一的，在一个统一的标准下的各科目之间的关系是平行的，地位是并列的，这在逻辑上是严密的、审慎的，也就是说是科学的。例如，自然物摄影与景物摄影，它们在相当程度上是交叉的，但自然物摄影是相对于人工性或社会性较强的一类摄影，如建筑摄影、新闻摄影和生活摄影等，而景物摄影显然是针对人物摄影而言的。

其次是以一个真正客观的态度来对待摄影中的各个科目，不可存有任何的偏颇心理，以确保分类标准的客观与准确。过去有不少人以为在摄影这个行业中从事艺术创作的显然要高人一等，专业摄影师要比业余摄影师高出许多倍，商业摄影、科技摄影则往往不登大雅之堂，这些想法都得予以纠正。作为一个摄影门类，各有各

的服务对象、服务目的和各自的内在要求，不可等同划一。另外，也不能以兴趣来对待各个摄影的门类，以兴趣论短长，就不是一种科学的态度。

　　最后是关于艺术与艺术摄影的评判。过去我们受"艺术至上"思想的影响，曾不加区分地将所有的摄影都看做了艺术，这就在不知不觉中混淆了摄影艺术与艺术摄影之间的根本区别，似乎是只要从事摄影工作的，便都成了艺术家。现在我们已经醒悟过来了：原来，摄影只是一种手段，决定某种东西是不是艺术的是人，而不是某种手段本身。研究中我们发现，在整个摄影体系中，属于纯粹意义上的艺术摄影只是占了一个极小的部分，绝大多数是非艺术的。当然，我们不能因为新闻摄影不属于艺术范畴，而贬低它的价值，其实新闻摄影与艺术摄影的价值衡量标准是完全不同的两码事，二者无法混为一谈。新闻摄影有新闻摄影的价值，艺术摄影有艺术摄影的价值，这是两种完全不同的价值，无法说哪一个价值大，哪一个价值小。然而，这里还存在着另外一种很有意思的现象，就是当某些新闻照片褪去了其新闻色彩的时候，竟然也变成了艺术照片。究其原委，我们不难发现，当新闻照片在它还属于新闻的时候，早就具备了很强的表现力，这些表现性成分是摄影师们智慧的集中体现，随着时间的推移，新闻性因素已不再主宰画面，这时表现性成分便开始占上风了，新闻摄影也就成了艺术摄影。这也是老照片为什么更值得回味的一个原因。其实，艺术的表现手法可以广泛地运用于各种不同门类摄影中，除了新闻摄影，诸如商业摄影、科技摄影等也都具有极其相似的特点。但是，我们必须注意艺术性不能与艺术画等号，具有艺术性的新闻摄影、商业摄影和科技摄影不能与艺术摄影相等同，尤其是在一开始的时候，它们之间的差距是非常明显的，服务目的、拍摄要求以及表现方法均不相同。过去我们误认为只要是摄影就是艺术的根本原因在于没有真正弄清各个摄影门类之间的区别，没有将摄影当做一种工具或一种手段来看待，即没有真正认清摄影的本质。我国新闻摄影在这方面有过深刻的教训，WPP（世界新闻摄影比赛，简称"荷赛"）的评委们对中国选送参赛的新闻照片有较为一致的看法，就是作品太讲究构图、光线与影调上的完美，而现实生活并没有那样完美，所以照片显得不够真实，画面本身的说服力不强。其实，这是由于长期以来，在我们的新闻摄影工作者的脑子里，新闻摄影与艺术摄影的界限一直没有分清楚，在拍摄新闻照片的时候还或多或少地受艺术摄影创作的影响，以至于牺牲了新闻的价值。现在我们倒推过来，从摄影的分类开始一步步地向摄影的本质接近。有了这样明确的分类，我们就不会再闹出诸如以艺术摄影创作的标准与思路来拍摄新闻照片那样的笑话了。

1.2.3 图片摄影分类的表述

图片摄影的分类与图片摄影的发展历史有着极其密切的联系。图片摄影刚产生时期，也就是它的起始阶段，摄影的主要类形是人像摄影和风光摄影。早期的人像摄影主要承袭了西方圣像画与肖像画的传统，而风光摄影则延续了风景画的表现形式。随着科学技术的进步与发展，照相机技术的不断革新，胶片感光度的不断提高，摄影的瞬间造型能力变得越来越突出，其写真纪实的特性也越来越为人们所接受，摄影很快地深入到社会生活的各个领域，成了时代的宠儿。

作为一种全新的得心应手的手段或工具，摄影广泛地为社会各界人士欣然接受。从事新闻工作的人使用它，便有了新闻摄影；而将摄影运用于商业经营，就出现了商业摄影；将摄影运用于医学，也就有了医学摄影，如X光透视摄影、CT扫描摄影、细胞显微摄影等。现代科技将摄影带到了月球，带进了宇宙，天上海底，宏观微观，现代社会的方方面面、角角落落，哪儿都有摄影的用武之地。较常见的有天文摄影、卫星遥感摄影、宇航摄影、航空摄影、红外摄影、新闻摄影、公安摄影、商业摄影、广告摄影、人物摄影、人像摄影、建筑摄影、文物摄影、艺术品摄影、自然物摄影、动物摄影、植物摄影、微生物摄影、细胞摄影、海洋摄影、海洋生物摄影、气象摄影、勘探摄影、考古摄影、激光全息摄影、立体摄影、透视摄影、放射摄影等。总之，摄影运用于各行各业，各种行业摄影也就应运而生了。

摄影发展到今天，根据其服务对象与服务目的的不同，可分成各种门类，而各个门类本身又可分出若干个较小的门类，各门各类，林林总总，层层叠叠，构成了当今摄影的全新局面。光是新闻摄影的划分，WPP就规定了九大类：一般新闻类、突发性新闻类、新闻人物类、日常生活类、艺术类、自然与科技类等。

又如人像摄影，通常根据人像这一特定的样式，可以简单地划分为正规人像与非正规人像，或传统人像与非传统人像。国外基本上将它分成五大类：表现性人像(interpretive portraits)、环境人像(environmental portraits)、情节人像(story portraits)、现场工作人像(situation portraits)、自拍像(self portraits)。如果从表现手法上来分，可分为艺术性人像和非艺术性人像，艺术性人像又可分为表现性人像与纪实性人像；如果从用光的技术角度上来划分，可分为户外自然光人像、室内人工光人像和现有光人像；如果从行业特点来划分，可分为新闻人像和商业人像，商业人像又可分为照相馆人像和广告人像；如果从拍摄题材上划分，可分为儿童肖像、女性魅力肖像、结婚肖像和名人肖像等；如果从拍摄人数上来划分，可分为单人肖像、双人肖像和群像；如果从拍摄的景别上来划分，可分为头像、胸像、半身像和全身像。

由此可见，当今摄影分类之细之全，专业性之强，已到了何种程度！

鉴于中国目前摄影观念的落后，尤其是理论上的混乱，摄影的分门别类、治理整顿工作也就被提到日程上来了。我们可以首先确定各种分类的标准，进而根据不同的标准进行分类。

以摄影的功用为标准分类，可分成实用摄影（或称应用摄影）与非实用摄影（如艺术摄影），实用摄影中包括科技摄影、商业摄影和新闻摄影等；以服务性质为标准来分，可分成专业摄影和业余摄影；以行业分可分为工业摄影、建筑摄影、商业摄影和旅游摄影等；以拍摄题材为标准来划分，可以分成风光摄影、人物摄影、静物摄影、自然物摄影、运动摄影和生活摄影等，风光摄影可分为自然风光摄影（如山岳风光摄影和海洋风光摄影等）和人文风光摄影（如城市风光摄影等），自然物摄影可分成动物摄影和植物摄影，生活摄影可以分成风俗摄影、节日摄影、城市生活摄影和乡村生活摄影等。如果进一步以对拍摄题材的处理方式为标准来划分，可将摄影分成纪实摄影和非纪实摄影（或称表现摄影）两大类。这样的划分方式尚属于粗线条式的划分，但它至少让我们明确了一种方向，给了我们一个比较正确的思路。

事实上，一些较小的类别，按照这样的方向与思路，便可以自行生成。如我们以拍摄的手法为标准来划分风光摄影，很自然地就可以得出纪实式的风光摄影与表现主义风光摄影；又如我们可以根据刑侦工作的特点来进一步对刑侦摄影进行分类，可分成痕迹摄影（如指纹摄影）、跟踪摄影和监视摄影等；再如现代新技术日新月异地发展，图片摄影已经与电子智能系统相接轨，进入了摄影的数字化时代，于是在摄影的分类上又增加了一个技术性的标准，相对于以往的传统意义上银盐技术的摄影，又多出了一个数字摄影（或称数码摄影）。

总之，图片摄影的分类研究是一个开放的体系，它向未来敞开着大门，随时恭迎所有来到这个大家庭中的新成员。

1.3 给摄影师定位

从目前的情形来看，作为摄影手段的具体的使用者——摄影师，其本身成分的构成相对于其他行业来说，显得更为复杂一些。一方面，由于摄影新技术的不断产生，使用摄影新技术的人员，也从传统的摄影队伍中逐渐分离出来；另一方面，由于目前正处于社会转型时期，摄影师职业角色的社会分工不断明确化，使得摄影师队伍在多元化的同时呈现出专业化的趋势。因此，当人们在谈论摄影与摄影师的时候，所指向的内容往往会存在着极大的差别，摄影师的位置出现了前所未有的混乱。

1.3.1 摄影师与艺术家

1. 摄影师与摄影家

可以说，天底下没有哪一行业能像摄影那样容易出名成"家"了，只要你能发表一些照片，在影赛上获个什么奖，你便可以毫不客气地自称或被称为摄影家了。别的什么行业要成名成家，恐怕不会那么容易。这种现象或风气的蔓延，渐渐令摄影人的心态浮夸起来，躁动起来，于是乎，摄影家与摄影作品里的水分也渐渐多了起来。

2. 摄影师的心态

作为一名真正意义上的摄影师，必须时时刻刻注意调整自己的心态，找好自己在整个摄影创作过程中的准确位置，谦虚谨慎，戒骄戒躁。著名老摄影家张祖道曾告诫大家，别把自己当摄影家，"'摄影家'是个名，也是个包袱。为了它，我恨不得每一次拍摄，都想创作出精品、妙品来。结果为名所累，效果适得其反。吃了不少苦头后，我调整心理，力争'拿起相机，忘了自己'，一切从头做起，眼中、心中只有拍摄对象，是什么样，就拍成什么样，不做过分之想。其实，如果一年能拍出一两张被人们称赞一声的作品，就很不容易了"。张老自大学时代就开始摄影创作，直至今日，年复一年，从不间断，成功的作品已不计其数，但他从不计较名利得失，心如止水，不管外界人心如何浮动，他照常拍他自己的照片。恐怕有人会说，不为获奖，不为留名，那还拍什么照片？不想当将军的士兵，能是一个好士兵吗？其实，说这样话的人，过于看重名誉和地位了，做人应当有更高境界的追求，在内心深处要拥有一个更为远大和崇高的理想与目标，至于荣誉、利益，只是人生奋斗过程中的副产品，远不是真正伟大的摄影师所期待的结果，优秀的摄影师不会为其所累。

3. 摄影师与艺术家

眼下，摄影界普遍存在着一种极不正常的现象，由于国内理论界对摄影的分类界定含混不清，摄影与艺术的关系问题没有理清楚，以至于摄影家与艺术家的关系出现了较大程度的混乱，不少人以为，摄影是一门艺术，所以，摄影家理所当然地便是艺术家了。其实，摄影毫无疑问地可以成为艺术，但摄影这一新的视觉表达范畴，却远远不是艺术能概括得了的。作为一种语言交流工具和传媒手段，摄影的表达方式及其所适用的范围，早已大大地超越了传统视觉语言及其艺术的界限。摄影除了可用于纯艺术创作外，还可广泛地应用于科技、医疗、新闻、刑侦、军事、商业宣传和文化教育等方面，因此，我们早已无法以所谓艺术的眼光来看待今天的摄影了，绝大多数的成绩显著的摄影家也不是什么艺术家，至少不是纯粹意义上的艺术家。我们不能因为他们不是艺术家而无视他们摄影方面的业绩，而否认他们作为

杰出摄影家的事实。作为艺术家的摄影师和作为非艺术家的摄影师，孰优孰劣，谁更伟大，没有什么可比性，也完全没有比较的必要。

1.3.2 摄影师与社会学家

关注社会、关注生活、关注我们身边的人和事，是众多摄影师的一致追求。摄影的价值，只有当它完全服务于社会时，才会真正地显露出来。可以说，优秀的摄影师，不是单纯地会熟练地使用摄影工具的人，而是有深刻思想和有独到见解的人。与其说是作品打动人，还不如说是作者——摄影师的思想见解感染了观众或读者。摄影师对社会问题的揭示，对社会现象的看法与评价，对弱势群体生存状态的密切关注，应当说是别具慧眼的，是出于对社会的一种责任与义务，是在用摄影的方法来尽自己的一份关爱，这是民心、民意和社会良知最为集中的体现。真实鲜明而深刻地反映社会生活的摄影作品，反过来会极大地影响社会生活，甚至还会推动社会的发展进程。在中外摄影史上，此类事例层出不穷，比比皆是。摄影师采用拍摄照片的方法来反映社会，反映生活，意在通过揭示，达到改变现状的目的。从这个意义上讲，拍摄社会生活的摄影家，从另一角度看来，本来就是不折不扣的时时处处都在影响和参与社会变革的社会活动家和社会改良的忠实实践者。社会上有了众多的这样的摄影师，照相机的镜头——人类的第三只眼睛，就变成了一种公正文明而神圣的目光，形成了较为强大的舆论压力、对正义的呼唤和社会道德力量，而这一目光正在无时无刻地监视和督促着社会生活的方方面面，角角落落。

1.3.3 摄影师与人道主义者

同情、关注弱者与弱势群体，给予他们必要的精神上与物质上的人道主义援助，这是人道主义者所一贯倡导的文明作风，这往往也是众多摄影师所采取的一种创作态度和对自身作品价值评判的主要方式。他们意在通过大量拍摄和传播此类作品，来呼吁社会，唤起良知，以期吸引更多的人道援助，来切实有效地改善被摄对象的生活处境。因此，这一类摄影师本身就是彻头彻尾的人道主义者，国外习惯上称他们是"关心人的摄影师"（concerned photographer），他们所拍摄作品的价值，也主要侧重于人道精神方面，并不在于艺术性的表现上。我们千万不要用所谓艺术的眼光来看待此类作品，那样做无异于是对作者和作品的亵渎。

1.3.4 摄影师与商人

毋庸置疑，摄影作为一种传媒工具，自然也可成为一种谋生的手段，而且是一种很不错的谋生手段。在商界，照相行业已经存在一个多世纪了，摄影消费早已成

了人们日常生活消费的一个组织部分，商业摄影在现代社会的各个领域都发挥着不可替代的重要作用，摄影师在现代商业社会中正面临着各式各样的需求与选择，即使是纯艺术类的摄影，也完全有可能进入商界，成为有商业特征的或纯粹商业性的运作，图片市场的形成与发展就是一个典型的例子。所以说，许多艺术类的摄影师在不知不觉间就成了商人。中国的文化传统向来对商人存有偏见，这种偏见在很大程度上限制了摄影向商界的渗透，妨碍了商业摄影的健康发展，现今国内图片市场的不规范，也可以说与这方面的问题不无关系。艺术至上的副作用是让艺术背上沉重的包袱，难以继续前行。艺术只有走向大众，才会有光明的前途，而走向大众的最快、最好的方法，就是与商业接轨，转入市场。从事纯艺术摄影与带有艺术性摄影创作的摄影师，想要在当今的商业社会里获得进一步的发展，就不能不改变旧有的观念，多少得具有些商业的头脑。在这方面国外的摄影师做得比咱们好，他们的许多经验值得我们去琢磨和借鉴。当然，如高素质银影像与铂钯影像的制作、展示和耐久保存方面的技术等诸如此类的信息和资料，还需作进一步的引进和介绍，但商业化的观念必须首先尽快深入人心。

1.3.5 摄影师的素质

通常，每个职业都有每个职业自身的道德观念与素质要求，摄影师作为一种职业，自然也不例外。如果将摄影作为一种纯粹的业余爱好，在经济条件许可的情况下，利用闲暇时光，拍摄一些自己感兴趣的题材，在别人看来是个既高尚又高雅的享受，对自己来说，这的确也是件十分惬意的事。但是，当摄影一旦变作了一种职业，一种安身立命的谋生手段时，情形就发生了根本性的变化，远不如我们平日里所谈论的兴趣那么轻松。毋庸讳言，摄影是个艰苦的工作，要在摄影工作方面做出些成绩，则更是艰难，尚且还有谁也无法轻易回避的更为实际与更为严肃的问题，那就是作为职业的摄影与专业摄影师的社会地位问题。从摄影这一职业的特殊性来说，它在更多的情况下，是个智慧型的超强体力工作，要胜任这一工作，除了好的身体与好的心态外，摄影师本身的文化品味与艺术感觉是缺一不可的。众所周知，摄影的感觉与别的造型艺术的感觉是迥乎不同的，除了想象力与良好的艺术方面的感觉以外，摄影师还得具有敏捷的瞬间反应能力与现场即兴的判断控制能力，这就是我们通常所说的"摄影智慧"。概括起来说，就是摄影感觉上的"敏感"、摄影观察上的"敏锐"和摄影操作反应上的"敏捷"，我戏称为"三敏主义"。欣赏者可从具体的摄影作品中一起分享到创作者的智慧喜悦，而摄影师往往就是通过这种智慧的传达来证明自己的创作价值的。

1.4　给摄影作品定位

严格说来，每一幅摄影作品的产生或形成，都有其内在的动因与外部的条件，是各个方面的知识（如与摄影有关的科学技术的进步与发展）与经验（作为摄影的视觉发现与视觉表达等）积累到一定程度的必然结果。每一幅摄影作品的背后都或多或少地隐藏着在人们不经意间所流走的历史，然而，我们通常只看到或只注重它们作为现时态的存在，而极容易忽视它们的过去和曾经蹒跚走过的轨迹。如果我们能从时间的纵坐标上，即从史学的角度，来看待每一幅摄影作品的话，一定会有许多新的发现；如果我们再将这一幅幅具体的摄影作品放到空间的横坐标上，即从摄影现象学的角度，去考察与衡量的话，肯定会有更多意想不到的收获。事实上，也只有这么做，摄影作品才能"回家"，才能真正找到属于自己的位置。

1.4.1　掌握摄影历史知识，熟知摄影创作现象

分析摄影作品要的就是"好眼力"，而"好眼力"的练就，绝非一朝一夕之功，得通晓视觉表达的前前后后，尤其是得精熟于摄影及其创作的历史；此外，还得懂得行情，即使算不上这方面的行家里手，也得熟知时下流行的种种创作现象。这么一来，当任何一幅摄影作品展现在我们眼前的时候，就不至于一头雾水了。

有人感慨经典肖像艺术中的崇高性与神圣性已经在当代艺术中黯然消褪了，而经典肖像摄影的魅力在摄影术发明之初的头二十年里就已经充分显露出了其神奇的特质。当然，只要有点艺术史常识的人就能够发现这种神奇的特质，原本来自传统经典的肖像绘画，经典肖像画里的"内在精神"特质则来自更早年代的圣像。从圣像到名人肖像，再发展到普罗大众的人像，其"内在精神"特质，在过去的一百多年里，其实并没有发生多少改变，只是这种神奇的特质,除了少数敏锐的人像摄影家能够准确地记录下来，大部分并没有能够顺利延续到以大众娱乐文化为主的今天。

多萝西娅·兰格拍摄的成名作《流离失所的母亲》（图1-11）为FSA（美国农业安全署）赢得了无数声誉，但是很少有人知道，这幅作品的创作灵感，尤其是造型方面的特色，却源自她的摄影老师爱德华·威斯顿所拍摄的《30号甜椒》（图1-12）。

图1-13、图1-14两幅摄影作品具有明显的相似性，后者是对前者的"模仿"，正是这一"模仿"充分体现了作者的智慧，两幅作品之间所连着的不仅仅是时间的跨度，更有创作思想上的颠覆性的尝试。我们不光要看到造型上的简单的承继关系，更应觉察到在这简单重复的背后所隐藏着的人类审美经验的发展过程、各种艺术观念嬗变的交互作用和摄影的表达方式在不断地反叛与颠覆中重构重生的事实。

图 1-11　多萝西娅·兰格　《流离失所的母亲》

图 1-12　爱德华·威斯顿　《30号甜椒》

图 1-13　爱德华·威斯顿　《人体》

图 1-14　丹尼尔·布雷哈特　《威廉姆斯梨》　1972

图1-15 马丁·慕卡希 《1932年，利比里亚》

图1-16 亨利·卡笛埃-布列松作品

亨利·卡笛埃-布列松的摄影创作灵感和他的著名的"决定性瞬间"理论，从根本上说，与他青年时代所见过的一幅匈牙利摄影家马丁·慕卡希拍摄的名为《1932年，利比里亚》（图1-15）的照片有关。在这张照片里，四位黑人儿童背朝我们，以不加修饰的自然而矫健的体态奔向大海，海浪正向他们涌来，似乎是在向她的儿女们伸出热烈的臂弯。照片所采用的结构方式，用我们今天的话来说，就是一种开放式的构图，其中三个孩子被紧紧地框在画里，构成完整的主体形象，只有一个小孩身处画外，但他的一只欢快挥舞的胳膊却被定格在了画里，画面形象因此显得极为饱满，情绪与气氛极富感染力，看着看着我们似乎能听得见孩子们与海浪共欢乐的叫声。正是这张从思想内容到表现方式上都极具朝气与活力的摄影作品（因为这种纯而又纯的鲜活的摄影表达方式，在从前的画面里是极少见的），深深地感动了亨利·卡笛埃-布列松，从此，他开始真正认识摄影。理清了这一段历史，我们可以这样说，在某种程度上，亨利·卡笛埃-布列松的主要的摄影创作生涯，是马丁·慕卡希摄影灵感的延续和进而推向极致的发挥。如果说没有马丁慕卡希、尤金·阿杰（Atget）、安德烈·柯特兹（Andre·Kertesz）和布拉塞（Brassai）等大师明灯式的照耀，也许还一时启发不了像亨利·卡笛埃-布列松之类的摄影大师呢。

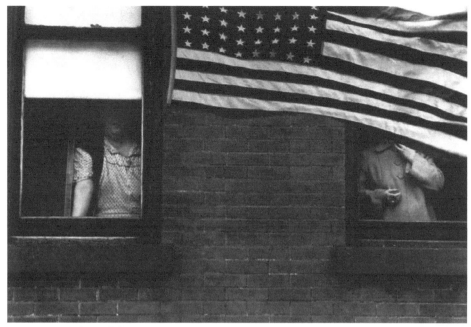

图1-17 罗伯特·弗兰克 《美国人》

但具有戏剧性和反讽意味的是，正当亨利·卡笛埃-布列松享誉影坛而"决定性瞬间"理论也正深入人心的时候，一批不安分的年轻人却反其道而行之，以美国罗逊伯格为代表的摄影理论家公然对抗，推出了整套"非决定性瞬间"的理论，这一理论的提出更值得人们深思与反省。在这一理论的支持下，旅居美国的瑞士摄影家罗伯特·弗兰克完成了他的著名代表作《美国人》（图1-17）。从马丁慕卡希到亨利·卡笛埃-布列松，再从亨利·卡笛埃-布列松到罗伯特·弗兰克，我们不难看出其中因袭与沿革的些许脉络，这就是摄影创作的历史现象，像链子一样，它总是环环相扣着的。

1.4.2 充分理解摄影作品隐藏的信息

各类创作现象总是陈陈相因、环环紧扣的，我们分析时应看到促使创作发生变化的种种内在的与外在的原因，尽量找出问题的明确答案。要知道摄影作品后面所隐藏的是某个或某些特定的创作现象，在这种或这些创作现象的背后又隐藏了更为深广的信息元素，包含有：人类认知方面的进步，包括科学与技术方面的发展；各种事态与各种心态的交互感应作用；立体的多层面、多视角的各类社会现象所构成的更为宏观的历史背景等。

 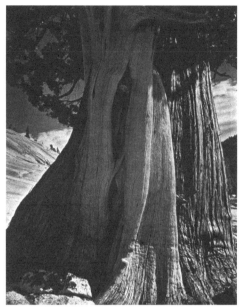

图1-18 安塞尔·亚当斯 《半圆山》　　　　图1-19 爱德华·威斯顿 《老杉树》

1. 技术层面上的层递关系

我们从任何一幅摄影作品中都可以看到其技术方面的含量，摄影的历史虽然才一百几十年，但这些技术很多都是人们千年以来探寻的结果，而光在这一百几十年里，摄影科学技术的发展却已经翻越了一个又一个足以令世人惊叹的高峰。正当传统的银影像技术还在推向更为精深奇妙的境地的时候，电子技术、数字技术悄然来临，APS技术还没来得及大加推广，纯数字摄影技术就魅力四射地登上了今天的舞台，并且正以势不可挡之劲头涌进寻常百姓的家门。

摄影作品的美，在很大程度上取决于其技术方面的品质与含量，而通常人们所认为的摄影的乐趣，也主要体现在技术技巧的应用与驾驭上，"F/64小组"就明确声明，要以技术上的无瑕疵来证明摄影这一手段可以成为艺术。"纯影派"的摄影作品就是遵循了这一创作主张而得以盛行天下，以其高品质和可作耐久性保存，获得了经久不衰的永恒魅力。以安塞尔·亚当斯、爱德华·威斯顿和伊莫金·坎宁安等人为代表的"F/64小组"，他们的大片幅摄影技术已达到了登峰造极的程度，就是在今天，我们仍难以企及。

另一个明显的例子是暗房技巧。现今许多传统的方法已被数字技术广泛采纳，原先烦琐的暗房工艺可轻易地在电脑上进行操作控制，这些原本是少数人掌握的技

巧，现今变成了一种人人可享用的电脑程序，使用技巧因此变得更为便利和实用了。但与此同时，以此类技术与技巧取胜的摄影作品，由于其操作上的难度大大地降低，原来属于技巧层面上的审美价值也就随之出现了贬值的趋势，人们衡量作品时的眼光发生了根本性的转移，从过去偏重于讲究拍摄制作上的技巧（或者说在过去摄影的表达常常要受到技术与技巧方面的限制）到今天的更注重作品的内涵，因为技术技巧再也不成为摄影表达方面的问题，要获得一幅上乘技术质量且画面效果精美的照片，早已不是什么难事了。所以，今天我们分析摄影作品就不能再以老眼光来看问题

图1-20 体现数字技术的摄影作品

图1-21 罗宾逊 《弥留之际》 最早的摄影作品是嫁接在传统绘画的大树上的，是绘画的另一种延续

了。可以肯定，对于作品内涵深层次的探求，与寻找摄影作品新形式、新技巧方面的考虑（或者说是寻找全新的表达突破口），将成为摄影今后主要的任务。"无技巧"或"反技巧"类摄影作品[①]，将会纷纷登台亮相；而"新形式"与"新思路"类的摄影作品也会像雨后春笋般地成长起来。

2. 创作思路的嬗变

最早的摄影作品是嫁接在传统绘画的大树枝上的，因为在摄影术问世的时候，作为传统视觉表达方式的绘画，早已成熟得不能再成熟了；而早年从事摄影创作的人员，包括摄影术的发明人，都是从事传统绘画的画家或舞台设计师，因此，以绘画的方式来对待摄影与摄影创作，便是顺理成章的事了。早年的

图1-22 况晗《留住胡同》现代绘画中的"摄影感觉"

摄影创作其实是绘画在摄影上的延续和体现，我们完全可以将它们看做绘画的另一种形式。尽管在摄影早期英国的彼得·亨利·爱默生（Peter Henry Emerson）也提出过类似"以摄影的方式对待摄影"的"自然主义"摄影主张，但真正纯粹意义上的摄影创作则要等到摄影与绘画"分离"以后。"分离派"的出现，是摄影走向独立与成熟的开始，而摄影的成长与成熟又反过来影响绘画：摄影的到来，简直令写实性绘画无地自容，写实性绘画很快就被摄影强劲的写实功能所取代了，摄影的继续步步紧逼，渐渐地将绘画逼进纯粹艺术化的小胡同中去了；另外，摄影的开放性构成意识，通过镜头进行观察的方式，快门的瞬间捕捉和长时间曝光效果，银盐感光所形成的影像特征，诸如此类的摄影方面的全新视觉感受理念，开始为传统绘画中的视觉效果输送营养。因此，从某种意义上说，在平面视觉表现的范畴内，摄影对绘画的影响，要远远大于绘画对摄影

① 某些艺术摄影家为了力求避免主观努力的不足与自身智慧的局限，以及摄影技巧的滥用可能带给人们的种种迷误，他们有意识地主动放弃摄影技巧方面的控制，主张以最为原始和最为朴素的影像方式，来表明自己对于摄影艺术中的某些禁忌之物的关注和应承担的责任。

的影响，尽管它们之间的交互影响仍在继续。

然而，对"画意"的苦苦追求，却成了一百多年来摄影创作的主流，直到今天，许多摄影"发烧友"所"烧"的就是器材与"画意"，而对器材的"发烧"，主要还是因为对"画意"的刻意追求。如今数字摄影的后期加工处理更是为新时期的"画意摄影"插上了飞翔的翅膀。"沙龙摄影"或带有沙龙味的摄影，在整个摄影史上占据了绝大部分空间。就拿在世界上拥有摄影师绝对数量最多的中国来说，"沙龙摄影"仍然是声势最为浩大的群体，从地方性的摄影比赛展览，到全国性的摄影比赛和展览，都可以充分说明这一点，绝大多数摄影"发烧友"正在重复着过去曾有过的一切。

其实，纵观摄影史，尤其是从摄影创作思路的更替与创新上来看，创作上的更新主要来自对既有方式的否定和对流行现象的批判，从"绘画主义"到"自然主义"，又从"自然主义"到"画意摄影"，再由"画意摄影"到"分离主义"、"直接摄影"、"纯粹摄影"和"堪的摄影"（candid），直到今天的各种风格流派纷呈的局面，其中的每一个行进的环节都少不了对原有现象的反思与反叛，而今天我们能见到的种种创作现象，在摄影史上的各种风格流派里均能找到与其相同或相似的踪影。有人坚持摄影"写实"，主张走现实主义的路子；也有人迷恋摄影"表现"，声明"唯有表现才是出路"；当然，还有走中间道路的，还有什么都不顾不论的，什么"写实"，什么"表现"，一概不管，是什么就是什么，什么时候合适就用什么，需求为上。所有这些主张或创作现象，在传统的摄影创作理念面前，都已不是什么新鲜事了。摄影要真正获得进一步的发展，就必须高举批判的大旗，至少也得懂得如何避让。我们分析作品的时候往往也是瞄准了摄影创作方面的进取意识与新思路。

1.4.3　植根传统文化，全面理清脉络

我们从哪儿来？要到哪儿去？我们现在身处何处？这些经常是哲学家们所关注的哲学话题，但类似的话语，用在摄影作品的分析中也同样合适：这些作品，说得准确些，是这些作品中的思想、艺术感觉和表达方式，即被我们用时髦的话语称之为"创意"的种种设想与措施，它们从哪儿来？将往哪儿去？现在又处在什么样的位置上？摄影不是突然间凭空产生的，它有它自己的发生、发展和成熟的一系列过程，在这一系列过程中，又受到了来自其他外部因素的种种影响，它们相互作用、相互制约的过程，简直就形成了一幅巨大的立体图卷，这个巨幅画卷矗立在传统文化的土壤里，每一种想法都有属于自己的"根基"。我们在分析具体的摄影作品的时候，要设法以历史的眼光来看待，以发展的思路来推究。借用佛教中所讲的"因果"

关系，看作品，最好也能看到它的"前世"，看清它究竟是什么"转世"，再看看它的"来世"怎样。这样，可以理清作品有关方面的各个脉络，掌握主动权，以全面、全息、系统的方法来审视作品。

思考与练习

1. 摄影是什么？
2. 如何理解摄影与艺术的关系？
3. 为什么说重要的不是艺术？
4. 摄影的分类研究有什么现实意义？
5. 如何给摄影师定位？
6. 如何给摄影作品定位？

第 2 章
关于摄影作品

2.1 摄影作品的立意

看照片,谁都喜欢,怎么说它都要比看文字的东西来得赏心悦目,轻松自在。读书,不一定人人都能做到无障碍地阅读;读图,不管是哪一国的图片,都能看得明白(至少是表面上的明了)。图片作为一种无国界的视觉语言,传递信息非常集中而且快捷;而文字语言在信息传递方面的速度虽比不上图片,但其在意义传达方面的准确性要远远优于图片。图片与文字,作为两种不同的语言,在表达上各具特色,同时也各有利弊。正是由于图片在表意上的确定性不如文字语言,因此,读图如果仅凭图片本身提供的信息,而无另外文字的说明提示,解读起来,相对就要显得困难些。一般的摄影创作,都会在作品下方注上作品标题、作者姓名和创作时间,有的还有可能附加一些文字说明。我们在分析时可以凭借这些零星的文字信息,追踪有关创作的背景,了解作者以及同时期的别的作品,来给该作品所表达的含义定位。总而言之,只有充分了解摄影画面的真实表达意图,才能说读懂了作品,读懂了摄影师。

应当说,是作品就一定会有意义,不管是作者赋予的,还是欣赏者解读出来的,每一幅作品的后面,

图 2-1 亨利·卡笛埃-布列松 《1969 年,巴黎狄德罗林荫道》 布列松不喜欢给照片"取名字",但他还是注明了拍摄的地点与时间

都或多或少地，自觉或不自觉地，确定或不确定地，显露或隐藏着一种思想、一种心态、一种情绪、一种感觉、一种特定时间和特定境况下闪现的主观感受或一种别的方面的信息，我们也可以称之为意蕴。这种意蕴显然多半属于作者内心世界的流露，或者说是作者自身对自身以外世界的兴会与发现，或是作者对某事某人某物的看法与认识，在见解之中自然包含了某种立场或态度，当然它同时也有来自作者所处的社会和时代的作用，加上欣赏者探幽发微、见仁见智、各具慧眼，而令其意义表现特征愈加多元化。现代媒介对于信息传递方面的具体要求，和作品的表达在品质层面的差异性及其精神境界上的高下，便形成了作品表意的丰富性与复杂性。尽管不同种类的作品（包括艺术的与非艺术的作品）在表意的范围、方式与程度方面存在着一定的差异性，但表达仍然是其最根本的目的，无论是言内之意，还是言外之意，总得要表达些什么。可以说表达是作品的第一需要，摄影作品自然也不例外。在摄影作品中，作品的立意，即摄影师真实的拍摄意图，总是第一位的。对于摄影作品分析来说，只有充分弄清楚摄影作品的真实表达意图，才能更好地理解作品本身的确切含义及其含义表达上的智慧，分析因此才会顺利进行。就摄影作品的立意而言，本书将主要从表意的范围、表意的角度和表意的深度三个方面来进行探讨。

2.1.1 表意的范围

1. 宽泛的人文内涵

摄影作品可表达的含义，可以说是没有范围限制，只要是人所能想到的或所能感觉到的，哪怕是始料不及、意料之外的表达，也一切都在情理之中。不管是哪一种情、哪一种感、哪一种念、哪一种想、哪一种悟、哪一种受、哪一种识、哪一种意、哪一种趣、哪一种理，都可以尽情倾洒，无所顾忌。

如单从表现对象看，就可以千差万别，包罗万象：上至天文，下至地理，古今中外，无所不包。大至宇宙人生、世界形势、国家命运、社会历史、日月山川；小至邻里乡亲、凡人琐事、花草树木、鱼虫鸟兽、四时景象；在表现形式上，可以灵活多变，真实假定，有形无形，变形抽象，可真可幻，可增可减。

应当说，摄影最大的特长，是能将被选定的正在发展变化中的对象，在时间与空间上加以截取，凝固片段光阴，框取局部宇宙，令瞬间变成永恒。但是，另一方面，我们也应该看到，这个最大的特长，同时也是其遗憾之处，即摄影只能拍摄到摄影现场所呈现的东西，而且只能拍摄到某一特定时刻的景象，在空间与时间上，它都受到了最为具体的与精确的限制，而且只是平面化的与视觉化的静止的形象——而不是立体的，除视觉感知以外还能体现其他方面感觉的活动影

像——这便是我们通常所说的摄影的局限性。特长与局限性正是摄影这个同一事物的正反两个不同的方面，对于其中任何一个方面，我们都不能孤立起来看待。然而，我们中的大多数人总是过多地注重摄影的"所能"，而完全忽略了它的另一面——摄影的"所不能"，这不能不说是个遗憾。因此，摄影在表意方面仍然或多或少地要受到摄影手段本身的限制，在实际拍摄中尽可能地选择最适合于摄影语言表达的内容，扬其所长，避其所短，乃是专业摄影师最不可或缺的素质。

一幅照片不可能表达创作者的所有感觉，因此，训练有素的摄影师绝对不会试图通过一幅画面来表达所有的感觉，而通常采取多幅画面的组合来集中体现他们某一特定时刻或长期的某一种较为固定和成熟的想法，一幅照片能完全清楚地表达一种感觉就很不错了。摄影，从积极意义上理解，即从其特长的一面来看，它是一种以小见大、以少胜多的极具艺术性的表达方式；从消极的一面来看，即从摄影的局限性方面来理解，摄影本身简直就是一种极不负责任的以偏概全和自作聪明的可笑行为。摄影的这种两面性就决定了摄影在表达方面的限制，摄影师的眼光（对现实关系的理解）和心态（真诚而不做作地作摄影表达）就变得非常重要了。对于一幅具体的照片来说，表意的范围必须明确，不可贪大求全，不可面面俱到，不可含含糊糊，表达应有节制，应有分寸，什么都说了，就等于什么都没说。摄影艺术是一种真正意义上的"舍弃"的艺术。我们分析比较摄影作品在画面意义表达方面的明确程度，就是看摄影师在"舍弃"方面的功夫，看他敢不敢"舍"，究竟"舍"得彻底不彻底，而"舍"到最后，画面中真正要说的话也就不言自明了。

今天我们所能见的大量不成功或不够成功的作品，究其根本原因就在于立意上的失控，主要是表意的范围不明确，我们从画面中看不出作者究竟想要说什么，很多人只会学着别人的样，说些"官话"或"行话"，就是不说出自己的真心话。

2. 关于"善"

向善，是作品思想健康的一个明显的标志。古人讲究"寓教于乐"，其中的"教"才是真正目的。自古以来的文艺作品其主流无不是：歌颂英雄，赞扬美德；励志图强，发奋勤勉；针砭时弊，匡扶正义；同情弱者，劝善去恶；无私奉献，爱国爱民；自重自强，修身养性；陶冶情操，崇尚孝廉。诸如此类，难以一一列举。应当说，这些都是文艺作品鼓舞激励人们向上的精神动力。今天，我们仍然主张文艺作品的"思想性、艺术性与娱乐性"的统一。很难设想，如果世界哪一天突然缺少了这些引导人健康向上的精神食粮，这个世界将会变得怎样。向善，这是人类自身主要的精神需求，它是推动社会文明进步的齿轮。文艺作品中的思想倾向，通过生动感人的形象和充满感情的艺术表达，会潜移默化地影响到欣赏者的情绪心态，甚至是世界观，进而会在一定程度上影响到社会风气的变化。那种"以文化游戏者的身份"出现的

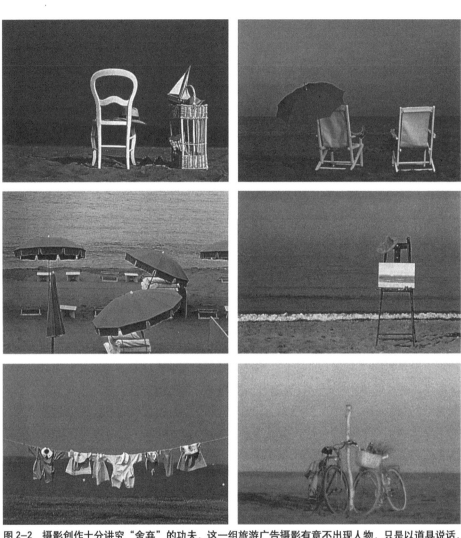

图 2-2 摄影创作十分讲究"舍弃"的功夫,这一组旅游广告摄影有意不出现人物,只是以道具说话,但故事情节在含蓄的表述之中却更见情趣

所谓具有"造反"精神的"新艺术",在反传统艺术表现手法的同时,也将原本是善的东西给颠覆了,更有甚者干脆"拣洋垃圾"为宝,祸害众生。尽管这种种现象的层出不穷,值得我们去换个角度深深地反思,但文艺作品的最原始意义上的功能,我们仍然不能置若罔闻。今天,我们国家推行社会主义的精神文明建设,树立起了"教育为根本"的治国策略,注重全民的素质教育,其中很重要的一点,就是要充分注意文艺的 "寓教于乐" 的教育功能, 注重作品的思想性。

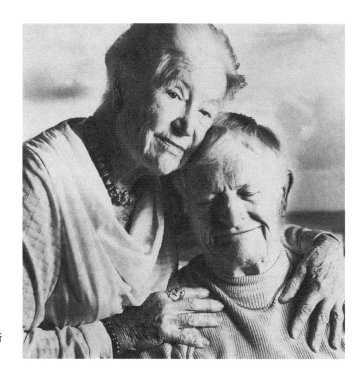

图 2-3 菲尔·伯格斯
《白头到老》

3. 关于"美"

庄子说:"天地有大美而不言。"究竟如何发现美?如何用摄影的方式来发现并表达美?这对于摄影师来说,也许不是一件十分困难的事。因为摄影本身就具有强大的写实与记录的功能,发现美和捕捉美本来就是摄影的专长。世间美好的景象,绝大部分都可以用摄影的方式来记录,而记录世间美好景象的摄影作品早已比比皆是,以至于许多人认为摄影就是发现美和捕捉美的。业余摄影爱好者也往往是因为向往或迷恋摄影的这项超常的功能而深陷其中不能自拔,"从众效应"、"求同思维"和"审美印证",简直成了摄影界的一大出离不了的"怪圈",追求各种被广大主流媒体普遍验证与认同过的形式上的美,竟一时间很不幸地成了国内摄影界的创作主导。

造成这一局面的另一个主要原因,就是以前由于极左思潮的影响,摄影在表达含义上早有定位,其步调早已趋向于高度的统一,人们不得不采取一种极为"聪明"的不用负责任的态度,有意缺乏或者干脆放弃了附带个人自觉意愿倾向的立意上的主动性操作,因此,对于摄影师来说,没有任何的商量余地,便将创造性才能转移到了对画面形式的过度的追求上。

但是,我们知道,"美"不是衡量摄影作品的唯一标准,在摄影作品中,对于

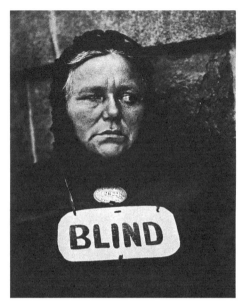

图 2-4 保罗·斯特兰德 《盲妇》 虽然看起来不够漂亮，但的确"美"得很

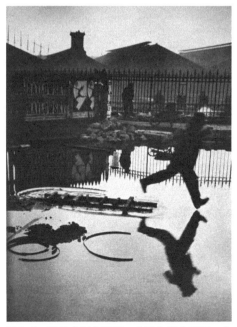

图 2-5 照片会不会撒谎？会不会夸大其词？会不会故弄玄虚？亨利·卡笛埃－布列松的这幅名作，兴许可以给我们一些启示

摄影创作者和欣赏者来说，美只是画面要求的一个方面，除此以外还有比美本身更重要的东西，那就是作品的立意，以及由作品含义所带来的方方面面的社会效应问题。正因如此，英国《剑桥艺术史》在分析历史上各类艺术作品时，将作品的"功用性"（作品所要达到的目的，即服务于什么的问题），看做作品分析中的首要问题，其次才是对作品所处的文化背景的分析，而有关作品艺术特色，如风格与技巧方面的分析，则被放到了最后。

在现实生活中，"美"与"善"的关系常被混淆，反映到摄影创作中来，就是所谓的外在美与内在美的关系处理问题。其实，内在的美，即所谓心灵的美，纯粹属于道德上的"善"。"美"与"美感"问题，至今仍是个复杂的学术问题，在此暂且不作深究。很多人将"美"这一个复杂的概念，简单、庸俗化地理解为好看、漂亮，显然是很不明智的，是很浅薄的。因为这么一来，"美"便成了美丽的代名词，也就是因为这么一来，摄影师要追求"美"，只须拍摄美人和美景了，摄影所要探讨的问题，便只剩下如何将人拍得更漂亮，将景物拍得更美丽了，而更深层次的研究，似乎也就变得有些多余了。但"美"究竟是什么？"美"的形态又怎样？哪些是"纯美形态"？"类美形态"又有哪些？这一系列问题，在摄影创作中仍然悬而未决，在摄影作品的分析中，我们不妨采用较为学术的观点或角度，来进行至少

图 2-6 沃特·斯泰纳 《1971年，儿童的狂欢》 这幅照片采用了广角镜头拍摄加上慢门的运用，因此取得了不同于人眼的视觉效果

是创作现象上的分析。

4．关于"真"

由于摄影本身给人的就是"真实"的感觉，很多人错误地将这种"真实"的感觉，当做了真实本身，在摄影艺术创作中，便不自觉地将生活的真实与艺术的真实混淆了起来。其实，具有写实功能的摄影所描绘与所体现的真实，在具体的摄影画面上只是某种真实性的展示，画面所揭示的只是拍摄场景中的某些真实性的成分，而不是严格科学意义上的真实本身。就连以纪实摄影闻名的法国摄影家马克·吕布也声称："在我镜头的那一边是客观现实世界，而这一边则是我的梦幻世界！"

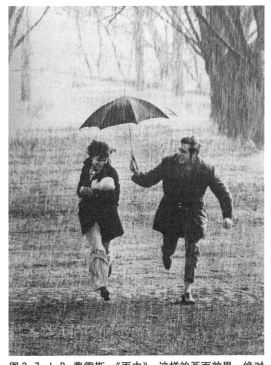

图 2-7 L.B.费雷斯 《雨中》 这样的画面效果，绝对不是随便拍一下就能拍摄到的

图 2-8 吉姆·勃兰德贝格作品　经过反复提炼，一个生活中寻常的小景，也能成为一道美丽的风景

图 2-9 佚名作品　特异化处理的效果

2.1.2 表意的角度

立意，本应该是最个人化的，最不应该重复他人与历史的，但事实情况总不尽如人意，真正有个人独到见解的成功的摄影作品往往并不多见。当然，造成这种现象的原因是多方面的，首先是摄影本身的原因，摄影强劲的写实性功能，致使它的操作者——摄影师，在体验新技术所带来的新乐趣的同时，于不知不觉间对摄影这种特殊的工具，也产生了极大的依赖性。于是，摄影师的主观能动性作用的充分发挥，就受到了极大程度的限制。摄影在语言的运用上，显然是在随着科学技术的不断进步而不断地被规范着，立意的创新表达，自然也要受到某种来自摄影手段本身的限制。如果摄影要取得不同寻常的视觉效果，第一要打破的是人眼的局限性，即要真正学会用地道的摄影的方法去观察、去思考、去表达，尽量将人眼的"看"训练成照相机式的 "看"；第二便是摄影师要充分认清摄影自身的局限性，并在创作中尽一切可能去打破摄影自身的局限性，创造性地使用摄影这一不寻常的工具。这是摄影作品创新的两个必经之途。我们在分析摄影作品的时候，就得充分考虑到这些积极因素在作品的创意性表达中所发挥出的关键性作用。

1. 第一印象与一般化的角度

在摄影作品的创作过程中，摄影师在拍摄现场所获得的第一印象非常重要。

第一印象在一般性的文艺创作中，往往是起决定性作用的，但摄影的情形却大不相同，因为绝大多数根据第一印象所拍摄的照片，总会有许多惊人的相似地方，原因是"英雄所见略同"，你在那个特定的时间、特定的地点，所想得到和做得到的，别人同样能想得到做得到，你所获取的拍摄效果，别人照样能办到。摄影创作在体现第一印象方面的重复性几乎已经达到了无以复加的地步。很自然地，按照第一印象所摄取的摄影画面，总是摄影师最为一般化拍摄视角的体现。摄影师要避开一般化视角，就要通过各种渠道想方设法去了解别人常用的种种摄影方法，不要忙着马上拍摄，多想想经常比多拍摄来得更重要。

图2—10 威廉·克莱因 《战争的基因是否也遗传给了孩子们》

2．提炼与观察

一个优秀的摄影师是绝对不会满足于第一印象，即一般化的视角效果的，为了表达全新的视觉感受与摄影理念，他总要以摄影的方式、方法深入地观察思考，反复比较，千方百计地去找寻只属于他个人的全新的角度，而成功的摄影师总能找到那个角度。反过来说，能体现这种角度的摄影作品必定就是成功的摄影作品，这种角度便是摄影师智慧与劳动成果的集中体现，也就是作品的成功之处。欣赏者在欣赏这样的摄影作品时，最感兴趣的也就是体现在画面中的这种不同寻常的机智和胆识，优秀的摄影作品总能让欣赏者从画面中分享到摄影师于当时取得这种奇特发现时的喜悦和智慧，人们会情不自禁地感慨：真想不到，原来还可以这么做……

3．寻找突破口

成功的摄影作品自有其成功之处，最成功、最出彩的便是其特异的视点，因为这是摄影师个人创造性才能所集中体现的地方，而在创作之初，找到并采用这一特异的视点，便是作品走向成功的最为关键的一招棋。从另一角度来看，切入点本身便是一种创造力的体现，角度的选择对于题材的把握有着非同寻常的意义。这里起码有两种思路值得研究和探讨。

图 2-11 N.里恩作品 拍摄动物同样也可以表现母爱的主题

一是特异性的处理。这是众多摄影师喜欢采用的方法,也就是在成功的原创作品的基础之上,加一加、减一减、反一反、变一变,即利用创造性的思维方式,将摄影的表达手法与画面形式作求异化的创造性处理,以获得既有承袭又有发展的观赏效果。

二是主体视点的游离。这是一种更为开放和更为自由的创新方式,摄影师可以一反传统的观点、立场和方法,采取更为宏观和超脱的视角,来重新审视我们日常生活中司空见惯的主题。就拿拍摄人来说,我们可以采取平视的方式,将他们当做我们的朋友、亲人或邻居,当然,我们也可以俯视,也可以仰视,还可以颠倒过来看。在表达含义与效果方面,可以落到"实"处,求清晰,求写实的精确,求情节再现的具体,看重画面

图 2-12 V.克雷门特 《又迟到了》 这幅照片中有故事

含义的具体表达；也可以从"虚"处着手，求气氛与情调，求写意的抒情效果，甚至是诗意化的表现，着意于画面宽泛的人文意义的揭示上。

拍摄儿童，可以站在儿童的视点上，也可以站在大人的视点上。如站在父亲的立场上看与站在母亲的立场上看，有着很大的不同，尽管在父母的眼里儿童都是他们的孩子，但父亲与母亲所表露出来的对孩子的情感是有区别的。当然，还可以用老师或者是别的什么人的眼光来看待孩子，我们总能感觉到眼光中的不同来。其实，这已不是什么眼睛的视点，而是指心灵世界的视点。如果我们站在动物的视点上看待儿童的话，还会有许多新的发现。我们还可以看待儿童的方式来看待老人，以看待老人的方式看待儿童。

许多拍摄儿童的摄影作品都是表现母爱的，事实上，表现母爱这一主题，可以从多种拍摄题材入手，不只是拍人，拍摄动物、植物，甚至是拍摄静物，也未尝不可。

一般地说，摄影师选择自己比较容易把握的角度，即属于知识面和知识结构范围之内的角度，是明智之举，而选择别人意想不到的新角度，则往往能达到事半功倍的效果。由于走进拍摄现场，摄影师所能见到的都是具体的形象，究竟这里有什么可作摄影表达的，又该如何表达，这些便成了摄影师首先要思考的问题。这时，"动脑筋"（选用合适的摄影方法来造型）和"动感情"（选用合适的摄影方法来抒情）要同时进行，摄影表达一般不能按照事先设想好的路子来做，除非是在广告拍摄中要实现客户规定的广告创意。个人化的摄影创作则不能有"先入为主"的立意倾向，必须亲临拍摄现场，在现场中感受，在现场中发现，在现场中提炼成形，在现场中获取表现的灵感。一幅幅成功的摄影作品，它们画面中所传达出的内涵，正是摄影师从一个个拍摄现场中所获取的具体感受的最为集中的体现。所谓作品中的思想，也就是各种丰富而深刻的感觉通过具体可感的形象加以生动再现的结果，而不是生硬和牵强地贴上去的"标签"。在这里，应该是"形象大于思想"，"思想融于形象"，而不是思想凌驾于形象之上，因为摄影本来就是用形象说话的。

成功的作品总能给我们提供不一般的视点参照，解读大师们的作品，经常能激发我们创作上的种种灵感。当然，创新的突破口，或更多的新感觉，来自实际的拍摄现场，摄影师充分地提炼自己在拍摄现场，从具体的被摄对象那儿，和当时已被激发了的处于极度兴奋状态的内心世界那儿，所获得的总体意义上的感受、感觉和感悟，是在摄影中介作用下的心与物的兴会，或者说是"我"对"另一个我"的巡礼。换句话说，摄影师只有开始发现或感觉到了自我在被摄对象中的存在，创作才能从僵硬的技术技巧层面，获得进一步的解脱。而要让摄影创作获得真正意义上的自由和解放，摄影师还须不断地提升自我的境界，直至将自我完全融入所有的被感知的对象中去而彻底忘却了自我的存在。正因如此，我们说，作品所

图2-13 大卫·西蒙 《希腊女孩》 1949年 在这幅照片中，小姑娘真实的生活处境和她那天真而满足的神情，着实让人辛酸。作品感染力的源泉，主要来自摄影师的社会良知

散发出的魅力，其实原本就是创作者自身的人格魅力的真实写照。

2.1.3 表意的深度

摄影作品的表意深度，主要取决于摄影师丰富的生活经验、广博的人文知识、崇高的思想境界与深厚的艺术修养。

1．丰富的生活经验与广博的人文知识

在创作中，作品的思想性，即表意的深度，主要受制于创作者自身的素质和修养。阅历与知识是一切良好艺术感觉的前提和基础，摄影创作同样要求摄影师应具有丰富的生活经验与广博的人文知识。摄影讲究知识经验的积累，讲究创作中的厚积薄发，讲究实际具体拍摄时的察言观色，讲究"眼到"、"心到"、"手到"，摄影作品中所体现出来的人文内涵，不是摄影技术本身带来的，而是具有深刻思想见解和广博人文知识的摄影师在具体创作中的自然流露，在不经意间，给作品增添了许多审美上的附加值。这也印证了古人所谓的"腹有诗书气自华"。应该说，世界上的所有的艺术品都是由艺术家创造出来的，先有艺术家，然后才有了艺术与艺术品。

2．崇高的思想境界与深厚的艺术修养

摄影作品感动人的因素，是寓含于鲜明形象中的作品内涵。一幅摄影作品，必须有所表达，而所表达的又必须是属于个人的思想和见解，否则就不能称其为作品。作品的成功取决于创作者思想的深刻与见解的独到。深刻的思想与独到的见解，则来自摄影师自身的良好素质。而良好素质的养成，不是一朝一夕所能成就的事，需要"读万卷书"，"行万里路"，需要"世事洞明"，"人情练达"，"精骛八极，心游万仞"，"胸底存有万顷波澜"，需要广阔的胸襟、远大的志向、敏感的头脑、锐利的目光和敏捷的身手，所有这一切，归根结底是摄影师的素质问题。对于摄影师来说，要想创作出一流的作品，其人本身必须具有超一流的素质，必须知识丰富，思想深刻，反应敏捷，充满智慧，富有同情心、正义感、社会责任感和历史使命感，不慕名，不慕利。当然，他可以是诗人，也可以是经济学家、社会学家或哲学家。但不管怎么说，他首先应该是一个善于利用摄影进行思维的思想家，或者说是一个非常有想法的摄影家。

2.2 摄影作品的选材
2.2.1 选材的实质

摄影创作中的选材，是摄影师精心地选择被自己认可的适合于拍摄的题材的过程，其实质是对自然界和现实生活中的适合于摄影表达的各种具体的视觉形态所能构成的多种画面意义的确切选择，如对美的形态中美的寓意与善的精神境界的选择。这里需要注意的是：一个特定的具象，不只是生发出一种固定的含义，它极可能具备多种含义，见仁见智全凭观赏者定夺。摄影师想要在画面中表现的，与摄影画面所能具体表达的，往往并不完全是一回事。你认为你已经表现出来了，但观众也许根本就没有感觉到，或者感觉到的是不相干的另一回事。因此，如果想要真实确切地传达某种意念或想法，就必须充分考虑到在语言符号学上被称为"能指"与"所指"的问题，尽可能地在选材的时候就有意识地对所选择的具象的含义进行定位。

因为摄影也是一种大众传媒，只有当它真正完成了传媒任务的时候，它的价值才能被确立。换句话说，摄影的画面只有被读懂读通，观众接受了它的具体含义和这种相应的表达方式之后，作品的创作任务才告完成。也就是说，摄影创作的最后阶段或步骤，主动权已不掌握在作者手里，已经移交到观众那儿，一切由观众说了算，观众才是摄影创作的最后一个关键性的环节。正因为如此，摄影师在一开始就应充分考虑到观众的需求，心里要藏着观众。在大多数的情况下，在很大的程度上，都要遵照大众所共同遵守的游戏规则来进行。这与有意地去迎合大众口味的做法不同。齐白石老人曾经说过绘画创作中的"媚俗"与"欺世"的问题，这也可以作为我们摄影创作在选材与表意方面的参照。

摄影题材的种类繁多，分布也极为广泛，如按照大小来划分，可分成大题材与小题材；按照行业分，可分为工业题材、农业题材、商业题材、军事题材和科技题材等；按照如今摄影的应用分布情况来区分，可分成新闻题材、生活题材、人物题材、风光题材和静物题材等；就风光摄影来看，可分为大风光题材与小品风光题材。不管是选取哪一种拍摄题材，摄影师首先对自己所从事的摄影创作要有一个明确的定位，究竟是属于非实用类的纯艺术摄影创作，还是属于实用类的带有艺术性的摄影创作，两者是有根本性的区别的，不可混为一谈，因为其原初创作动机与最终所追求的目标各不相同，其服务性质、功用目的与使用的创作手段，都存在着极大的差异。

当然，摄影题材有摄影题材自身的特点，作为适合于作摄影表达的具体可感的视觉形象，它们都有一个共同点，那就是经过摄影师的精心选择与调控，它们都能在画面中形成最为经典的"刹那间的存在"。因此，所选题材要尽量满足这种瞬间凝聚特征

图2-14　J.索德克　《第一步》　1963年　选择是摄影的最大学问

图2-15　塞巴斯蒂奥·萨尔加多　《塞尔拉·彼兰达》　今天我们不用再讲究"不干预"的画面效果了

的表现需要，如：适合于各种摄影镜头的表现需要，适合于快门的表达（在拍摄现场可作即时即兴的发挥），适合于感光材料或感光元件的记录方式，适合于"被框起来看"的各种主客观条件，等等。也就是说，要根据摄影语言的特点，来慎重地选取适合于摄影表达的并且在摄影表达中显得较为典型的被摄题材。

2.2.2　选材的依据

选什么与不选什么，表面上看，似乎完全是自由的，无固定规则的，但实际上摄影师作出什么样的选择，仍然是有原因、有内在依据的。

不管怎么说，上升到哲学层面，从宏观的角度看，摄影师选材的根本依据是创作者自身的人生观与价值取向，是创作者对社会生活中一人一事一物，乃至对整个宇宙人生的看法。

具体说来，摄影师在进行摄影创作时，总是依照适宜于作摄影表现的"形"与"瞬间"来进行选材的。也就是说，是根据摄影语言的特点来进行创作的。选择，是摄影造型中的最大的学问。选择被摄对象，选择机位与拍摄角度，选择景别，选择拍摄时机，选择瞬间情态，选择背景信息与气氛，选择画面基调，选择画面主线，选择画面节奏，选择镜头焦距，选择快门速度，选择景深，选择具体的拍摄技巧方案，诸如此类，所有这一切，都是围绕摄影感觉与摄影表达的要求

进行的。可以说,摄影的学问就是选择的学问,摄影的智慧主要体现在"选择"二字上。

在拍摄题材的选择上,仍然体现着一系列的更为具体和深入的选择。这一系列的选择,主要依据的是:摄影师的个人生活与社会活动的范围,其生活阅历、所受教育与工作服务的性质,个人的志向、兴趣与爱好及其文化艺术方面的修养,与受特定的社会道德行为规范制约的个人观点等。其中体现在摄影作品中的个人观点是最为宝贵的,这些通过摄影的表达方式表达出来的个人观点(摄影化的思想),通常是一些比较独到的见解,往往充满智慧与形象化的人生感悟,有时是传统人文观的另一种集中体现,有时却变成对陈腐的社会历史观念的严峻挑战。

图2-16 弗朗斯科·兹查拉作品 获1995年"荷赛"奖 对瞬间的直觉反应能力是摄影师不可缺少的素质

最后,摄影的选材还要受到当今"大众传媒"与"接受美学"的影响或制约。因为摄影作品终究是要拿出来给别人看的,能不能得到别人的认可,就显得非常重要了,总不能凡事都采取逃避的、不负责任的态度。有人曾对看不懂的摄影作品开玩笑说,"它们是拍给外星人看的",或者说是"拍给下一个世纪的人看的"。

摄影选材受"大众传媒"影响的一个典型的例子就是:过去的街头摄影师可以普遍地采取"偷拍"的方式进行"创作",但是在今天,由于传媒的高度发展,人们的个人生存空间经常会受到媒体(包括摄影)的骚扰和无辜的侵害,人们的法律维护意识开始得到强化,有关个人的"隐私权"和"肖像权"等相应的法规和法律条文出台了,摄影师拍摄非公众性人物照片,必须事先征得别人的同意,并立有相应的协议(书面的或口头的),以示对被摄对象的尊重,否则,就不能随便拍摄。这样一来,那种"堪的派"式的"不干预被拍摄对象"的"抓拍"平民生活的照片就将悄然地退出历史舞台了,或者说,它将离我们远去了。这种方式也许只能保留在对公众性人物的记录上了,因为公众性人物尚不存在"肖像权"的问题,而隐私的频频曝光(出于媒体利益,蓄意炒作的或带有恶意宣传的),也常常令公众人物头疼不已。表面看起来,今天的摄影师在选材方面(主要是在拍摄人物的选材方面),

失去了许多自由，但事实上，这也让摄影自身开始反省：摄影究竟是创造，还是掠取？我们究竟该如何摆正摄影的位置？摄影给被摄者所带来的麻烦，甚至是伤害，我们过去是否考虑得太少了？摄影的负面影响或效应，今天也该受到世人的关注了。法律意识与人道精神被强调的结果，在摄影创作中，是操作方式的变革，由此带来的连带影响是摄影画面形式的变化与表达兴趣的转化，人们开始更加注重画面中的被摄对象与照相机镜头（或者说是作者）的近距离的交流，而不再关心其原生的状态是否因为摄影的突然介入而遭到了"破坏"这个过去式的议题了。既然被摄者有被拍摄的知情权和肖像的维护权，干嘛还要躲起来拍摄呢？在未经别人许可的情况下，躲起来"偷拍"别人，就会显得很不人道、很不公平，至少也是很无礼的举动。

无论是过去，还是现在，文艺作品所表现的内容，总要受到来自传统的和现今的伦理道德观念、政治立场、地域文化、宗教信仰和风俗习惯等诸多方面的影响制约，总会存在着表现的"禁区"。摄影创作自然也不例外，摄影创作者必须明白什么能拍，什么是不能拍的。所谓创作的自由，永远只能是一定范围内的自由，出离了这一游戏的范围，也就没有了自由。追求真正自由的另一个说法，就是：逃避自由！

2.2.3 选材的角度

从总体上说，选材的角度主要从两方面来把握：一是充分体现立意的需要；二是对摄影题材的处理。

1. 选材与立意

选材的角度，从本质上看，其实就是立意的角度，并将最终体现在具体的拍摄角度上。摄影师总是习惯采用独特的构图方式，来充分有效地证明自己对被摄现场与被摄对象中的某一主题的新发现。中国传统的书画艺术，十分讲究"意在笔先"，主张在下笔之前就应"胸有成竹"，最后再看笔下的功夫。而摄影则无法那么刻意地去"经营画面"，因为摄影是最鲜活的、随意性最强的表达工具，它本身就是以反程式而得以成就自我的。因为生活是无限精彩的，同时也是变化无常的，最善于表达生活的摄影也理应如影随形，按照自然的法则进行水到渠成式的自然表达。摄影最好的表达形式只在生活之中，离开了具体的将要表达的生活，摄影就将变做一种无聊的游戏。摄影的表达，讲究与拍摄对象的瞬间交流，讲究来自直觉的判断力，讲究即时的灵敏反应，所有的应对策略都将在拍摄现场、在按下快门之前出台，绝对不容许有任何的迟疑。如果还拿"意"与"笔"来比方的话，那么，摄影就该是"意随笔行"，还有更妙的就是"笔意齐到"了。就拿对瞬间的取舍来说，同一个被摄对象，当它处于不同的瞬间时，如果这些不同的瞬间都反映到具体的画面上的话，就会有许多不同的含义，基本上，不同的瞬间对

图 2-17 亚瑟·迈耶森作品 一般视角的写实处理

图 2-18 皮特·特纳作品 主观视角的抒情处理

应不同的含义,有时相互的区别也非常明显,说得严重点,不同的瞬间能形成不同的主题。可想而知,在选择摄影的视觉表达方面,摄影师对于瞬间的反应与领会能力是何等的苛刻和重要了。

2. 摄影题材的处理方法

不同的摄影师对同一摄影题材有不同的处理方法,同一个摄影师对于同一个摄影题材的处理,仍然有许多可选择的余地,如究竟选择哪个瞬间或哪种景别,这需要摄影师在精心的比较中作出明确的选择。与文字语言的表达方式不同,摄影语言所依赖的是具体可感的形象,而形象本身则往往昭示着某个真理,或某种思想和感觉。摄影师究竟要表达什么样的真理、思想或感觉?摄影师所要表达的是不是与形象本身所生发出的意义完全一致或有所差别?要取得最为合适的表达效果,摄影师就必须对摄影题材作出相应的处理。

摄影师对摄影题材的处理主要有两个方面。

一是形而上的(或称观念上的),主要是一种战略上的考虑,指的是创作态度或观念。大多数有经验的摄影家都主张从"大处着眼"和"小处着手",不少摄影师津津乐道于被摄对象的细微之处,用摄影精确细致的刻画方式,表现往往为世人所忽略了的或者根本就不曾见过的精彩,来证明他们的新发现和新思想。以拍摄失业工人的纪实摄影见长的美国著名摄影家沃克·伊文思就曾十分欣赏法国作家福楼拜的一句名言:"精彩地描写不起眼的事物。"因此,他的纪实摄影作品与同时代的其他摄影作品相比,就有许多过人之处。摄影作品中的思想或感觉,是摄影师从拍摄现场的形象中发现的,摄影师的任务就是要将这种发现用摄影的手段进行强调突出,使之更丰富、更生动和更具体。为了达到这一目标,摄影师必须对拍摄题材采取一系列的过滤筛选,由粗及细,由表及里,由浅入深,揭开现象凌乱的

图2-19 比尔·布兰特的变形人体堪称一绝。在此幅画面中被夸张了的手臂与脸形相互映衬,尤其是鼻梁线的加长,令人物神情更为忧郁而幽雅

面纱，探寻题材的本质。在面上，进行概括提炼；在点上，实施挖掘推进；点面结合，交互深入，直至触及人类的灵魂，并推广到历史的纵深处。如果说"美是理念的感性显现"的话，那么从形而上理解，摄影的选材处理就是：从现象中提炼出理念，与此同时，用摄影的手段再为理念的传达找到一个最为合理的感性表露方式。值得注意的是，尽管摄影最重要的是要表达思想，但因为摄影必须要用具体可感的形象来说话，思想要通过形象来作传达，形象是前提，是基础，因此，从这个意义上讲，形象要大于思想。如爱德华·威斯顿拍摄的《30号甜椒》（图1-12），显然其丰富而强烈的感觉早已超越了具象本身的含义，这些具象以外的含义来自形象本身，离开了这一特定的具体的形象，不可能获得任何意义。

　　二是形象上的（也可称为物质上的），主要是指对摄影题材的视觉形态或形象方面处理，也就是视觉感知的读取与传递在形象与形态方面的控制。摄影师选取具体的拍摄题材，其目的是为了表达某种思想或感受。但事实上摄影师并不是总能如愿以尝的，在更多的情况下，画面形象与其内容的确切表达之间，总会出现这样或那样的难以预料的偏差，而摄影选材在形象方面的处理，就是要尽可能确保摄影画面所提取的形象在视觉感知的读取与传递方面畅通无阻。比如说，仅在"形"的理解和处理上，就十分值得推敲，因为"形"是一种"精神对应物"，但不是一种简单的"精神对应物"，处在运动中的"形"，在不同的瞬间会生发出不同的抽象含义和象征意义。不只是拍摄自然物、普通风光、静物和人物，需要考虑"形"的取舍问题，就是拍摄群众活动场面和新闻事件时，同样也要讲究取景范围中的外形的选择。对于摄影师来说，选取合乎自己表达意图的拍摄对象，是接近成功的第一步，接下来的处理工作则更为关键，即将按照原创作的意愿所选定的拍摄对象，遵循摄影创作表现的规律，朝着创作者的创作方向努力（包括正常发挥与超常发挥），并最终实现当初的或者在创作过程中随机应变而加以发挥的创作设想。

　　以上两个方面的处理，只是为了分析的方便，才有意分开来阐述，其实，在实际操作中，是不分先后，甚至是交织在一起，同时进行的。要真正实现以上的处理，还必须通过切实可行的摄影处理方法来实施、来体现。概括，是摄影式的概括；抽象，也应是摄影式的抽象。摄影的概括与抽象，必须借助于摄影师精湛的摄影技艺。摄影师的视觉想象，无法离开摄影的工具特性，及其工具手段本身所带来的摄影独特的功能美。所谓"摄影瞬间的直觉判断力"，其实就是技艺娴熟的摄影师，在感受与表达方面，获得充分摄影视觉经验的基础上，对创作效果的预见能力。总之，摄影师在创作中总是用摄影的感觉来感觉，用摄影的方式来作具体表达的。因为，离开了摄影的本体，就根本谈不上摄影的创作。

2.2.4 选材的方法

摄影的选材方法很多，很难找出一个最为标准的做法。应当说，在摄影的选材上，各人有各人的方法，是"八仙过海，各显神通"，这里介绍一些别人的经验，仅供创作时参考。

1. 大师们的超常经验

进入拍摄现场以后，在尽快的时间内，找到自己可以用来作摄影表达的题材。加拿大著名摄影家弗里曼·帕特森的经验就是：由远至近，由外至里，由大到小，由一般到特别。摄影师在向前不断推进的同时，摄影

图2-20 爱德华·斯泰肯作品 用较慢的快门速度拍摄流动的物体，所获得的画面效果

的感觉，也在同时不断地被唤起，被激发，而创作激情的不断投入，又反过来令摄影师捕获更多的创作灵感。美国摄影家布赖恩·彼得森的经验则是：尽可能在看似寻常的景象中获取不一样的感觉，从而以摄影的手法，发现被摄对象中极为精彩的另一面景象。同样是拍摄一棵大树，在他看来，在拍摄现场却存在着好多种选材的方案：改用不同焦距的镜头，从各个不同的拍摄角度进行拍摄，若再加上季节与天气的因素，那么，摄影可选择的余地就更大了。

图2-21 "求异"法则的运用一例。格林菲尔德拍摄的"舞蹈"，确实变成了凝固于空中的雕塑

2. 神奇的"视觉想象"

摄影的选材必须依据摄影的表达方式进行，摄影的视觉表达必须使用各种具体的摄影工具来实施，离开了摄影工具就谈不上摄影的视觉表达，摄影的美在很大程度上就是由其工具性而形成的功能美。摄影家所具备的神奇视觉想象，主要来自他们对所用器材的熟悉掌握，和对使用该器

材所形成摄影画面的预见能力。如有经验的摄影师都知道，用慢门拍摄流动的物体，必定能取得绝不寻常的视觉效果。摄影的视觉想象必须建立在以摄影工具为核心的基础之上，因此摄影在选材方面也必须遵循摄影的这一原则，严格按照自己所熟悉的摄影工具，及它们所擅长表现的题材与形象来进行。

3．"求异"法则

由于摄影的超强写实功能和摄影手法的大同小异，致使许多摄影师经常会遇到"英雄所见略同"的尴尬局面，摄影创作的重复性与雷同化是别的表现形式中难以见着的，因此，摄影创作应当时时注意这方面的问题。正因为这个原因，摄影师为了避免选材上与表现上的"撞车"，尽可能地"避熟就生"、"独辟蹊径"，做到"不与人同"，其实，这种求异不求同的做法，就是创作过程中的一种创造性思维方法。可以说，摄影只要做到了"不同"，创作就已经成功了一大半。

2.3 摄影作品的构思

摄影作品的构思，是指摄影师在摄影创作中，精心地、机智巧妙地选择既适合于自己又适宜于被摄对象的各种千变万化的表现方法。或者说，是各人根据自身的审美经验与摄影感觉，采用各人所熟悉的或喜欢采用的摄影表达方式，来把握具体的摄影题材，进行有目的与有成效的摄影创作。摄影的构思本身就包括立意与选材方面的构想。此外，具体的实施方案及其操作的过程，也是非常重要的。因为摄影的创作，最终还得由许许多多具体的摄影操作步骤来完成，如景别的控制、拍摄角度的选择、最佳构图方案的选择、光线的处理、色彩的处理和其他摄影技巧的合理运用等。

图 2-22 水平方向延伸线的强调，可突出宁静的感觉

2.3.1 景别

1. 一般意义上的视觉感受与摄影的视觉经验

图2-23 景别的控制,必定是出于表达的需要。罗伯特·杜瓦诺拍摄的毕加索,自有他个人的理解

景别,一般意义上就是指拍摄范围,或者是指落实到具体画面上的所框取被摄对象的大小范围,其中也包含被摄主体与画面背景的关系。全景与远景(大全景),仿佛是放眼远望;中景与近景,则是近处打量;特写与大特写(或局部放大的微距拍摄效果),就好比是更近距离内的仔细端详。当然,这仅仅是一种视觉上的相似感受,在摄影的画面上,还存在着明显的边框线问题。边框线截取到哪儿,哪儿的延伸线条就会被生硬地割断,因而在很多情况下,都会给人的视觉带来不舒畅的感觉。为了尽可能地减少这样的负面影响,摄影师就必须考虑边框线与主体形象所形成的线条之间的作用力与反作用力,拍摄时尽量使它们保持平衡,或有意识地利用这种力量的对比抗衡关系,来达到突出表达意图的目的。

2. 景别的"大""小"与"松""紧"

选取最为合适的景别,是摄影师具体创作时的基本任务,也是所有摄影师的一个必须过得硬的基本功。在具体的拍摄现场,面对具体的被摄对象,选用什么样的景别来作表达,初学者往往会不知所措,但对于有着丰富拍摄经验的摄影师来说,是不会出现什么大的失误的,基本上一下子就能在拍摄现场把感觉抓住,在有疑虑的情况下,他们会很快地作出多种选择的判断,而不至于失去最佳的拍摄时机与实际可取的表现效果。对景别的敏感是摄影师成熟的标志,而摄影画面表达的到位,首先是景别控制的到位。框取多大范围的景?为主体选择什么样的画面位置?从什么角度去选择?表达到什么样的分寸?边框线对主体表现的具体影响有哪些?如何使边框线不妨碍主体,并且更适合主体的表达?拍摄距离和视点远近的选择是否更有利于画面信息量的充分传达?同样是拍摄特写画面,究竟是采用长焦距镜头在较

远的视点位置拍摄，还是采用短焦距镜头接近主体拍摄？特写效果，在视觉感受上是极具强制性与强迫感的，其主观性很强——无论你想看，还是不想看，出现在你眼前了，你都得看。另外，景别到底是"大"一点儿好，还是"小"一点儿好？"松"一点儿好，还是"紧"一点儿好？这一切要看摄影师的具体表达意图，摄影师在创作中还得考虑具体被摄对象的本身特点和在表达方面的具体限制或需求。因此，摄影的完整总是相对而言的，在更多的情况下，它是不完整的完整，或者说是局部的完整。总之，景别的到位问题是摄影创作中的一大关键问题。

2.3.2 拍摄角度

1. 视觉冲击力

不寻常的角度，能充分体现摄影创作者的智慧和于拍摄现场中发现主题的快乐，而且能在画面上产生强烈的视觉冲击力，令表达更为成功。我们追求画面表达上的视觉冲击力，就是要讲究镜头的运用、光线的处理和构图上的考虑，如景别的控制、形状的选择、色彩和影调的处理等，

图2-24 维克多·科诺诺夫 《老水手》 广角镜头近距离正面拍摄，不仅强调了主体人物的幽默自信的神情，还非常有效地突出了与人物命运相关联的背景因素

其中最要紧的就是角度的取舍。这里不仅仅是画面本身的视觉效果问题，还有一个更为深刻的社会因素。有人说，"机位问题是个道德问题"。的确，在表达上"说什么"和"怎么说"，有时并不见得是同一回事。是严肃地一板一眼地说，还是轻轻松松诙谐幽默地说？是当回事去说，还是随便说说？这其间，言说者的态度与立场、道德感与责任心，以及社会良知与使命意识，都会表露无遗。

图2-25 这个面条广告的拍摄角度真是太绝了

2. 关于最佳视角

严格说来，摄影创作中的最佳视角是不存在的，因为我们每一个人的想法与欣赏品位，都不可能是完全相同的，各人都有自己的主张，都有只属于自己的理想角度，谁也无法替代谁。对于一个具体的视角来说，我们也无法确切地统计有多少人支持，又有多少人持反对意见。但是，画面含义最为有效的传达，是所有摄影师的一致追求，因此，每一个摄影师都在努力地寻找着一个最佳的视点。在分析时，我们不妨站在摄影师的立场上，对画面中所选取的视角进行体验与审核，看摄影师在视角的选择处理上，是否已经尽到了自己的最大努力。

图2-26　罗伯特·杜瓦诺作品　不够"完美"，但很"真实"

2.3.3　构图方案的选择

1. 关于"视觉设计"

很多时候，我们会听到"构图安排"之类的说法。的确，许多人理解摄影构图，是按照"安排"的意思去理解的，其实，他们有可能是将绘画的构图方法"活用"到摄影中来了，或者是受了摄影界某些"理论"的影响，而忽略了摄影手段本身的特点——在更多的情况下，摄影是凭借着"选取"，而不是"安排"，来进行构图的（当然，在商业摄影或政治宣传类的摄影中，组织拍摄总是免不了的，而且"安排"还可能是其中的最为主要的方式）。摄影作品的魅力，在很大程度上就是取决于画面所能展示的拍摄现场的真实感觉，那种扑面而来的未经刻意修饰与雕琢的自然气息，而这种摄影的构成样式，以传统绘画的观点来看，是不够"完美"或是很不"完美"的。反之，过于"工整"和过于"完美"的摄影构图，则会给人以虚假做作、不严肃甚至是欺骗和愚弄的感觉，因为谁都清楚现实生活中并不存在那样的"完美"。因此，摄影创作中的"视觉设计"，必须严格采取摄影的立场，即采用摄影自身的方式和表达规律来进行。

2. 关于"开放构图"

在摄影构图中，最为常见的要数"开放构图"了，而"开放构图"本身，也是摄影带给平面视觉表现领域的一种全新的视觉秩序和构成样式，可以看做摄影对视觉艺术的一大特殊的贡献。摄影独特的取景和预见画面的思维方式，就决定了摄影的开放性，因为再好的构图也必须来自拍摄的现场。也就是说，摄影的构图存在于拍摄的现场，无论是多么精彩、多么复杂的构成样式，都必须出自拍摄的现场，而绝非是凭着海阔天空的任意想象虚构出来的。那种采用具有开放性的摄影方式，试图去达成传统的"封闭构图"的想法与做法，也是非常勉强的，或者说是不够明智的。目前，也许只有商业摄影与"沙龙摄影"等领域还在坚持这样的做法，因为它们一方面必须严格遵循古典美的原则，另一方面又必须要考虑到欣赏者在视觉欣赏习惯上的承继性，所以仍然大量采取"封闭构图"的方式。

3. 关于"最佳构图方案的选择"

现今，"开放构图"，几乎已经可以说是一种"标准摄影化"的构成方式。所谓"最佳构图方案的选择"，是指在具体的拍摄现场，根据具体的摄影表达需要，在众多构图方案中进行筛选，从中找出最为合理与最为有效的构图方案。其实这

图 2-27　J.C.加罗菲罗作品　开放的构图

图 2-28 安塞尔·亚当斯 《月升》 由爱德华·威斯顿提出,安塞尔·亚当斯加以推广的"预见影像效果"概念,是对摄影创作的一大贡献

种选择方式本身就是摄影创作开放意识的一种集中体现。由于摄影的取景,必须在具体的拍摄现场进行,构图不能离开现场凭空在头脑中呈现出来,因此,摄影最为讲究的就是实时取景,即在具体的拍摄现场作出及时的判断,并正确地预见画面的拍摄效果。

4. 关于"视觉想象"与预见画面影像效果

换一个角度,摄影师要正确地预见具体的摄影画面的效果,必须充分考虑拍摄现场的方方面面的客观因素,如光线条件、色彩效果、主体形状、主线条的延伸情况、影调关系、背景情况、所有器材的情况和拍摄的目的要求等,并以现场取景的方式来进行设身处地的推想和预见。摄影的"视觉想象"能力和对瞬间形象的直觉判断能力,多数来自丰富的拍摄现场工作的长期积累,或者说是艰苦训练的结果,这些不寻常能力的获取,绝对没有任何的捷径可走。与摄影成就的取得一样,摄影大师的这类光荣称号,也是用胶片堆砌起来的,很难设想极少拍摄照片的摄影师能成为大师。

5. 关于"摄影感觉"

也许有人会说:"我不会拍照(或者拍得不够好),但我的'摄影感觉'非常好,对于这一点,我非常自信。"说这种话的人,可能在视觉感受上确实具有某种天赋,但这并不完全等同于"摄影感觉"。真正意义上的"摄影感觉",不光是对已形成画面的感觉,更多的是对画面形成具体过程的感觉。也可以说,这是一种具有直接参与意识的操作感觉和控制感觉。要知道,摄影的最主要的乐趣,就在于摄影的具体细致的操作过程之中。我们分析摄影作品,当然要深刻地领会摄影创作者的这种奇特的心理,否则,也就不可能真正地去领会具体的摄影作品了。

2.3.4 光线处理

"光是画的灵魂,线是画的骨子。"(刘半农《半农谈影》)没有光,就没有摄影,摄影对光线的依赖是与生俱来的,摄影的魅力,很大程度上,也就是光线所形成的魅力。在摄影中,光线的作用主要体现在以下六个方面:

一、摄影的本意是用光描绘,它能在画面中产生出影调、层次和质感,从而形成具体的形象;

二、勾勒出被摄对象的轮廓形状,使形象的形态更加突出;

三、刻画出被摄对象的立体感觉;

四、以影调的呼应和对比来交代摄影画面的空间深度;

五、强调与美化被摄对象;

图 2-29 艾尔弗雷德·斯蒂格利茨作品 阴影的作用,非同凡响

图 2-30 厄恩斯特·哈斯 《时代广场》 要抓住色彩,并非易事

六、营造画面的艺术氛围。

为适应各种各样摄影造型任务的需求，各种常见的不同光线成分共同配合，能形成不同种类的，并且相对来说又是各自统一的光线照明效果。由于不同的光效造型，能赋予画面不同的内涵，因此，拍摄时摄影师就会根据不同程度与不同种类的表达需要，有针对性的加以选择。摄影的光线处理，是摄影创作构思中的一个极为重要的组成部分。摄影师在具体的摄影创作中，不仅要明白各种不同的光效所产生的不同的画面效果，还要能有意识地利用光线的特点来作造型上的表达，养成良好的用光感觉，并能在拍摄的现场捕获各种用光的灵感，在光线的处理上作灵活多变的极富创造性的发挥。

另外，还需注意影子的影响与作用。因为影子也是光线处理的一个有机组成部分，不能将光与影割裂开来。应当说，光与影这两者，是同一个问题的两个方面，处理时不可有所偏颇。光线处理其实就是影子处理，用光就等于用影，千万不可有消灭影子与阴影的念头。不仅如此，还得想方设法创造性地利用影子与阴影来造型，达到用光的真正目的。

2.3.5 色彩处理

摄影创作的构思体现在彩色照片的拍摄处理上，则必须考虑以下因素：

一、色彩与情感的关系；
二、色彩与用光的关系；
三、摄影中常见的色彩表现方法；
四、色彩表现的分寸把握；
五、消色的作用。

许多人拍摄彩色照片，面对缤纷的色彩往往不知所措，不知该从何处着手，来对画面中的色彩进行调整和处理。因为色彩在画面中显得过于活跃，在视觉上竭力地争夺着各自的地位，画面往往无法显示出它的秩序感来。也就是说，色彩极易失控，而拍摄彩色照片的关键就在于色彩的控制。要学会控制色彩，必须得掌握色彩表现的规律，拥有充分的色彩学知识，还要善于结合摄影在色彩表现方面的特点，如摄影的取景、用光和曝光等方面对色彩表达效果的作用。

2.3.6 技巧策略

有时摄影师为了令画面取得特殊的表现效果，有意识地采用一些拍摄上的特殊技巧，如多次曝光、晃动相机拍摄、慢门加闪光、慢门加广角和镜头前加

各种特殊效果镜等，来证明摄影师独特的眼光与某种摄影感觉上的新体验。有人说，摄影的美，很大程度上取决于摄影所使用的工具和材料以及拍摄上的手法。诚然，特殊的拍摄手法能取得许多意想不到的表现效果，但是，摄影的最根本目的并不都是为了取得所谓的特殊的表达效果，摄影在更多的时候是要表达思想和情感，而要较好地表现思想与情感，摄影往往更需要摄影师去贴近生活，贴近他们的观众，用更贴近生活的表现手法来诠释他们的思索或发现。因此技巧虽好，却不可滥用，滥用技巧，就会在很大程度上给人以思想贫乏和故弄玄虚的坏印象。但这对于摄影师来说，也是一种严峻的考验：面对如此吸引人花样又如此繁多的拍摄技巧，你能不动心吗？那举手之劳便可美化画面的拍摄特技，你不想试一试吗？

技巧，无论是哪一类的特殊技巧，都可以一试，但前提条件是不妨碍，最好是更有利于作品立意的表达，而不是"为技巧而技巧"，以至于"以词害意"，不光失去了技巧本身应有的价值，而且还破坏了创作意图的真实准确的传达。因此，使用技巧，尤其是特殊效果的技巧，一定要留意其负面的影响，使用时一定得懂得节制。当技巧不能承载思想的重荷时，宁可舍弃技巧，因为，这时作品中失去的只是浅薄的表现欲，而保全的却是更完整的思想。事实上，在摄影创作中，锦上添花的可能不常有，画蛇添足的现象倒常见。

我们究竟该如何看待以技巧取胜的摄影名作呢？从表面上看，技巧犹如花枝招展的外衣，很有浅薄和媚俗的嫌疑。事实上，我们不能一棍子打死所有的使用技巧的摄影作品，因为还有相当一部分的作品是以技巧来取胜的。它们之所以成功，在很大程度上就是依赖于特殊技巧的创造性使用；而它们之所以能用技巧来取胜，最为关键的还是这类技巧有利于作品立意的表达，而且只有这样特殊的技巧才能如此完美地表达这样特别的思想。因此，在这里技巧已经变作了摄影创作成功的基础，当然，在使用技巧的分寸把握上，也还是要极其慎重的。

话再说回来，其实，摄影本身十分依赖于技巧。准确地说，没有不使用技巧的摄影作品，从更为严格的意义上说，没有技巧就没有摄影。任何一幅成功的摄影作品，在它成功的背后必定曾有大量的技巧做过它的坚强的后盾。最好的摄影作品，只是因为它们已经好到了无技巧的境界了，这种"无"的境界，其实是让人们无法看得出来，并不是真正意义上的"无技巧"，或者说，是一种不露痕迹、不动声色的更为聪明的做法。

无论到了什么时候，我们都得牢牢记住"形象＞思想＞技巧"这样的艺术创作规律。

思考与练习

1. 为什么说立意在摄影创作中的表现最为重要？
2. 在摄影创作中怎样才能使摄影作品的立意更加富有深度和新意？
3. 摄影选材的实质是什么？
4. 如何采用摄影的方法来选材？从摄影史上选取几组不同类型的摄影作品，然后比较它们各自不同的选材方法，体会创作者的摄影视点。
5. 使用固定焦距的镜头（或使用可变焦距的镜头，在一个固定的焦距端），以不同的景别拍摄同一对象；再以不同焦距的镜头，将这一被摄对象，拍摄成同一景别，然后试着比较这些画面在视觉表达方面的差别。
6. 分别采用一种颜色、两种颜色、三种颜色和色彩未经控制的多种颜色拍摄多组画面，然后品味每一个画面中的色彩表现效果。
7. 如何看待摄影的特殊技巧？如何看待以技巧取胜的摄影作品？

第 3 章
关于摄影作品的分析

3.1 创作成功的评判标准

准确评价摄影作品究竟是否成功及它们已取得成功的程度，不是全凭个别所谓权威人士的主观臆断，也不取决于大赛评委们的爱好或某些专业的、准专业的摄影传媒的程式化的衡量尺度，而是应当全面、客观、公正地严肃对待。也就是说，应当站在摄影史的高度，站在系统、全面而深入的公正立场上，充分尊重摄影自身发展的规律，用发展的眼光、宽容的心态、赞赏的姿态，严肃、审慎地对待各种不同门类及各种不同创作风格的摄影作品。可以说，在摄影创作和衡量摄影创作成功的标准面前，没有权威，也不应该有权威，有权威的创作和有权威立场的创作都将是不健全的创作，这两者都不利于摄影的真正繁荣和发展。但不管怎么说，检验作品是否成功，在我们普通人的心里还是有一个大致的且较为客观的尺度的，如作品所蕴涵的精神力量（情感的感召力或动情点）、智慧的亮色、形式感所形成的视觉冲击力（是否能产生犹如雕塑般的凝视感觉）等，概括起来就是"四个维度"：难易程度、创新程度、思想深度和美感程度。

3.1.1 难易程度

在"四个维度"中，难易程度居第一位，这是有所考虑的。有道是："难者不会，会者不难。"然而，摄影却不尽然。有人说，摄影五分钟学会，可一辈子拍不好；又有人说，摄影难就难在它太容易了。显然，"易学难精"恐怕是所有摄影人都无法回避的事实。干摄影这一行，到了一定程度就很难再出现什么奇迹了，摄影者自己也会愈来愈诚惶诚恐，没了底气，觉得十二分的心虚，这时从心里到嘴里就常会溜出一句："摄影太难了！"这里，我们所要探讨的"难易程度"，主要就是指作者在作品中所投入的艰辛、所付出的心血和知难而上所作出的努力程度，是脑力劳动与体力劳动的总和。

具体说来，这个"难易程度"主要体现在以下两个方面。

一是技艺上的难度，也就是摄影者在具体运用摄影手段方面尽最大努力所能达到的程度。高层次的摄影创作追求主要体现在"知其难而为之"上，永不满足于已

图3-1 "F/64小组"A.亚当斯的黑白摄影

达到的高度。20世纪五六十年代,美国"F/64小组"所取得的黑白摄影成就,厄恩斯特·哈斯几乎在同一个年代所取得的彩色摄影成就,所有这一系列的成就都是前人未曾企及的。

二是"勤"与"苦"的程度,指摄影者为了创作该作品,前前后后所做的一切,如有关精神与物质上的准备、所吃过的苦和所受过的累等。其实,摄影在某种程度上,就是在比试精神、意志和毅力,比谁更能吃苦耐劳,比谁更加英勇无畏,比谁更能坚持不懈。以拍摄世界战争题材而闻名的美国摄影师罗伯特·卡帕,真正实现了以生命的代价来换取优秀照片的誓言,他有一句名言,想必许多人都非常熟悉:"如果你的照片拍得不够好,那是因为你离得不够近!"这是指摄影师离最危险的被摄对象不够近。也就是说,为了充分强调摄影师

图3-2 厄恩斯特·哈斯作品

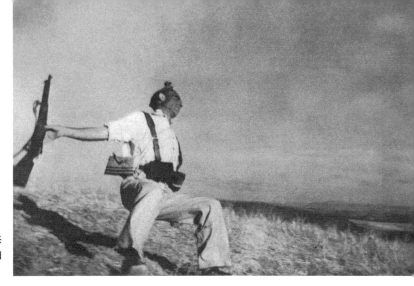

图 3-3 罗伯特·卡帕《共和国战士之死》 作者在拍摄时同样面临着中弹的危险

的参与感，以达到照片中的现场真实感觉，卡帕主张摄影师要尽可能地接近危险，接近死亡。

这里，人们可以达成一个共识：凡是能全力以赴投入生命和智慧的作品，其感发生命的力度势必是最强烈的，这种作品也必定是人类最优秀的作品。如果说"技巧是对创作者真诚与否的考验"，那么，意志和毅力便是对摄影师投入真诚多与少的更进一步的考验。作品的魅力其实本来就是创作者自己的人格魅力。

3.1.2 创新程度

"不重复别人，也不重复自己！"这是成功者的经验之谈，也是大师们向来较为一致的主张。

所谓"创新程度"，就是指摄影作品超越一般与传统的距离。

当你拍摄到一幅特别像作品的照片时，你一定不要高兴得太早，因为真正的危机就潜藏在你的满足感里，你已经被某种既定的模式，即某种思维的定势所左右。也就是说，你已在不知不觉间成了别人的俘虏。千万不要将创作的标准定得过于现实化、简单化和对象化。

由于摄影者对其工具的深深依赖和工具对摄影表现手法的制约，使得摄影创作极易出现"英雄所见略同"的尴尬局面。摄影的雷同，在摄影界司空见惯，似乎一下子也难以改变。在比例上，一般性的作品占据了摄影作品总数中的绝对多数。造成这一局面的因素是多方面的，但关键还是在于创作者的自我意识尚未真正觉醒。许多人拍片很茫然，只是迷迷糊糊地跟着别人走，别人"非主流"，他也"非主流"，别人"轻本体"，他也"轻本体"，做生意"扎堆"，搞创作还"扎堆"，他们并不十分清楚自己在干什么，更不明白自己究竟为什么要这么做，只是相信这么做了，就"现

代"了，做彻底了，也就"后现代"了，明显地缺乏自主意识的参与。因此，他们所拍摄的作品，从严格意义上说，都不能算是作品，更不能算是自己的作品。

另外，由于摄影对拍摄现场与具体拍摄对象的依赖性十分强烈，摄影师想要创新也非常不容易，往往"第一印象"的创作最有可能"撞车"：你这么想，别人也会这么想；你想到的，别人也同样会想到，"谁也不会比谁傻三分钟"。只有有意识地打破"第一印象"，不满足于一般化的表达，懂得回避别人的想法，"别人已经这么做了，我就不能再这么做"，尽量做到不与人同，才有可能走出平庸的困境。

"不重复别人，也不重复自己"，大师们定下的规矩，竟是一条满是荆棘和坎坷的道路。不与人同，许多摄影师还是努力做到了，但不重复自己，就显得异常艰难了。许多摄影师拍了一辈子照片，真正能被别人记住的，往往也就那么几张单幅的或一两个系列的照片。很多人都有这样的经验：看个人作品展览，经常是看到最后，就只剩下一幅照片了，因为别的创意都完全一样——这似乎是一种浪费，办展者浪费钱财，看展者浪费精力——因为创作者过于吝惜自己的才智，而令欣赏者无法获得智慧与情感上的满足。很有一阵子，"观念摄影"都一股脑儿变成了简单意义上的"符号"外加"场景"。奇怪的是，竟然有那么多的人精于此道，且乐此不疲！要不重复自己，就得时时处处反省自己，常常变换身份与角度进行观察、分析和思考，不满足于原先的创意表达，不为自己所取得的成就而牵累，得强迫自己去锐意打破自己的思维的惯性与惰性，力求每次创作都有所突破和超越，实现创作的不断翻新和智慧的不断增长。其实，摄影创作者眼下所缺少的还是"新点子"。可悲的是，不少摄影师"偷"别人的"点子"，只是学得有几分像，就开始大肆卖弄，做起推销自己的文章来了。

创作要打破传统就更不简单，不是说你想打破就去打破，而着实是因为传统太伟大太迷人了。站在传统面前，你会受到强烈的震撼，你会感觉到自己的渺小和弱智。你好不容易想到的，前人早已尝试过了；你认为眼下是最前卫的，传统的知识宝库里早就存放着。你要想藐视传统，实在太难了。翻翻摄影史，你就会感动再三；再翻翻人类文明史，你就再也狂妄不起来了。

要超越一般，就得广泛涉猎，站到宏观的角度上去审视四周，对所有同类作品预先有一个总的评估。只有站得高，才能发现"新"。要打破传统，事先就得充分了解传统，找准传统中存在的不足，有的放矢，进行突破。另外，创新在表达上要想获得成功，其表达方式也必须建立在传统的根基上，否则就会得不到承认和体现。别人不认同，拒绝接受，再新的表达也是徒劳；不能明确体现，谁又能知道你的真实想法呢？

3.1.3 思想深度

文字语言善于较为明确地表达深刻而细微的思想与感受，几千年来几乎一直如此。然而，图像语言则不尽然，人们似乎难以从图像中获得准确而具体的有关创作者的原初想法，尽管我们可以从图像中获得这样或那样的感受，但还是很难还原成原创的意思，只是见仁见智罢了，欣赏者只能凭借着自身的阅历与经验，去推测，去设想，去体验。读图不比读书看文章，强烈的感性刺激往往反倒会妨碍理性的直接参与，结果令欣赏者自动放弃了判断力。也正是因为这个缘故，必要的文字说明在图片的表达中仍然不可缺少。

图 3-4 安妮·莱博维茨 《大野洋子》 这是一幅具有创新意识的摄影作品，是在"甲壳虫"乐队主唱列侬遇害后不久拍摄的。正面胸像的取景方式，令人物痛苦的表情表露无遗，靶形的"设计"暗示了子弹所击中的不光是列侬，还有活着的洋子

摄影作品在现代图像语言中具有非常突出的地位，与文字相比，摄影在传达信息方面显然更为具体快捷，具有相当明显的优势。但是如果你想要以摄影作品来表达什么深刻的思想，就不那么容易了，因为一方面人们早已习惯了文字表达的方式，另一方面图像语言本身也不适合或一时难以适应这样的需求——不要说具有深刻的思想，哪怕是有点想法就很不错了，更何况这样的想法还必须通过照片来表白。要知道，照片是以形象说话的，而对于绝大多数敏感的人来说，形象本身就在昭示着某个真理，照片中充满着未被发现的深刻含义，但这些隐含于形象中的意义是不确定的，在表达上具有多种的可能性，这就是所谓的形象寓意的"丰富性"——"丰富"普遍存在于作品形象所可能暗示的想象与联想的无限的空间中，而不是指合乎主观愿望的表现内容量上的丰富，这种失控的"丰富"，其实是最大的祸害。由于照片中的思想表达，主要凭借其视觉的冲击力，而视觉的表达又往往具有含义上的多义性与不确定性，加上形象的象征性成分的自动生成，以及欣赏者想象和联想的进一步参与，最后作品究竟要说明白的也就变得十分不明白了。因此，摄影作品在表达含义方面最为重要的就是对其所表达意义的准确定位，也只有有所限定，照片中的意思才能真正说清，并且才有

图 3-5　李晓斌　《上访者》

图 3-6　张建国　《村里当"官"的》

可能在表达方面走向深入。常言道，简单是最丰富的美丽，单纯是最复杂的高雅。用形象来说话，难就难在意义的定位，而且是不露人工斧凿痕迹的意义的定位。画面上的视觉冲击力，其实就是指直接鲜明显现于形象上的思想（有时也可说成"思想的穿透力"），绝不是什么贴标签式的"观念"或眼下所流行的自我标榜的什么"理念"，应当是活灵活现地显现于作品中的可见可感的深刻思想。从这个意义上说，摄影作品思想深度的取得是有着相当的难度的，而好作品本身便是对摄影这种视觉语言的一大贡献，可以说，每一幅优秀的摄影作品都是一次表达上的奇迹。

3.1.4　美感程度

其实，前面的三个维度已经决定了摄影作品的美的品质与创作者审美趣味的高下，但是我们大多数人更在意摄影作品的画面的表现效果，如形式的美感、形象的美感和含义上的美感等，简单说起来就是画面的"可观赏性"。

过去，许多摄影爱好者受唯美主义的影响，认为在作品中"美"是第一位的，而且将"美"片面理解为所谓的好看，赏心悦目。于是，拍照片就成了功利浅近的"造美"，而且基本上是"媚美"的那一种，在很大程度上妨碍了摄影的健康发展。

我们知道：美，并不等同于好看，美的含义是丰富多彩的，体现在摄影作品中的美感也是多方面的，不光有优美，还有壮美；不只有欢愉，尚有忧愤。中国传统的诗歌、散文、书法、绘画和音乐，就十分讲究蕴涵于作品中的韵味。咏景、状物、寓事和抒情，得讲意境，即所谓"托物言志"、触景生情、情景交融、"天人合一"，合乎该条件者，若是上品，则即为"天籁"、"神来之笔"。写人画人，得"形神兼备"、"气韵生动"，谓之得"神韵"。书法走笔，讲究"布阵"与"用笔"，得"意在笔先"、"骨法用笔"。在效果上，或欹或正、或奇或险、或劲或瘦、或拙或巧、或隐秀或灵显、或古朴或典雅，只要能"得大自在者"，便称洞悉了"天机"，即可"下笔如有神"了。中国传统艺术中所讲究的千姿百态的类美形态，完全可以作为现代摄影创作的参照，为什么我们现代摄影作品中的美总是如此的单调和苍白呢？看来，向传统学习，将创作的根基深深地扎入传统的土壤里，是摄影创作走向成功的必不可少的基本环节。

要令欣赏者有所收益，从感官至心灵都能获得一种事先意想不到的满足，真正起到警世、鞭策、鼓舞人心、陶冶情操和净化心灵的作用，在给予人感官愉悦的同

图 3-7　N. 尼克松《布朗家的姐妹》

时，引发向美向善的动机与行为，这样的摄影作品就一定是美的作品。当然，这还仅仅是一个笼统的说法。我们分析摄影作品的美感程度，除了看做品是否满足以上条件外，还得审核摄影作品本该具备的与其表达需要相适应的艺术性表现效果，如单幅照片中显现的与隐含的信息量指标、系列照片中的视点变化、每个画面内在秩序的创造性取舍、画面气氛的处理水平、作品所能达到的韵致和境界以及人类的智慧难以企及的神秘感因素等。总之，在画面的视觉效果上应当能够产生一切优秀摄影作品所需的各式各样的艺术感染力。

3.2 摄影作品分析的一般性步骤和方法

图 3-8　保罗·斯特兰德　《裁缝师傅的徒弟》

英国《剑桥艺术史》认为艺术作品（美术作品）的分析方法，主要有四个方面：首先是看其功用目的，即服务于谁的问题；其次看其文化背景；再次看作品的写实特色，有没有形成什么风格；最后看其形式，如画面构成技巧方面的特点。显然，艺术语言，尤其是具有创造性的个性化的艺术语言，在作品中的运用程度，是作品分析的一大重点。

分析摄影作品，许多人都有自己的一套主张，但不管怎么说，在分析过程中最基本的几个步骤都是不可或缺的，那就是：看看—想想—再看看—再想想。一看"说"什么，二看怎么"说"，三看"说"到了什么程度。分析一般都是从读图开始，分析者最好具备一定的视觉表达方面的知识，如视觉心理学、摄影术、摄影史常识和视觉语言方面的知识，从画面内外尽可能地了解摄影画面所要表达的真实意图，其中值得引起注意的是：分析者必须明确他们将要分析的摄影作品所属的类别及它们各自所适用的基本的创作标准。一般的欣赏者读懂了画面也就不再期求什么了，但对于较为认真的欣赏者来说，他们并不满足于读懂画面，他们还想读懂摄影师，读通这一类的摄影作品，了解有关作品、作者和这类创作现象的更多方面的资料或信息，以便作进一步的比较研究，并且还要深入地对摄影作品本身的表达技巧进行剖析。概括起来就是以下四个步骤：

一、从读图开始；

二、了解画面的真实意图；

三、解读摄影师（如有可能的话，尽量去了解与作品创作相关的背景资料）；

四、分析画面内容与形式（也可称为"意义与结构"或"立意与表达"）的关系。

然而，站在专业的角度，尤其是本书所针对的是广大高校或即将进入高校深

造的摄影专业学生，就不能仅仅满足于这种粗线条式的分析，应当采取更为审慎、更为系统全面和更为深入细致的分析。对于摄影专业的学生和广大摄影爱好者来说，分析摄影作品可以检验自身已掌握的摄影知识，到底是否全面系统，可以从中发现自身的不足与差距，找到下一步将要努力到达的目标，从而可以进一步敦促自己在相关方面的专业与素质的训练。例如：初学者可以边看别人的作品边对照自己所拍摄的照片，找一找差距，体会一下别人的创意，就会得到许多收获。

3.2.1 看立意——读懂画面的含义

1．审视标题，抓住主题

标题（包括副标题）对于大多数的摄影作品来说，通常都属于点睛之笔或跟点睛相关的拍摄内容的最为简练的概括。不管该摄影作品是系列照片，还是单幅照片，通过其标题的引导，你就会立即明确该作品所表达的内容及其大致含义。因此，我们看作品，应充分考虑结合标题看画面，或者说，联系画面看标题。标题中所提供的信息，如来自时间方面的（某年某月某日，表明某个特定的历史时期），来自空间方面的（某某地方，表明特定的拍摄场所），也有表示事件的、情节的，甚至是表达某种特定的情绪心态和奇特感觉的，这些都是作品中最重要的信息，或者说是这些重要信息中的一个部分。总而言之，标题能或多或少地明示或暗示该作品所要揭示的内容与创作者的根本立意。

图 3-9　周国强《大学生卖报》　1987

图 3-10　亨利·卡笛埃－布列松　《水闸工地》　法国　1951

图 3-11　袁毅平《东方红》

2．结合画面，概括主题思想

主题思想（立意）是作品的灵魂，是作品的价值所在。在第一章中，我们专门论述了立意的重要性与各种确定立意的方式。在具体的分析过程中，我们也是首先根据作品的立意来确定该作品的思想深度和人文方面的立场，并以此来推断它的存在价值与社会效应。从标题开始结合画面推断出作品的立意，再从对作品的一步步解读中，仔细体验创作者对拍摄内容主题的提炼与概括及对各种表现技巧的驾驭，这实际上是对创作者心智运作过程的一次重现与还原。由此我们可以判断出该摄影作品创作的成败及思想品位的高下。

3.2.2　看表达——分析画面内外的各种表现技巧

不管画面含义有多重要，它终究都要取决于画面所采取的表达方式。意义一旦离开了表达，也就变得没有意义了，因为只有表达出来的意义才能为人所理解和接受。也就是说，我们大部分人所能理解和接受的意义，只能是被表达出来的意义。理解与接受的程度，完全取决于表达的程度。正因为如此，"高僧只说家常话"，说给别人听的，全是为了让人明白的，除非你根本就不想让别人明白，故弄玄虚，目的只是为了显示自己的"学识"。然而，视觉的含义与文字的含义有很大的区别，事实上，具象本身就存在着显著的意义，但这种显著的意义往往是不经意和不确定的，在理解上具有多种可能性。视觉的表达，难就难在合乎目的性，即对具象特定含义的筛选与确认上。对于摄影来说，只要拍出了图像，就存在了意义的表达，问题就在于这一表达到底是否合乎目的，是属于我们心中想要的那个，还是不完全是，离我们想要的还有一段距离，如何尽量做到缩减甚至消除这个距离，正是我们学习摄影这一视觉表达的主要目的。

1．造型能力的分析判断

1）　构图技巧分析

（1）主体对象的选择与强调

主体对象的选择与强调包括：拍摄作品时镜头焦距的运用，景别的选择与控制，拍摄距离、拍摄高度与拍摄方向上的考虑，背景的范围、明暗和虚实等方面的控制，景深的选择，运动的处理，神态的处理，情节的控制，瞬间的取舍，细节的刻画，编辑或展示的思路和方案等。

构图是实现摄影师想法的最有效的手段，也可以说是唯一的途径。每个具体的摄影画面都应该如实地体现摄影师的特定的拍摄意图。摄影师凭借构图手段来充分证明他在拍摄现场对某个拍摄主题的新发现，而摄影师的视觉发现则主要依赖于他对被摄主体的全新的观察角度。新角度产生新感觉。在角度独特的摄影画面中，新感觉才能被充分有效地加以强调。因此，充分地运用摄影独特的表现手法来选择与强调主体对象，也就成了摄影表达方面的首要任务。如采用什么样的镜头焦距，什么样的拍摄角度，什么样的景别（如果是特写，是采取广角镜头靠近拍摄，还是采用长焦距镜头后退拍摄），什么样的景深，画面细节如何控制，虚实如何安排，瞬间如何选择，影调如何处理？如果是系列照片，整体表现上又该如何构思？我们分析摄影作品，就是要看摄影师究竟采用何种手段，来突出画面的主体，达到表现的目的。

图3-12　J.索德克　《安慰》　中长焦距镜头下的特写效果

就拍摄距离而言，其中便大有学问。有人说，距离产生美，指出保持距离在审美情状下的重要性；但在很多情况下，我们不只是为了追求美，因为在创作中还有比美更重要的东西。正因为如此，罗伯特·卡帕直言："如果你的照片拍得不够好，那是因为你离得不够近。"的确，对于新闻照片来说，重要的莫过于照片能如实地再现真实的现场感觉。当然，卡帕的这番言论中还包含

图3-13 邵玛斯·W.马丁《蛙》 采用广角镜头拍摄的特写效果

着另一层含义，那就是摄影师素质中的更令人敬佩的执著、勇敢和随时随地准备付出生命代价的牺牲精神。卡帕的主张对现代世界新闻摄影的影响尤为深刻。以纪实摄影见长的意大利现代摄影家恩佐·桑最主要的摄影经验也是："我宁愿靠近拍摄，而且靠得非常近。"尽管他拍摄的大多不是新闻照片，但近距离拍摄所得到的却是照片中拍摄行为的自行消解——画面给人带来的感觉，已经完全无视照相机的存在，

图3-14 邓伟 《李光耀资政》

镜头的视点似乎已经消失在主观感受之中，照片里剩下的只是令人怦然心动的那份真情实感了。无独有偶，成功地自费环球拍摄世界文化名人的中国当代摄影家邓伟也主张极近距离拍摄人物肖像，为的是"要能听得见彼此的心跳"，这已经演化成了一种极具心理张力与人本精神的挑战。

（2）画面空间的经营处理

画面空间的经营处理主要包括：形状（主体形状与背景形状）与画面空间的关系，如"松"与"紧"、"疏"与"密"等；均衡与画面空间的关系，如传统绘画中的均衡原则在摄影中的运用，以及现代摄影构图中均衡规则的新变化等；透视与画面空间的关系，如画面视角的开阔程度、远近感觉和空间深度，不同焦距镜头对透视的夸

图 3-15 张左《解海龙举着"希望工程"走进人民大会堂》

图 3-16 哈里·卡拉汉 《波谱》 大胆的影调构成，是这幅照片成功的主要因素

张与压缩处理等；动感与画面空间的关系，如沉寂与飞动、内在的较为隐含的动感与外在的较为紧张激烈的动感对画面空间形成与配置的影响；节奏与画面空间的关系，如节奏所产生的视觉愉悦感和视觉含义的完整性表达，对画外心理空间的建立所需要的象征性与寓含性（明示或暗示）因素的要求等。在图3-15中，"希望工程"走进人民大会堂， 寓含着 "希望工程" 从此将获得真正的希望。

(3) 画面影调的构成

画面影调的构成指适应视觉表达的需要而确定的摄影画面内的明暗配置情况，如：画面调子轻重浓淡的取舍与合理的分配；影子的处理；画面基调的确立；全影调照片的技术控制；黑白照片中的影调调节与反差控制；影调与画面虚实感觉的关系； 背景影调与主体影调的区分处理； 整体影调效果与画面情绪气氛的关系等。

(4) 画面线条的构成

线条是构成摄影画面主要造型感觉的最抽象也是最基本的视觉元素， 它能强调出主体与背景的形状，形成和谐的视觉秩序，产生画面内外的视觉张力。在分析具体的摄影作品时，一般从画面的主线着手，推断出摄影师在创作时对画面的主线

图 3-17 M. 怀特 《秋收》 "视觉引导线"能帮助观众理解画面

进行提炼和截取的真实用意，因为当我们顺着主线的方向进行搜寻时，就可以非常自然地了解画面所要表达的含义，因此，我们通常也将这一贯串画面情节内容的主线，称为"视觉引导线"。

(5) 画面色彩的构成

色彩感觉在视觉表达方面是最强烈也是最为外在化的，因而也是摄影画面控制中最为活跃和最难以驾驭的视觉元素，许多人奈何不了它，是因为不了解色彩的脾性，尤其在对客观色的选择与主观色的控制方面，处处都有陷阱，时时都会面临新的挑战。用色不光要有深厚的艺术修养，还得有独特的色彩感觉体验和行之有效的色彩创意表达。

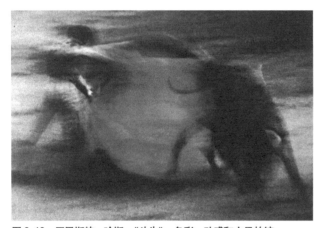

图 3-18 厄恩斯特·哈斯 《斗牛》 色彩、动感和力量的统一

(6) 画面背景气氛的营造

视觉表达难就难在气氛的表达。优秀的戏剧或电影导演，不光会导戏，更善于诱导气氛。其实，拍摄照片也属同理。许多初学者拿起照相机拍照，只见主体，不见背景，"一叶障目，不见泰山"，注意力分配不当，全集中在主体一头了，而在不知不觉间放弃了整个画面的全面经营。结果拍摄出来的画面，由于背景的严重失控，主体的表达受到来自背景杂乱因素的视觉干扰，以至于无法明确地表达拍摄的真正意图。有经验的摄影师知道，拍摄照片花在画面背景上的时间与精力，要远远大于对主体选择控制所需的时间，在具体的操作过程中，背景往往比主体还要重要，因为经营画面必须有一个通盘的考虑，对于摄影师来说，必须进行全面控制。不光要以背景来有效地衬托主体，还要有意识地将背景因素当做与主体密切相关的信息来

表达。其实,背景本身就是主体表达不可分割的一个有机组成部分。

2) 用光技巧分析

摄影的技巧在很大程度上就是用光的技巧,摄影的成功首先肯定是用光的成功,对光线的特殊敏感和细致入微的控制能力是摄影师最不可缺少的素质。光线的处理,在技巧方面只有充分到位,才有可能形成良好的画面表达效果,否则,再好的设想也无法在摄影画面上得以体现。这里最重要的要数良好的用光意识与良好的用光感觉了。区

图 3-19 背景的气氛有时比主体更重要

分专业还是业余,一看摄影画面的用光意识,便可略知一二了。专业摄影师总是处处留意用光的技巧,甚至可以说是到了非常在意、几近苛刻的程度,而专业摄影师对光线的感觉显得更为可贵,因为只有良好的用光感觉,才能在拍摄现场、在最短的时间内,极其果断地对具体的用光方案和措施作出选择和判断,并在每一个具体

图 3-20 尤什福·卡什《温斯顿·丘吉尔》精练而细致的用光

的细节上进行严格的控制。用光的感觉,已不只是一个熟练的技术与技巧的问题了,这里更多的是一种"悟性",或者说是一种特殊的能力,一种天赋。举个例子,绝大多数摄影师在拍摄人像时,都喜欢采用轮廓光,来将人物从背景中区分出来,同时又可用来勾勒人物最值得表现部分的轮廓特征,从而达到美化人物的目的,于是,许多人就以为这种用光就是一种经典的用光。但是,最优秀的摄影师从不迷信任何一种所谓的经典用光,他总要去设法创新,努力获得全新的感觉。他们在使用轮廓光方面就显得十分的小心,因为他们知道大家喜欢的已经用滥了的方式,必定是最缺乏创意的,而且会显得媚俗,因此,他们往往改用

图3-21 打破摄影的局限,拍摄可以"听"的画面

最朴实的和最不起眼的背景光来取代轮廓光,而且改用对画面气氛的营造来替代对人物主体的美化。其实,这才是一种更具智慧与内涵的做法。

3) 其他综合技巧的合理运用

视觉语言有视觉语言的局限性,摄影当然也有自身的局限:其一,摄影只是属于视觉的,它肯定没法被听见或被嗅到;其二,摄影所展示的是二维的平面空间,它根本无法与真实的三维世界相提并论;其三,摄影是静态的表达,它只是截取了运动中的一个瞬间,不是对一个过程的忠实复写,它在时间与空间上都受到了极其严格的限制——只是永恒的时空链条中的一个"切片"!摆在我们面前的所有这些,都是不可争辩的而且是无可奈何的事实。然而,有限制就会有突破。或者从另一个角度说,正是因为有了某种限制,我们才有可能找到自己的落脚位置和生存发展的空间。也正是因为有了这么一个落脚点与生存空间,我们才有可能充分看清这些限制,并且从这儿出发试图去打破这些限制,以拓宽摄影的疆界。不少有经验的摄影师,他们在打破摄影局限性方面早已作出了许多富有成效的努力,如他们综合了摄影或传统视觉语言中的种种技巧,有的甚至运用了视知觉心理学方面的最新科研成果,我们在分析他们的作品的时候,应当充分注意到这一点。

3.3 比较分析法研究

我们分析摄影作品,说得简单一点,其实就是"我们在看摄影作品"这么一个由感性化认识到理性化理解的过程。现在,我们从理性的角度来对这一行为做个简单的解剖。

从以上行为的剖析中,不难看出每一个环节都或多或少地隐含着对比的因素或成分,可以说,没有比较就没有理性的分析,比较分析法是作品分析中最常用的法则,我们思想的出发点,就是在不断的比较中寻找差距和差异。

我们通常可以观摩几组精心选择的在摄影史或当今社会较有影响的摄影作品,分别对其中同类摄影作品的选材方式、构思特色和立意层次等进行多个视角的解读,进而归纳整理出摄影创作之中常见的各种颇有启发性的创作思路。

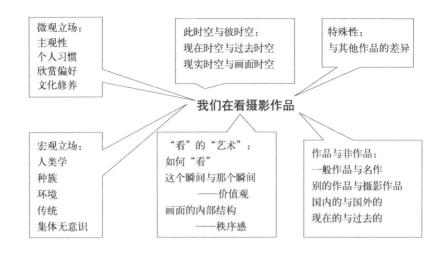

比较，就是根据一定的标准以确定事物异同的思维过程；分析，则是把事物的整体分解为若干部分或方面，把事物整体的个别特征或个别属性分解出来的过程。具体地讲，比较分析法就是有意识地对所选作品的相同点、不同点进行比较，采取由此及彼、由表及里、层层深入、抽丝剥茧的分析，来客观、全面、深刻和细致地认识事物的方法。在比较文化研究中，我们通常采用三种最为基本的方法，即历史实证（考据研究）方法、逻辑评价（平行研究）方法以及共时历史方法。

其实，摄影创作比水平，主要就是比境界，比思想深度，比感觉的新奇与表达的到位，比对感觉与技术在微妙处的控制能力。在摄影作品的比较分析中，较为常见的主要有以下几种。

3.3.1 从摄影创作风格的演变来比较分析

我们今天见到的所有的摄影作品，几乎都不是凭空产生的，表面上看是一个人独立自主的创作，是摄影师个人智慧的集中体现，而我们一旦进行深入的理性思考和分析，就会发现这些精彩作品中的智慧，是有来头的，是一种文化现象与创作成就历史累积的必然结果。我们甚至还在以重复前人的发现而颇感自豪，大多数的艺术品只不过是换了一种形式，来印证前人的创意。当然，无论是再新的形式，也都有它的过去，而且，新与旧也是相对而言的。没有永远是"新"的创作形式，任何"新"的东西，都是暂时的，以历史的发展的眼光来看，它是迂回前进的，甚至有时是轮回的。以艺术摄影为例，艺术摄影创作可以追溯到摄影术才问世的那些年头，而最早的艺术摄影又可追溯到摄影术产生之前的绘画艺术创作。艺术摄影发展到今天这般模样，中间经历过许多的变革和改造。但不管是主动意义上的求新求变，还是被

动意义上的受影响与受冲击,科学的进步,技术的积累,各种思潮对艺术创作的影响,是其变化发展的主要动力,而人的因素又是所有因素中最基本的也是最为活跃的因素。尽管艺术摄影历经了许多次的变革,但其中最为根本的表现技巧与方式,如以形象的方式来作表达,我们至今仍在沿用。至于艺术感觉上的重复,更是屡见不鲜,比比皆是。

3.3.2 从师承关系分析

图3-22 由于摄影属于具象的表达,过于抽象化的方式往往难以为人们所接受;即使是抽象摄影,仍然要以可以看得见的具象来作表达。笔者拍摄的《月光》试图打破一些摄影的常规与局限,想以摄影的方式发现些什么,但所发现的其实是前人的发现,最终还是成了对贝多芬的音乐作品《月光》和李白《静夜思》诗意的另一种印证

任何形式的创作,都有一个师承的过程。许多人都曾梦想有一个石破天惊的创作出现,但最终都无法走出传统与前人的庇荫,所创作出来的成功作品,处处体现着前人的智慧。如多萝西娅·兰格为FSA拍摄的《流离失所的母亲》,难免会带上其老师韦斯顿的影子;而贝伦妮丝·阿波特(Berenice Abbott,1898—1991)1939年出版的《变化中的纽约》(*Changing New York*),则更是对尤金阿杰《阿杰——巴黎的摄影家》的"致敬"。所谓的"推陈出新",是由"陈"作为前提的,"新"也只是"陈"中的"新",绝非无来由的"新"。只要是具有社会影响力的创作,都会或多或少有"师门"与"宗派"的血脉承传,否则革故鼎新也就没了依据。再说,人们欣赏作品,也有一个思维上的定式,过于离奇的作品往往不被认可,"过于离谱",便成了人们回避观赏和拒绝接受的最为充足的理由。凡是人们能够接受的作品,必定是人们审美经验范围之内的。因为作品终究是供人们欣赏的,得不到别人的认可,便不能算创作的成功。在广大欣赏者这里,过去的创作样式代代相传,陈陈相因,已成为一个公认的规则,现代的创作者想要打破这个规则,就必须首先建立起一个能被广泛接受的新的规则,去取而代之。但这在事实上是不可能的,或者说是讲不通的,除非根本就没有传统的存在,否则,在无任何参照的情形下,建立新规则,完全割裂传统,无非自欺欺人。

其实，摄影的创作又何尝不是呢？只要我们随便翻一下摄影史，就会发现其中师承的脉络是何等的明显！几乎任何一种创作现象，都不是孤立出现的，都有前因与后果，都有它的过去。因此，我们在作具体的作品分析时，就要联系到它的过去、它的师承情况，努力以全面的、系统的和发展的眼光来看问题，千万不可就事论事，不顾其前因后果。

3.3.3 从摄影师自身的创作中寻找可比较因素

每个摄影师的创作都是一个过程，有时甚至是一个较为漫长的历程，其中或许经历了许多人世间的沧桑，见证了数不清的变故。在这样的过程中，又有许多现象值得我们去做比较分析。比方说，我们可以对这位摄影师采取分阶段比较的方式来研究，也可以针对他在不同题材方面的把握情况，甚至还可以从他的成功的与非成功的作品方面来做比较，以获得更多、更有价值的信息或经验。以美国著名摄影家安塞尔·亚当斯为例，他的早期黑白摄影与中晚期的情况就大为不同，而他的并不起眼的彩色摄影实践与他所取得的黑白摄影的创作成就相比，就成了一个极富戏剧性和吸引力的话题。

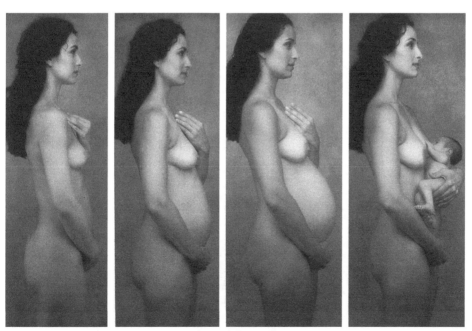

图 3-23 乔伊斯·泰纳森作品　西方摄影师所理解的女性美

3.3.4 东西方同类创作的比较

东西方的摄影创作一直就很不相同，尽管摄影术诞生在西方，东方人也一直在使用着相同的摄影工具，但事实上，由于种种复杂的原因，包括来自社会制度的、历史的、文化的和习俗的等方面的因素，东西方的摄影创作自始至终呈现着各自的风采。摄影创作总会遇上相同或相似的拍摄题材，有时甚至会出现一些表面上看起来极为相似的创作现象，东西方的摄影创作同样会出现这类情况，这就为我们做比较提供了许多良好的契机。如东西方都有大量表现女性美与母爱的摄影作品，但在表现的方式上，往往会存在着许多差异。西方人可以用裸体的形象来作表达，东方人则一般不会认同这种做法。

3.3.5 历史上同类创作的比较

摄影的历史虽然不算很长，但摄影史上的创作现象却林林总总，难以一一列举，其中有许多创作现象可以拿来做比较研究，如各种风格流派的盛行与消亡，各种创作思想的迭替，它们是如何环环相扣，发展到今天这般模样的。历史上同类或相似的创作现象的出现，也是屡见不鲜的，我们完全可以从中找出一些较为典型的事例，来作深入的比较研究。仍以母爱的主题表达为例，在西方，它一直是艺术家们

所热衷的"母题"，从宗教绘画中的"圣母子"的"原型"到世俗摄影中的母子合影照片，虽然不能简单归结为一种"模仿"，但在其发展进化的过程之中，总有一些相关的因素伴随着，我们甚至从今天的照片中，仍然能看到当年宗教绘画的影子。

图 3-24 爱德华·斯泰肯 《母与子》 从普通的母子合影照片中我们仍然可以清晰地看到宗教绘画"圣母子"原型的影响

3.3.6 比较分析法举例

下面举一个比较分析的例子，话题为：说说亚当斯的彩色摄影。

由黑白看彩色
——失败的亚当斯

一提起大名鼎鼎的现代美国风光摄影大师安塞尔·亚当斯，人们自然会立刻想起他那大气磅礴、雄浑多姿的黑白风光摄影。亚当斯的黑白摄影成就已达到了同时代人难以逾越的高度，这是举世公认的事实。然而，他的彩色风光摄影，尽管从数量上看也不见得少拍，可以说亚当斯在彩色摄影方面也作了很大的努力，但从艺术成就与影响力来看，则永远无法同他的黑白摄影相提并论。到底是什么原因造成彩色与黑白摄影在同一个人身上体现出如此大的差异呢？难道仅仅是因为画面中多出了一个色彩的视觉元素，而导致了画面艺术品位的降低？

不可否认，色彩本身具有很大的不确定性，而"正常的"、具体化的色彩，则会明显地带上它的世俗特性，因此，彩色照片在表现上如驾驭不好，

图 3-25 《白杨》

图 3-26 《白杨》

很容易滑向媚俗。但只要充分认清了色彩的特性与表现规律，就不难拍出高品位的彩色风光照片。事实上，成功的高品位的彩色风光照片比比皆是。

应该说，黑白与彩色这两种语言在艺术表现力上各有千秋，很难说谁高谁低、谁强谁弱、谁雅谁俗。但从亚当斯个人的画面品位而言，我们在观赏他的彩色风光作品时怎么也不如观看他的黑白作品来得过瘾。同样的白杨树，黑白片（图3-25）是如此的令人心醉，小白杨那洁白如云的树冠，仿佛笼罩在一股超自然力量的灵光之中，惊喜与赞叹之余，会引发出许多神思妙想；而作为彩色片的（图3-26）另一张，

图 3-27 《半圆山》　　　　　　　　　　　　　　　图 3-28 《明月半圆山》

图 3-29 《彩虹瀑布》　　　　　　　　　　　　　　图 3-30 《彩虹瀑布》

尽管色彩再现得非常准确，画面构图也显得较为工整，但其表现力无论如何也无法与黑白片相比拟，是太实、太真、太具体，不够委婉含蓄？还是世俗味太浓，不够超然独立？

自然，大师也会有败笔，这一点也不稀奇。行内人士大都知道亚当斯的彩色风光作品流传不广、影响力不大的最主要原因，不是因为媒体宣传不力，实在是因为

作品的艺术成就不高，品位平平。按常理推断，亚当斯的彩色风光作品均出自他的晚年，此乃亚当斯黑白摄影登峰造极之时，彩色摄影创作应当说具备了一个极高的起点，但结果却令人失望。很多人借亚当斯彩色创作失败这一事实，为当时盛行的所谓"黑白纯艺术论"作佐证，排挤彩色创作。恰恰在这一点上，亚当斯本人做出了一个艺术家本应做出的勇于挑战的姿态，尽管他的尝试并不是十分成功，但这也可以说是亚当斯的难能可贵之处。

图 3-31 《雪景》

亚当斯在黑白风光摄影上的成就是举世公认的，他的"区域曝光法"，已成了黑白影调控制的最主要的手法之一。亚当斯的黑白片的成功，其实是影调控制的成功。按暗部曝光，按亮部显影，亚当斯的照片从雪白到纯黑，层次极其丰富。除了采用适宜于表现景物丰富层次的低角度与侧逆光的光线效果，以及曝光结合显影的冲印技术之外，他还大量采用滤色镜调整画面中各类景物的影调与反差的方法，来改善画面的视觉观赏效果。如拍摄《明月半圆山》时，他分别用红、黄和

图 3-32 《雪景》

橙三种滤色镜，依次获得三种不同的影调效果，从中挑选出他感觉上最为满意的一张。拍摄《小白杨》时，他也采用了中黄滤色镜，以便令主体显得更亮一些。在冲洗《月升》的底片时，为了使地面显得层次丰富一些，他采用了两浴显影法，有效地控制了天空与地面的影调对比。

亚当斯的黑白风光摄影，一般采用大画幅相机拍摄，在小光圈的拍摄条件下，画面已获得了最充分的细节，冲洗时又可在安全灯下较直观地观看显影的效果，因

而每张底片都能获得最为满意的冲洗效果。可以说，亚当斯的黑白摄影，一切尽在掌握之中。

相对来说，控制色彩就不那么容易了。亚当斯的彩色作品主要创作于20世纪六七十年代，那时彩色冲印技术还没有像今天这般完备，在驾驭色彩时亚当斯显得力不从心，他所谙熟的黑白暗房工艺在这里简直变得无用武之地了。他不得不过多地依赖于彩色胶片本身的感光感色特性，小心地选择协调色来构成画面，因而使得他的彩色摄影创作从总体上来说大大不如黑白片的气势来得恢弘，从构图、取景、用光到色彩的搭配都显得较为拘谨。他过分强调了色彩的单纯性，忽略了色彩对于其他视觉元素，如形状、线条、影调和质感等方面的依赖关系，致使画面在感觉上显得单调，甚至于单薄。

亚当斯彩色摄影的失误在给我们留下遗憾的同时，也给予了我们一些有益的启示：黑白与彩色这两种语言的艺术表现方式很不相同，它们有着各自的内在规律，只有彻底摸清其内在规律性，才能真正地驾驭它。彩色摄影与黑白摄影在创作的思路方面很不相同，这就提醒我们不能以拍黑白片的方式来从事彩色创作，也不可以彩色摄影的方式来进行黑白摄影。

3.4 摄影作品分类分析

我国摄影的分类尽管一直比较混乱，但随着改革开放的深入和广泛的国际间的摄影文化交流，摄影门类之间的界线也越来越清晰起来了。如今国内在摄影分类上鲜有争议而趋于共识的主要观点为：将摄影按其功用的不同划分成艺术类摄影、纪实类摄影和应用类摄影三大类。摄影人才的培养计划、摄影师的就业道路和摄影行业自身的发展规划，都将按照不同门类的摄影特点，在各自的轨道上进行。对于摄影理论的建设和发展来说，研究者们也必须与时俱进、积极响应、顺时而为，切不可固步自封、原地踏步，以不变应万变，采取虚位回避与不作为的消极态度，或者什么都以大而化之的万金油式的"美学"来解释与敷衍，将摄影理论引入庸俗化与简单化的歧途，抹杀了摄影门类之间的特殊性与各种摄影自身的独特价值。

对于摄影作品分析来说，既然门类不同，其分析方法也理当加以区别。艺术类摄影作品所注重的是艺术创作理想的追求；纪实类摄影作品所针对的是社会现实，遵循的是真实性原则，强调的是社会责任意识与历史使命感；应用类摄影作品所关注的是其实用价值，意在宣传与推广某些理念或推销某种产品。三者用心悬殊，旨归不一，当然不可等量齐观，混为一谈了。

3.4.1 艺术类摄影作品的分析

艺术类摄影作品，从最早的模仿绘画的"高艺术摄影"开始，就一直没有停下自己的脚步，无论是"画意摄影"、"堪的摄影"、"纯粹摄影"、"抽象摄影"、"新地形摄影"、"类型学摄影"、"概念摄影"（国内误译为"观念摄影"，后又与西方现代美术中的"观念艺术"扯上了"关系"），还是"新客观主义"、"分离主义"、"超现实主义"、"达达主义"、"魔幻现实主义"和"后现代主义"，艺术类摄影总是追随着不同时期的艺术思潮和哲学主张，伙同其他艺术门类，如文学、戏剧、绘画和音乐，一起展现出各个不同历史时期多姿多彩的艺术世界。分析艺术类摄影作品，一定得结合其创作的背景（时代精神、社会思潮和哲学思想，以及它们在艺术形态上的各种体现），还有作者的个性气质、生平事迹与创作动机（包括影响其创作动机与创作风格的特定事例等）。艺术类摄影作品分析的背后，其实就是一整套关于艺术家和创作现象的研究，因此分析起来往往显得不那么容易。这里仅以抽象艺术摄影与创意艺术摄影为例，对艺术类摄影某些方面的特点做些个案分析。

1．关于抽象艺术摄影

众所周知，摄影最擅长的本领是写真纪实，与此同时，摄影还具有另外一方面的特性和审美上的价值，即可用来作抽象的描述与抽象意蕴的表现。尽管照相机镜头通常面临的是意义非常确定、非常具体的现实世界和客观物体，人们对照片的解读也主要是针对画面所选取形象的社会属性而言，其含义是具体的、约定俗成的。但是如果我们换一种眼光会发现，这个世界上还有另外一番景象存在，即几乎在每一个具体的形象背后都悄然隐藏着另外一类不易为常人注意的含义，一种对事物非世俗、较超脱与较宏观的理解，即抽象性含义。当摄影师有意于表达这类含义时，便有了抽象的表现主义摄影，也就是抽象摄影。

抽象摄影不同于写实性较强的可以凭借我们肉眼来判断画面所记录具象性质的纪实类摄影，它往往有意省略了这些可以作含义追寻的具象（乃至具象的影子），重在强调具象以外的精神。这对于艺术创作来说，无疑是一条艰难而又曲折的道路。中国的抽象摄影尽管起步比较晚，却出现了不少令人惊喜的力作。目前，不少年轻的摄影师已开始将灵感的触角指向这一领域，出现了前所未有的可喜局面。但以中国艺术精神进行抽象诠释方面的探索和挖掘独具东方特色的抽象意蕴方面的努力，仍然显得十分不足。抽象摄影的健康发展，需要文化的自觉，需要众人的探索，也需要学界的系统整理。

1) 抽象——拓宽眼界的必经之路

抽象是一种功夫，简单说来是从具象中加以提炼和概括的一种能力。应该说这

种能力人人具备，没有任何的奇特之处，但是在具体的摄影创作之中，能自觉运用这种能力，并将这种能力发挥到极致的摄影师并不多见。唯有抽象才见浓缩凝练，抽象其实并不简单，这种看似平常的能力需要经过长期不懈的自觉训练，方能得以不断提升。

众所周知，摄影是以具体可感的形象来打动人的。摄影画面之中的形象尽管是从现实生活之中加以框取和捕捉来的，但它已经不能和原来生活之中的形象本身画等号，它已经经历过摄影师的精心选择，并采用了特定的摄影手法进行了一系列可见或不可见的加工改造，这里面就包含了摄影师平时对宏观世界的把握，以及在拍摄时所即兴生发出来的借题发挥或某种刻意的表达。

那么，我们拍摄照片，从镜头的那一头到镜头的这一头，里面究竟发生着怎样的变化呢？显然，这是一种从客观向主观转化的一个扣人心弦的过程，也就是一个具象被抽象过滤的过程。这里的智慧因人而异，所达到的层次也不尽相同，但这个过程却是一个不可缺省的过程。即使你是随便拍摄下来的东西，一到照片上便马上变了，至少它与原本的不一样了。变化的好与坏，直接与摄影师智慧的参与程度和控制质量相关联。优秀的摄影师其实特别在意这种微妙的变化，他们不仅明明白白地感受到其中的变化，而且还要对其中变化的每一个具体环节作出精确细微的控制和调整，这种控制能力源自摄影师所特有的"眼力"——一种对艺术的个人感知能力。

任何种类的摄影都要经历这样的控制，但纯粹意义上的抽象摄影更依赖对这种转化过程的理解与把握。由于抽象摄影特别强调笔墨的精简，它可以叙事，也可以不重叙事，画面内容甚至可以没有明确具体的指向性，因而画面中往往省略了大量的具象表达，常以各种奇妙艺术感觉的呈现代替思想内容的表达，在画面形式上更讲究表现的方法和手段。可以说，画面感觉越是抽象，其画面之外所给人留下的想象空间也就越大，创作者十分追求抽象的大胆和彻底，抽象的功夫高下就在于画面内的精简和画面之外带给人的想象余地。

总的说来，抽象摄影不计较摄影所采用的手段，十分看重最终所取得的画面效果，无论你拍摄的是实景、实景的投影或水中的倒影、墙上或地面的涂鸦、风吹水面所形成的自然纹理（图3-33），还是手工制作的画片（也可以是画片的一个局部），乃至计算机里制作出

图3-33 厄恩斯特·哈斯作品

来的虚拟世界，只要画面能够成功传达出摄影师所特有的艺术感悟能力或某种程度的感觉经验，这样的抽象摄影作品尽管已经脱离了传统意义上的摄影表达方式，即已经无法按照传统的审美方式来解读和阐述，但仍然可以按照我们各自的内心准则，心领神会地来看待和欣赏这样妙不可言的艺术。也就是说，欣赏抽象类艺术作品是不能依赖阐述的，在这里阐述往往是不可靠的，所依赖的只能是我们各自内心的经历和体验，是感性和直觉的参与，是一种不可言传的兴之所致的意会。

其实，对于抽象摄影来说，摄影的任务不只是拍摄精彩的事物，更应当是精彩地拍摄那些原本不起眼的事物，化平淡为神奇，这才更显示出摄影师的智慧和眼光。

2）体验抽象——感受抽象艺术之精神

（1）抽象的诱惑

抽象画派挖空心思用各种各样的线条和色块组合成一个个有机的抽象画面，他们用这种方式来经营他们对宇宙奥秘或心灵世界的探索。不可否认，他们在人类视觉审美心理方面已获得了不少新发现，可以说，他们开拓了一个新领域。抽象摄影就是在抽象主义绘画的影响下孕育而生的。

其实，在大自然里，在我们生活的周围，到处都存在着神奇迷人的富有抽象意味的图纹、图形或图像：门板上正在剥离的油漆图案给人的感觉，绝不只是岁月的侵蚀与怀旧的叹息；墙上斑驳的裂纹抑或是时光溜走时仓促留下的脚印，抑或是风霜的利刃切割出来的模糊记忆；树皮上的奇妙花纹更像是造物主信笔挥洒下的天书；悠悠荡荡的水面上，灵动鲜活的色块在调皮地眨着好奇的眼睛，它们追逐嬉戏、随波流转着，显得更加婀娜多姿、情意绵绵；蜿蜒的山脊线向着天际尽头，峰峦丘壑此起彼伏，谁也不愿意保持庄严神圣的沉默……

在这里，所有的物体都将自己的形象交给创作者心目中的视觉元素，形状、线条、色彩、影调再也不是枯燥乏味的名词，它们各自都拥有了美丽的生命，并不断地通过画面向人们做出种种昭示和召唤。

美国的摄影师艾尔弗雷德·斯蒂格里茨早在20世纪二三十年代就提出了"对应物"学说，他通过拍摄大量的云层照片，证实不同的云层景象，可以在情感上激发起人的不同的"内心体验"。他的学说揭示出蕴藏在被摄影物内部的各种普遍存在着的情感性因素。

抽象画派，尤其是包豪斯学院的一些代表人物，如康林斯基、蒙德里安等，他们对抽象寓意的揭示与描绘，使得人们真正敢于正视抽象艺术，他们的理论或发现对现代摄影艺术也产生了强烈影响。在世界摄影史上，除斯蒂格里茨以外，还有曼·雷、爱德华·威斯顿、阿伦·西斯金德、哈里·卡拉汉、比尔·布兰特、杰利·尤斯曼、厄恩斯特·哈斯等，这些大师都有一个共同点，就是非常着迷于

图3-34 唐东平《江南冬季的薄冰》

具象以外的含义,即抽象含义。

(2) 感悟抽象之美

抽象摄影在中国似乎一直没怎么受过重视,很多人表示不理解、不感兴趣。不可否认,抽象摄影确实有它自身的局限性,也许是由于它不怎么好理解,或理解的方式与传统的有所区别,加上形象不够具体、含义不够明确,故而很多人对此持消极观望的态度,不愿主动出击。其实,抽象世界是另外一种存在,抽象的出发点并不是为了玄秘,抽象本身也并不神秘,抽象的目的仍然是立足于情理意趣上,只不过这里的情理意趣来得更宏观、更超脱些罢了(图3-34)。我们当然不能忘记,艺术的生命就在于最大限度地获取欣赏者,让人们在欣赏过程中获得审美上的享受与认知上的满足。作为创作者,应力求让欣赏者明白其作品的含义,并能与广大欣赏者一起去分享那份当时的喜悦——一种弥足珍贵的在发现某个主题与某种美时,自然从内心深处流露出的情感与智慧的快乐。

事实上,艺术家创作出来的作品,在当时若没人欣赏,便永远是个半成品,因为艺术创作的最后一道工序是在欣赏者的艺术再创作过程中完成的。欣赏一方面是对作品的美感程度的检验,同时又是一种艺术的再创作。只有能充分激发想象与联想的作品,才能允许欣赏者将个人的意识与经验参与进去,才能真正成为感人至深的好作品。

应当承认,任何一幅普普通通的照片,都会或多或少地掺杂些抽象的成分。这些抽象成分一般是指作品中的某些逻辑性思维,即较为理性的一面,包括确立主题与选择表现手法等;但如果以纯粹的抽象为主题内容来表现,即将抽象表现当做一种美学追求时,情形可就大不相同了。如果欣赏者仍以审视传统写实题材的摄影作品的方式,来观照抽象摄影的话,那就会造成无法沟通的局面。很多人拒绝接受抽象摄影的根源就在于此。

既然是欣赏抽象艺术,就不能采用老眼光。一味苛求作品中具体的世俗的意义,就违背了抽象艺术的创作目的。对于创造者来说,应尽可能选择些含义不明确的物体,有意识避开或降低物像中某种约定俗成的确定含义,而将这个物像中所隐含的某一抽象性特征,如线条、形状或色彩等,通过取景器对画面的切割截取、镜头对物体形象的再现或表现以及胶片(或数字感光元件)对现场光影的刻画来加以强调突出。一般说来,视觉元素越是与具体的形象相分离,所形成的作品相对来说就越

抽象。值得注意的是，我们不能以抽象的程度作为评价抽象摄影成功与否的标准。作品成功与否，还得看它本身感发的生命力如何。威斯顿拍《甜椒》并不回避甜椒的具象性特征，而是想方设法将这个具象性特征进行放大处理，放大到人们发现甜椒中所蕴涵的强烈的抽象性成分的存在为止，再加上他精心的拍摄处理，使得作品最大限度地凝聚了理性的光辉，终究以力与美向人们昭示着生命的含义。

另外，看到抽象摄影，最好以一种恬淡从容的毫无功利的心态，以一种内心体验的方式去感受作品中的神奇魅力，只有物我两忘，才能最终到达物我交融的境界。可以说，欣赏抽象艺术，很大程度上是一种精神境界的体验，它看似平淡，实则丰厚，关键在于内在的完善。

（3）抽象的启示

如果我们真正理解了抽象艺术，即使不从事抽象艺术创作，也会获益无穷，平添许多艺术感受上的乐趣。

首先，它能锻炼我们的"眼力"，帮助我们进一步提高艺术的直觉判断力，至少它会教我们换一个角度、换一种思维方法看问题，从而能发现先前不曾感觉到的东西，而这正是艺术创作所必需的、用于开拓进取、求异求变的思维方法。

其次，它帮我们拓宽眼界，看到另一个世界的存在，让我们实实在在地感受到抽象的美与生命力。

最后，它能帮助我们提高艺术修养。无论在观念上，还是在实际的动手操作能力上，它能使我们进一步明确艺术的造型规律，从而有利于增进创作技能。我们凭借这些，便能找到造型艺术中某些共通的东西，如各种形、线、色所相应的"性格"或情感特征、表意倾向等，以此来确保画面在整体效果上各种元素之间的协调与抒情表意上的一致性，以切实提高画面在抒情表意方面的质量。这是摄影构成锻炼中的"炼眼力"、"练内功"。这种功夫能让我们明确究竟是什么东西或什么成分在不知不觉中增加或削弱了作品的表现力，而作品的各种表现性成分又是如何被强调出来的。如厄恩斯特·哈斯的大部分作品都具有强劲的激情张力，这些张力来自什么呢？我们一分析就会发现：哈斯在制作中有意强调了色彩的运动感觉与线条的动作力度。

总之，学习抽象摄影艺术一方面能使我们在艺术知觉上变得更敏感；另一方面，能够提高我们对于形、线、色等造型元素的驾驭能力，也就是说它能促使我们更自觉地运用真正的摄影手段来创造美，表现美。

（4）抽象摄影采用的方法

抽象摄影的方法很多，这与摄影师个人的艺术修养、兴趣爱好、气质天赋等因素有关。大师们都有各自的高招。作为一种手段，它理当是因人而宜、因人而异的。

单从抽象摄影发展至今，摄影师常采用的方法来看，不外乎以下三类。

直接法。世界上的万物都以它独立的生命形式存在着。可是在抽象摄影里，我们将给它灌注进另外一种生命形态，那就是物体本身在视觉上能给人产生的一种精神上的冲击力。因此，哪怕是无生命的物体，哪怕是早已枯萎的花朵、枯死的树干、干裂的大地、沙滩上的海螺与贝壳等，都会具备另一种的生命，它们都会在我们的精神世界里充满永恒的生命活力。"F/64小组"是其中的佼佼者，而爱德华·威斯顿又是这小组里的佼佼者。有人称他们为"物力派"，是颇有道理的。

间离法。如果说直接法能让我们认清物体的本来面目，那么在间离法中我们就很难找到物体原来的样子了。间离法的最重要一点，就是有意识地利用"让熟悉的东西变得陌生"的做法，来获得某种离奇的抽象效果。如我们欣赏比尔·布兰特的变形人体时，我们有时会忘记那是一个人体，而有可能把它当成某种似是而非的山丘风景。

直接法通常是照相精确特性的极限化处理，而间离法则通过有意的夸张或变形来取得效果，通常采用广角或超广角镜头拍摄，有时也通过变形的镜子，或类似于镜子的有镜面反光特性的物体来实现其奇特的造型。

"无中生有"法。与上两种方法不同，"无中生有"法往往彻底打破了人们正常的视觉秩序，相机镜头不一定非得对准某个物体，有时甚至完全不用相机，用颜料、油彩、胶水等在相纸上作抽象的涂抹，然后进行曝光冲洗。也有用光迹拍摄法来制作的。这里难度最大的要数暗房技巧了。杰利·尤斯曼往往同时使用好几台大型放大机来完成他的杰作《无题》系列。

总之，抽象摄影并不是虚无主义的东西，它也不像某些人所想象的那样高不可及，只要愿意做有心人，我们也可以从身边的人、事、物、景中寻找一份抽象的体验。

3）简单之中的不简单——抽象摄影作为一种创作范式

抽象摄影根本就不是什么新鲜玩意儿，它作为一种独立的创作范式，起码已有百余年的历史，如今看来它早已褪去了当初激进与变革的色彩，那么，重拾老旧的酒杯，能否装进去一些新酒呢？从表面看来，抽象摄影难度极低，几乎只要你看一眼，就能"依葫芦画瓢"了，其技术含量一般都不是很高，极易于仿效，似乎人人都能来"秀一把"，且很难看出水准的高低。

可是，我们要知道：抽象摄影从根本上说是远名利的，那些动不动想出名，学一下子就想拿个大奖，时时岌岌于名利之辈，则恐怕无缘获得抽象之真髓；而只有淡泊名利甘于寂寞之人，方能体悟寂静之妙，赏得天籁之音，这便是抽象摄影的不简单之处。

如今真正能够淡于名利，独处一隅，专心一念，享受孤独，而内心充盈不入病

态者，已不多见了。与抽象艺术结缘，若品茗，似参禅，如见心性般照见心与物乘，心游万仞，内心空明澄澈，而获得心性与宇宙之大圆融，这是一种苦修之中的甘甜滋味，若机缘不到，则根本不可能与一般人共同分享。很难设想，心不纯净，心不宁静，心无敬畏之人，能够观赏到抽象画面后面所隐藏的更为宽泛的人文思考和无限广袤的时空流转。抽象艺术是内敛的艺术，其出发点不是向外宣扬，而是向内求索；它不刻意，不张扬，舍物质，轻功利，自然而然，洒洒脱脱，独来独往，来去自由，无意于讨好大众的品味，显得更自我，确切说更无我，更"无法无天无古人"，它本是对俗世物质化追求的唾弃，若以世俗的眼光看待抽象艺术，以名利之心求抽象效果，用"卡拉OK"的感觉，抱着获奖的心态来拍摄抽象照片，便触犯了抽象艺术的大忌。复杂难，单纯难，由复杂转入单纯更难。只有心很纯、心很静、心很大、心很远的人，才能见证抽象中的宁静之美、自然之奇和造化之妙，其真可谓"淡泊明志，宁静致远"也。

　　抽象摄影着意于形式的意味，热衷于在有限的形式之中追寻和挖掘所蕴藏着的无限精神内涵，其创作方式完全不同于其他的摄影类型，它既无明显的主题，也无可辨认的情节，甚至也无清晰的具象，只有某些单纯形式或被摄物体形象之中的某一单独特征（如肌理、图案或色彩等）的强调，观赏时不可以按照世俗的方式去理解、去解读，它只是某种来自特定情状下的瞬间理会、兴会、体验和内心感悟。所以在欣赏和评价各种抽象摄影作品时，我们不可简单地以"好"与"不好"来加以区别对待，要看该作品所能给我们带来的视觉联想与情绪反应，最为关键的是要看作者所投入的心思，真不真？诚不诚？实不实？专不专？敬不敬？！

　　所以说，抽象摄影是摄影创作之中最为简单同时也是最为复杂的一类，它只是貌似简单——事实上，简单是抽象艺术一致的追求，因为抽象的目的就是要使复杂的事物清晰化、条理化和简单化，这是抽象的概括功能所决定的——故而抽象摄影更容易被模仿，被简单化与庸俗化地理解，当然也就更容易被人炒作利用，成为堂而皇之进行欺世盗名、沽名钓誉的杀手锏。从这个意义上说，抽象摄影乃是一种不折不扣和不得不防的危险游戏。

　　诚然，我们得有"雕虫小技，丈夫不为"的自我警醒，也得有"敢作敢当，舍我其谁"的果敢勇猛，否则首鼠两端，则一事无成。正如艺术无法回避抽象艺术一样，摄影创作同样回避不了抽象的摄影创作。

　　其实，抽象摄影向来都是以两种状态存在于整个的摄影历史长河之中的，除了纯粹的以抽象艺术为标榜的"抽象摄影"以外，一种更为宽泛的作为与形象方式相表里的抽象方式，自始至终普遍存在于各类摄影的创作之中。因为视觉造型的原则离不开点、线、面、明暗、色彩、形状、质感、虚实、空间和节奏等元素的抽象概

括的呈现，离不开对各种视觉元素（包括力度、气势和韵味等方面）的全面控制。以少胜多，以小见大，"观古今于须臾，抚四海于一瞬"，这便是艺术的一致追求，其中自然少不得抽象的概括表述；而摄影创作以瞬间的形貌传递永恒的意蕴，以方寸间之小我所见，映照泱泱大千世界之大我奇观，以有限的形求得无限的意，也深得抽象之三昧了。我们常常会发现摄影创作到"妙处难以与君说"时，其抽象的精神或思想已跃然于摄影画面的具象之上了，这种"相视一笑"间的"真意"兴会，早已经超越了文字语言所能够言说的范畴。

当然，摄影创新空间的拓展，一方面在于摄影尚未完全被某种观念或某种形式格式化，另一方面又受制于"成功的"摄影家和"自诩的"摄影批评家们的一厢情愿的游说——那些曾经努力完成摄影创新的摄影者与理论家们，往往会雄心勃勃地试图以某种自己的理解方式来定义或诠释摄影与摄影艺术，使自己的摄影创作或理论俨然成为一种风格意义上较为纯熟的样式、路数或体系，并以此来证明自己在摄影上的造诣与所争夺到的某种话语地位，进而自觉不自觉地将自己的方式作为隐性的标准推销给他人，使用其最具说服力的"成功之路"引诱或胁迫他人就范。

其实，抽象的生命弹力，自始至终都来自二元的对立，它作为一种思维的方式，与形象思维表里相应，互为经纬，而抽象的方式或思路上的较量，则体现为：东方的抽象抑或是西方的抽象，单纯的抽象抑或略带具象的抽象（有时则是具象的局部截取），"冷抽象"抑或"热抽象"，是与非，曲与直，虚与实，空间与反空间，比例与反比例，形状与反形状，林林总总，难以言说。可以肯定，抽象世界是一个生命活力四射与色彩斑斓的世界，这里有活动的形状、跳跃的线条和具有轻重缓急的节奏，它略同于音乐，较具象艺术更为接近艺术的本质。

纯粹意义上作为一种风格流派的"抽象摄影"源自第一次世界大战以后的大工业发展，尤其是当大机器生产逐渐取代了手工业的小作坊生产，一种来自对工业推动社会形态变革力量的崇拜，这种神秘的力量被物化为其象征物的大机器、工业建筑、几何学图形、物理公式、化学分子结构图像和生物显微放大的细节效果等，以及这些事物的衍生物与象征物，如万花筒里具有节奏的连续几何图案，立体构成的机械局部或零部件（图3-35），拍摄艺术人像则追求将皮肤拍摄成具有金属光辉的质感（图3-36），拍摄植物则将植物的茎叶花蕾拍摄得有如钢铁一般的弹性与韧度（图3-37），可以说"抽象摄影"的历史紧紧附随着抽象艺术的发生与发展，它们互相学习，一路携手走来。

二战后的抽象艺术，受存在主义、超现实主义和潜意识理论的影响，表现为对战争的反思与对人类心灵深处的追寻，尤其是对人类潜意识的发掘与揭示。作为潜意识流露的梦境，荒诞而带有忧郁的超现实人物与场景，浓烈的带有悲剧特质的令

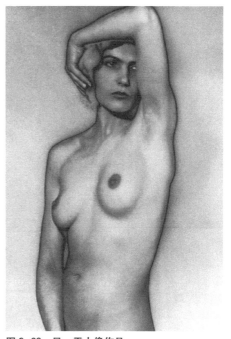

图 3-35　阿尔贝特·伦格-帕契作品　　　　图 3-36　曼·雷人像作品

人无所适从的暗调形状，流动的色块或不规则的运动线条，宏观世界的微观表达，微观世界里的宏观场面，常常是这一时期艺术家爱采用的抽象表达方式。在这些艺术家中尤其以康林斯基、蒙德里安和布洛克为杰出代表，而包豪斯学院派的抽象绘画则是影响至今的最为正统的抽象艺术的滥觞。自此摄影创作更加普遍地受到抽象艺术的影响，无论是商业摄影，还是纯艺术摄影，处处可见抽象的功夫，"抽象摄影"自然也不甘落寞，它紧随其后，出现了大批量的抽象摄影作品。 迈纳怀特则将抽象摄影的神秘表达直接指向宗教精神，他喜欢将中国的老庄思想运用到其抽象摄影的创作实践之中（图 3-38）。 美国抽象表现主义摄影家阿伦·西斯金德喜欢拍摄近距离的景物，如生锈的金属表面、老房子木板上卷曲而斑驳的油漆形状和墙上剥落的斑斑点点象征岁月流逝的各种痕迹（图 3-39）。 哈里·卡拉汉对几何构成情有独钟 （图 3-40）。 厄恩斯特·哈斯则喜欢使用 35 毫米彩色胶片自然流畅地拍摄色彩效果艳丽的枯树叶、水面五彩油污、结冰的纹理和各种海浪的抽象画面，他创造了慢门虚化、镜面反射和晃动相机等多种抽象化的拍摄技艺，并经常自觉地将各种抽象的表现方式融合到其所有的彩色摄影创作之中， 成就了其举世公认的彩色摄影的大师地位 （图 3-41）。

图 3-37 勃罗斯菲尔德静物作品

图 3-38 迈纳·怀特抽象摄影作品

图 3-39 阿伦·西斯金德近距离抽象摄影作品

图 3-40 哈里·卡拉汉作品

20世纪六七十年代以来的抽象艺术，除了沉积下来的历史悲情，还陡增了关怀意识与责任意识。紧随着时代的大主题"和平"、"发展"和"环保"的需要，对现当代人类文明的反思，对人类生存环境的危机感的加剧，导致了抽象艺术更多、更积极地向应用领域推广。由于摄影技术的进步，尤其是数字影像的出现（色彩与变形等特技操控变得更加简单方便），摄影之中的抽象艺术——"抽象摄影"，作为一种容易变通的创新形式，也逐渐为越来越多的人所接受，走进了我们的日常生活，乃至变成城市公共景观、室内装饰和服饰必不可少的点缀（图3-42），以及生活日用品中代表生活素质与艺术品味的重要修饰成分（图3-43）。

图 3—41　厄恩斯特·哈斯作品

要知道，中国没有经历过像西方那么完整的摄影历史，人家的历史是线性的发展，有一个累积前行的趋势，而国内的摄影则是在改革开放以后，明显地呈现出西方各个时期同时并举的平面化与时空错位的发展局面。我国现阶段大多数的抽象摄影创作，尽管在大主题上属于这个时代，但在手法的运用上，往往是落后于这个时代的，因为我们既没有经历过"新客观主义运动"，也不曾有个什么"分离运动"的实践，更没有"包豪斯"那样系统的"抽象艺术"主张，就连"纯粹影像派"（"F/64小组"，图3-44）几十年前的创作，我们今天仍然感到十分稀奇。不少影友为了补"纯粹影像派"的课，向伊莫金坎宁安、安塞尔·亚当斯和爱德华·威斯顿学习，并将其理论与创作实践经验当做金科玉律。

图 3—42　唐东平　《一个高三学生的时装》

图 3—43 唐东平 《花花公子店里的工艺品》 日用品中的抽象艺术设计

图 3—44 "F/64 小组"爱德华·威斯顿作品

其实,纯影派的抽象,是受了"新客观主义运动"、"分离运动"和"直接摄影"的影响与启发,他们所追求的是"揭示出隐藏在具象之中(或具象以外)的本质精神",这种"本质精神"就是一种抽象含义,由于他们的摄影作品具象一般都十分鲜明,所以还不能算做完全意义上的抽象摄影,或者可以称其为"半抽象摄影"。这种"半抽象摄影",至今仍然为中国广大的摄影爱好者所迷恋,其实,抽象的实质,是精神的表征,是文化的呈现。中国有着完全不同于西方的文化精神,中国摄影人自身亟须"文化自救"与"文化反省",只有以自己的文化,作自己的抽象,才能彰显我泱泱文化大国之奇风异采。

有意思的是,作为纯粹意义上的"抽象摄影",当初的任务是为了"将摄影从摄影之中解救出来",而成为真正意义上的艺术。由此可见"抽象摄影"当初的期望值之大,只可惜摄影的反省抑或被反省,其所有的过程都是充满矛盾与悖论的,追求和所能追求,毕竟是有差距的。今天的"抽象摄影"尽管少了些先贤前辈的期许,但在"沙龙"盛于世、"观念"一窝蜂、"纪实"走到黑的今天,敢于独树一帜地尝试其思想性远不如时下流行的以"中国元素"自居的"仿古"摄影,视觉冲击力大不及以"身体语言"出尽风头的"艳俗"摄影,而作为纯粹意义上的抽象摄影,这不能不说是个勇敢的举动,在经济全球化、政治多极化、文化多元化和影像民主化的当今世界, 不无积极意义。

2. 关于创意艺术摄影

1) 杰利·尤斯曼的创意摄影

古希腊哲学家亚里斯多德说:"诗比历史来得更真实!"对于艺术类摄影来说,为了追寻艺术的真谛,大胆的想象与联想是必不可少的,而展开想象与联想的主要方式便是虚构。 杰利·尤斯曼是影像虚构的高手, 然而, 在他看似玄妙的虚构世界

里，却时常能道出有关我们这个世界的真实来。

"我的摄影是新奇的、创造性的时空并置与挪移，这些影像拓展了原始题材的可能性——最终我的希望是使得自己也感到惊奇。" 这是杰利·尤斯曼对自己摄影创作的一番总结。

从拍摄照片到制作影像，杰利尤斯曼堪称传统黑白暗房合成影像领域的先驱。在 20 世纪 60 年代，他以自己惊世骇俗的摄影创作及不同于以往经验立场的非凡的摄影创作理念，向世人宣告一个摄影新时代的来临，从此，摄影从传统意义上的单纯拍摄向现代意义的影像（或称"图像"）制作进行平滑的演绎过渡，摄影艺术创作由 Take 时代走向了 Make 时代，杰利·尤斯曼本人也被世人戏称为 "Photoshop 第一人"、"影像的魔术师" 和 "黑白的冶金者"。

时至今日，杰利·尤斯曼在美国及其他国家已经成功地举办了一百多次个人作品展，他的作品被世界许多著名博物馆永久收藏。收藏其作品的博物馆和美术馆有：纽约大都会艺术博物馆、纽约现代艺术博物馆、芝加哥艺术中心、位于乔治·伊斯门故居的国际摄影博物馆、华盛顿美国国家艺术博物馆、斯德哥尔摩现代艺术博物馆、加拿大国家美术馆、澳大利亚国家美术馆、波士顿艺术博物馆、苏格兰国家博物馆、亚利桑那州大学创作摄影中心、东京摄影博物馆和京都现代艺术国家博物馆等。2007 年 6 月北京中华世纪坛世界艺术馆展示了他自己从近

图 3-45　杰利·尤斯曼　《无题》之一

图 3-46　杰利·尤斯曼　《委员会》

图 3-47　杰利·尤斯曼　《无题》之二

2000 幅作品中精心挑选出的 132 幅精品，以此向中国观众介绍了他 50 多年来较为系统的创作回顾。

杰利·尤斯曼是一个出色的影像魔术师，他的照片会触动我们的内心深处，会加速我们的肾上腺素分泌，将我们一下子丢进梦幻世界，陷入视觉思维的迷宫，让我们不知所措地失去了现实世界里的方向感，它令我们睁大眼睛去仔细端详，让我们沉迷其中，神游于各种奇境，不能自拔。

美国摄影教授特里·巴雷特在他的精品课程《影像艺术批评》里将杰利·尤斯曼的摄影归结为阐述性影像，并认为这类作品"意在自我表现……它们着眼于探索，但不一定合乎逻辑，有时候它们会公然否认逻辑。它们常常是戏剧性多于细腻性，而且一般关注形式上的出类拔萃和高明的印相质量。然而，这并不是说阐述性影像无意追求真实价值。虚构常能道出有关世界的真实"。

众所周知，在艺术摄影领域将摄影原有的瞬间进行扩展，将摄影画面之中的时空进行聚合，采用影像合成技术进行创作，并不是杰利·尤斯曼的独家发明，早在一个世纪前被人们称为"高艺术摄影"的绘画主义摄影创作就采用了令人惊讶的影像拼贴合成技术进行绘画式的摄影创作，在杰利·尤斯曼诞生的 20 世纪 30 年代，中国摄影家郎静山采用"集锦法"创作出了颇具中国传统画意特色的影像合成作品。

图 3-48　杰利·尤斯曼　《自由的灵魂》

然而，美国影评人 A.D. 柯曼认为"照片合成与照片拼贴不同，虽然两者有时容易混淆，但是照片合成是在相纸或胶卷上生成的，并且通常看上去会以为是没有经过人工编辑，至少第一眼会这么觉得。尤斯曼的作品，即使意识到是人工制作把一些事物与自然风景合成在一起，也都几乎或者完全看不出拼合的痕迹，看不出合成的元素是从哪开始，又在哪结束。运用这种技术对当时处于主流地位的自然主义，大胆地提出了相当激进的新的表达方式。人们习惯地认为摄影机必须代表镜头前的事物说话，而合成照片却描绘了不可能发生的事情的影像……"

图 3—49 杰利·尤斯曼 《无题》之三

当然，杰利·尤斯曼的创作有其自身独特的艺术魅力，他不像传统的影像合成摄影具有鲜明的合乎生活逻辑的故事情节或者较为正常的空间透视比例关系，以现实关系为蓝本，展现现实的或合乎现实时空关系的理想存在，而是完全采用非现实、非常态的充满神思异想的心灵独白或梦幻的形式，像变魔术般地向观众呈现出一幅幅既富于浪漫激情的想象，又饱含戏剧冲突的奇妙画面。在暗房他采用多台黑白放大机（最多达七台）将不同底片上的不同影像按照自己的预先构想（有时是即兴式的设想），制作到同一张放大相纸上，进行杰利尤斯曼式的神奇影像之旅，如《石天使》。云雾、树木、海面、溪水、石头、人体和某些植物的细节等，通常是杰利尤斯曼最爱采用的独特的视觉语汇，它们的种种奇特组合，竟然可以生发出一个个充满迷幻色彩的画面。《无题》之二、《石头里的森林和小石头里的脸》和《委员会》等作品中的隐喻、象征和暗示常常是杰利·尤斯曼偏爱使用的艺术手法。有时则采用神话传说或民间故事的形式来阐述，与中国的情况有点类似，在美国的民间也流行着"水是女人的化身"的传说，在《瀑布里的人体，约塞米蒂》、《梦境》等作品中可以见到杰利尤斯曼对这个故事的迷恋。为区别于爱德华·威斯顿提出并由安塞尔·亚当斯进一步倡导

图 3-50　杰利·尤斯曼《无题》之四

的"预见影像效果"（pre-visualization）概念，1967年尤斯曼在一篇论文中将这种摄影创作方式称为"后现视觉效果"（post-visualization）。"从此，这位面相温和的底特律人对传统纯摄影下了挑战书。"这一理论的发表不仅说明了他将作为这种创作方法的发言人，也暗示了他的作品将是这种理论的试验品，是理论应用于实践的样板。著名策展人、历史学家彼得·波奈尔说，这个挑战以及这种方式"可以看做已经改变了摄影本身的表达方式、主旨和发展方向"，这也是尤斯曼作为摄影师多年来希望达到的要求。

在杰利·尤斯曼作品里，我们很少能看到他对于社会所发生的种种历史性事件的明确态度，作品极少直接反映社会现实，常常是以隐含的方式曲折委婉地表明摄影师的心迹。与其说杰利·尤斯曼的摄影创作是远离现实世界的美丽而神秘的梦幻想象，还不如说是杰利·尤斯曼通过摄影的方式揭示了我们人类潜意识之中的深层秘密。很显然，这些奇特的影像是超越任何时代和历史局限的，具有对人类自身普遍的和终极意义层面的关照。

"从一开始，尤斯曼就以时而间接时而直接的方式精心创作了一个自传式的梦幻世界的影像。这超现实的作品形象地表现了梦境、魔幻、想象、幻觉中的场景，还频繁地出现人手这一经典超现实主义摄影的标志元素。图像之中充满了相对传统美术史意义上来讲很荒诞的元素。荒诞的色彩贯穿着他的影像作品，人的部分肢体神出鬼没一样在图像中若隐若现；在各种各样自然的事物中出现人形，或是和其他动物、无机物、植物等缠绕合成一体。然而，这些影像作品很难把尤斯曼归类，是称他为超现实主义者、泛神论者、神化学者还是单纯的日记记者？似乎都是不全面的，就像他作品中的每一方面都很重要一样。不容置疑的是，在竭尽所能创造许多复杂的、迷人的、不可思议的、怪诞的和有着淡淡忧伤的作品来证明他的创作方式的存在价值的同时，尤斯曼已经展示了一个引人注目的连贯视觉。在他的影像当中，一次又一次出现一个孤单的男人的身影（是摄影师本人的影射）在一个复杂的、神秘的多维空间里不停探索着，那空间里充斥着柔美的寻求沟通的气息。尤斯曼根本就是一个在精神世界里漫游的人，是一个用全新的语言叙述自身经历的抒情诗人。更可喜的是，活跃在尤斯曼作品中的那些象征符号，不是什么理论使然，不是故意营造，也不是被迫的，它们只是在展示和实践之中，自然而然地出现了。"A.D.柯曼如是说。

精良的摄影技艺，尤其是精熟的黑白暗房工艺，为杰利·尤斯曼的成功打下了坚实的基础。早在罗彻斯特理工学院的摄影本科学习期间，他就接受了极其严格和正规的摄影教育，在摄影的观念和摄影的理想追求上，拉尔夫·哈特斯特和迈纳·怀特两位导师对他的影响极大。当时人像摄影和纪实摄影是他最喜欢的课程，但后来发现他所理解的纪实摄影和社会上当时流行的纪实摄影并不是一码事，以至于他不得不放弃在社会纪实摄影方面的理想。后来他完成了印第安那大学的视听交流、美术史和设计课程，获得了美术硕士学位，擅长实验摄影的亨利霍姆斯·史密斯教授给予了他很大的启发。在"F/64小组"的摄影大行其道之时，他敏感地发现自己应该走完全不同的道路。他越来越迷恋于自己的"多次印放技术实验"，终于在摄影视觉研究探索方面闯出了一片自己的天地。

杰利·尤斯曼的生平：

1934年6月11日生于底特律。

1957年在罗彻斯特理工学院获得B.F.A.。

1960年在印第安那大学获得硕士学位和M.F.A.。

1960年开始在佛罗里达大学教摄影，1974年成为这所大学的艺术研究教授。目前从教职上退休，生活在佛罗里达的干斯维尔士。

1967年获得古根海姆奖金。1972年再次获得这一国家艺术基金的捐助。

现为英国皇家摄影协会会员、摄影教育协会的创办成员，摄影之友的前任理事。

2) 宛若幻梦成真——玛姬·泰勒的数字创意摄影实践

"摄影的魔力在于影像会散发出过去的真实，印证它所表现的过去乃是一种真实可信的存在。艺术家为了艺术目的，对数字化图像进行或显著或微妙的处理，使经过篡改的艺术摄影传统得到进一步的发扬光大。" 这是美国著名影评人特里·巴雷特对于玛姬·泰勒的数字摄影实践的高度评价。

如果说杰利·尤斯曼的摄影创作，是传统浪漫主义艺术和 20 世纪超现实主义思潮，在一个受过正规良好教育与严格专业训练的成熟男人身上体现的话，那么，作为妻子的玛姬·泰勒的数字摄影实践，则多多少少带有往昔时光追忆和少女情怀成分的具有童话般诱人魅力的超现实主义畅想。

1983 年玛姬·泰勒毕业于耶鲁大学哲学系，1987 年获得佛罗里达大学摄影专业的硕士学位。玛姬在佛大所学的是传统的银盐技术摄影，在她摄影生涯的前十年，主要致力于市郊风景和静物的摄影创作，她经常扛着一台老式的直接取景 4×5 相机，在偏远的市郊拍摄一般摄影师不容易感兴趣的老宅院及旧玩具、破碎的瓶子和动物等，这些故意"过时的"做法，有点像是刻意在向摄影史的肇始者们致敬的意味，因为作为摄影技术的发明人或开拓者，如英国的塔尔博特（著有摄影集《自然的画笔》）和法国的贝雅（主要拍摄私人空间，是摄影史上公开展出照片的第一人），都留下了相当数量的诸如此类的黑白照片。玛姬在一开始以拍摄黑白郊外风光照片为主，后来逐渐转向彩色静物摄影，1995 年开始自学 Photoshop，在影像处理技艺方面不断提高并日臻完善，终于在日后形成了自己的风格。除了偶尔会在摄影短训班里教教学生，她平时基本上将主要的时间和精力都放在了自己的工作室里，精心制作着供展览与出售的摄影作品，用她自己的话来说也算得上是"全职艺术家"了。

1996 年，Adobe 公司送来了一台苹果电脑和一台扫描仪，本来是给丈夫杰利·尤斯曼使用的，公司希望尤斯曼能够发现其潜在的工作性能，可是尤斯曼早已习惯了使用传统

图 3-51　玛姬·泰勒作品

暗房方式制作照片，觉得这新工具并不怎么适合自己，就暂且将它们搁置了起来。玛姬试着用了起来，后来竟然变得一发不可收，她很快将那些已经崭露头角的新作，发展成为自己真正意义上的摄影创作主业。

渐渐地她已经能够熟练地操作平板扫描仪，并将它变作另一台照相机来运用，她告别了传统的暗房，完全走向了一条现代数字摄影的道路。

"尤斯曼制作照片是用19世纪末以来普遍沿用至今的技术，把许许多多底片按不同尺寸放大，再用上标准洗印的各个步骤（曝光、遮光、掩膜）；而玛姬则是在Photoshop上，把许许多多扫描图片，挑选出来层层拼合，她的每张图片都达到60个以上的图层，一层一层调整得很仔细，不亚于漆器工艺。"面对这样的照片，美国著名策展人A.D.柯曼也感叹不已。

图3-52 玛姬·泰勒作品

运用数字技术进行摄影创作，更能实现玛姬美妙无比的摄影梦想。数字技术带给玛姬全新的艺术灵感，原本难以捉摸和体现的奇思妙想，一经数字技术的深层处理，变得细腻生动，在那清澈明艳的天地间，一个个不可思议的故事变得爽朗清晰起来，正如爱丽丝的仙境奇遇。

为了让往昔的记忆成为清晰的影像，玛姬平时要花费许多时间去跳蚤市场和古玩商店寻找素材与灵感，包括老照片、老的绘画作品和小玩具等旧时的东西。这些老古董经过仔细的扫描，变成她自己想要的创作部分，配合她使用数码相机拍摄的树林、天空和云彩，最后经过深层次的加工改造，尤其是那神奇的画面创意，形成了一幅幅技艺高超、神采飞扬、意趣迥异的超现实主义影像作品。这些由旧时气息合成的影像作品带给观众全新的视觉体验，它们既遥远陌生，又清晰逼真；既不可思议，又活灵活现。旧时的影像，逝去的光阴，贯穿着玛姬的才智心血和艺术感悟，一下子在现代数字技术的神奇作用下，又重新回到鲜活的状态，获得了全新的生命！

图 3—53
玛姬·泰勒作品

图 3—54
玛姬·泰勒作品

除了喜欢使用含有老旧信息符号的素材外，玛姬还喜欢在影像里采用自己的蜡笔画作为照片的背景素材。她不愿意简单地使用 Photoshop 中的"油画"命令来制作具有朦胧诗意的背景，而是不厌其烦地尝试着扫描自己的蜡笔画来获取想要的画面效果。这是因为：一方面蜡笔画是儿童画中最常见的，它充满着稚气和童真；另一方面蜡笔画又非常贴切地暗示了一代乃至几代人对于往昔时光的公共记忆，具有浓烈的怀旧气息。可以毫不夸张地说，与过去时光（尤其是19世纪末至20世纪初这段历史记忆）紧紧相连相牵，已浑然成为玛姬影像作品的艺术灵魂与主心骨，而这也正是玛姬的独特风格之所在——在当今数字时代断然有别于其他依靠影像合成技术摄影师的地方。

当然，有时玛姬也扫描其他人造的和自然的东西，还有她以前拍摄的风景等照片。"无论一开始，她所用来合成的各个组成部分有多不同，她想描述的意境听起来有多不可能，只要她一完成创作，你就会觉得一切都那么理所当然，所有的元素都是那么不可缺少。""她那些作品，也许是天堂、地狱或者某个缥缈空间的闪现，在那个地方，往生的人还没收到最后的死亡通告。玛姬的作品把我们带到一片非同寻常的天地，或者不祥，或者很滑稽，人物或者阴阳怪气，或者心地善良，在那里，女人会像气球一样飘浮着，鱼可以当帽子戴着，贝壳可以当裙子穿在身上；牛悬挂在天空中，鸟儿拿着鸟蛋的图片在鸟巢周围飞着……如果真像迷信说的那样，照片抓住了事物的灵魂，那么玛姬就是为她选中的这些照片中的人们营造了一个新的生活环境，为他们的灵魂设计了新的居住空间，那里多姿多彩，充满了奇遇和惊喜。"对于玛姬魔术般的创意新作，A.D.柯曼这样解释道。

除了拍摄真实世界和制造她想象中的世界影像之外，玛姬还特意花了几年时间创作视觉版的《爱丽丝仙境奇遇记》，有如当年爱德华·威斯顿率领学生为雪莱的代表作《西风颂》做摄影插图。所不同的是拍摄手法和最终形成的影像成果，威斯顿所做的仅仅是配合文字的插图，而玛姬则是凭借自己对原作的理解和她所能展开的艺术想象，采用数字合成技术创作出可以替代文字表达的影像作品。这是挑战，更是创举，是她作为新时期影像魔术师的又一次成功的尝试。可以说，"走近爱丽丝"系列是她迄今规模最大的数字影像作品。

在当代摄影界似乎还存在着这样的误解，即许多人都以为数字摄影既然是对传统影像制作的解放，那么，数字摄影总要比传统的银盐摄影来得容易，人们在欣赏摄影作品的时候，不免会以传统和现代来区分其创作的难易程度。其实，对于真正的创作来说，尤其是像玛姬那样复杂的数字影像的创作来说，属于精雕细刻，这是十分考验创作者个人意志力和耐心的，可以说是非常艰辛，来之不易。然而，可贵的是玛姬巧妙地将这种幕后的付出小心地藏匿了起来，她举重若轻，机智幽默，欣

图 3—55
玛姬·泰勒作品

图 3—56
玛姬·泰勒作品

喜地展示着并与观众一起分享着画面里的轻松和惬意，让人全然觉察不出她在创作时所经历的艰辛繁复的劳作。

如今，玛姬已经成为大师级的数字摄影师，许多人欣赏她的超经验的想象之作，却不知她在影像技术技巧方面的许许多多高超经验完全源自纯粹的传统影像，她之所以能够在极其短暂的时间内掌握并自如地运用数字影像技术，完全依赖她在传统影像制作方面的基本功夫。如果没有过硬的传统影像技术作为她日后摄影事业发展的支持，玛姬是不可能取得像今天一样辉煌的艺术成就的。由此可见，承袭传统，并合理地利用传统技术中的宝贵经验是何等的重要！

"也许数码影像的出现削弱了我们一贯认为照片是可靠证据的想法，但它同时也为摄影技术注入了新的活力，为人们提供一种新的意料之外的方法，再一次激活身边成千上万的旧照片。玛姬携同她那些作品中的人物已经落户一个全新的星球，她邀请我们大家去参观，同时也鼓励大家创造自己心目中的世界。"A.D.柯曼的这番话道出了包括玛姬在内的数字影像创作的核心魅力所在。

3) 影像背后的抗争与挑战——走访当代摄影家刘铮

中华文化博大精深，源远流长，像一条奔流不息的长河流淌至今。在这样一个文化的长河里，虽然难以见着什么惊涛骇浪，但在波涛不惊的表征下，却总是夹杂着许多从远古携带下来的泥沙和一路不断泛起的历史沉渣，而在标榜物质、纵情享乐、人心失衡、欲望泛滥的消费时代，这种文化里的原生病魔，在信仰缺损和精神虚位的情形下， 愈加显得猖狂肆虐， 不可抑制。

继《国人》、《革命》和《四美图》，刘铮的新作《惊梦》又在这么一个大环境、大时代下产生了，像新生儿落地透气的一声哭喊，哭喊于人声鼎沸的市井。这声音是那样的纤弱无力，以至于迅速地又淹没在了一片世俗的噪声里。但这分明是滴着血、揪心疼痛的声音，是一个人，不，是一个新时代在呐喊的声音，是抗争和挑战的声音，尽管它还是那样的弱小，不为大多数人所听见，但至少那几个听见的人感受到了那潜在力量的鼓舞。

还在20世纪90年代中期， 当很多人还沉迷于拍摄美丽照片的时候， 刘铮就已经开始了他"离经叛道"的独立征程。他从记者对各类社会事件的频繁接触中， 感受到了真实之中所蕴涵的绝望和痛苦， 以及那内在饱经扭曲的力量，并在影像的叙述上， 试图与当时以表现美， 或以美的形式来表现的主流摄影，进行大胆而彻底的切割。他敏感地将影像的触角伸向社会底层， 伸向历来受传统文化呵护和当时大众所拥戴的文化疾病中， 以不再美丽的形式和再也不美丽的内容， 向媚俗的影像传统发起了郑重其事的挑战， 顺利地完成了记者向艺术家的身份转变。

(1) 关于痛苦

刘铮的摄影总是痛苦着的，像是因割裂而敞开的伤口，绝望无助，永无弥合痊愈的时候，一如那高加索山上被缚的普罗米修斯，任凭神鹰叮啄着自己伤口的血肉，尽管其痛苦永远敞开着，但敞开的痛苦如同棒喝，可以敲醒昏睡中的灵魂，而殉道者的痛苦终究得到了升华。

"只有痛苦，没有快乐！"刘铮说得特别肯定，"我总是特别痛苦，却无法找到好一点的东西去表现……我比较敏感，我想把感性的东西变成理性的东西，却无法说明白……我现在特别怕彩色，人们对于色彩的感觉特别不稳定，过几天再

图3-57 刘铮 《扮成青衣的男人》 2008

看，发现自己的作品特别差劲。我总想找到一个特别简单的方式去表现，开始以为黑白特别简单，容易去做，后来发现黑白却是一个特别复杂（的体系），与阶级，与心理，与社会政治，有着特别复杂的关系……"

"其实摄影是一个很好的东西，我几十年觉得，是摄影在玩我，我没有看到幸福在哪儿，我以后能在摄影里幸福地活着吗？我有时觉得摄影真累！"

"艺术这条路，就像科学实践一样，你走错了一条路，你就得重新再来……我却总是今天挖一个陷阱，明天走过来了，后天又给自己挖一个陷阱，突然给自己陷进去了……"

"中国目前很多摄影是在走别人的老路，很多路数已被国外的摄影师全部走过了，我目前想走的这条路觉得特别迷茫。"

"我真是绝望，我有20次想给画廊打电话说，我的作品不展了，我的作品太乱了，后来为了给朋友一个交代，再看两天吧，就这样走过来了。"

(2) 关于美丽

只有美丽的东西，才有魅力，才值得去表现，而摄影家所要展示的东西一定

是美丽的，这几乎成了中国摄影界很久以来的一种不成文的规定！中国几千年的男权社会形成了我们恶俗而深厚的世俗美学的文化积淀，这种男人对女人、美色和物质的占有欲望，常常会被种种道貌岸然的文化形态加以巧妙伪装，堂而皇之地以正统的面目出现在我们的面前，天经地义地愉悦着我们的视神经，蹿升抚慰着活跃在我们中国男人潜意识里的无耻又无聊的性幻想，进而达到意淫的满足和暂时的精神上的占有。美丽的影像美其名曰陶冶性情，殊不知那可爱的躯体和迷人的笑容正在不断地吞噬着我们的灵魂，最终令我们失去了对于历史和社会道德的判断力及方向感，变成了另一种可怕的欲望动物。刘铮清醒地看到了这样的现实，因此，在他的作品之中，你再也无法看到让你产生欲望的美丽影像，他的《四美图》、《盘丝洞》和《惊梦》，在视觉审视习惯上，彻底解构了千百年来盘缠于中国男人心中的淫欲魔障，在真实而丑陋的肉体逼视之中，戏谑自嘲，让理性从原本纵欲享乐的陷阱中解脱出来，而赋予其人文洞悉的深刻性。当然，此番观赏与我们普通观众通常意义上的审美期待南辕北辙，相去实在太远。难怪许多人接受不了这样强烈的刺激，一时间大减了食色的欲望。

然而，刘铮并非清教徒，其刻意剔除美丽外衣的影像用心不在乎禁欲的说教，而在于对现实冷静的观察和独到的理解，以及对政治和文化意识形态的关注。在刘铮看来，艺术与政治永远联系在一起，"其实最伟大的艺术最后都归结到政治……从一个大角度来说，艺术是一种权力，是一种社会惯力，聪明的艺术家总是会（向政治）借力。现在很多的艺术家已经跟艺术的关系越来越远，艺术总是殉道者的归宿，艺术总是众多食物链中的一个环节"。

"外国人会喜欢京剧，

图3—58 刘铮 《伯夷和叔齐》 2007

但他们不会觉得京剧是中国的国粹，我觉得（东西方）两种文化在京剧里的差别特别大，外国人看到的东西和我们的不一样。而其实对于京剧最早的功能与作用，就连我们自己可能了解得也很少。现在我们制造了娱乐圈，然后让娱乐控制我们自己。我们制造了游戏，结果让游戏玩了我们自己。我最后觉得自己成了有钱人一种游戏与玩具。"

"现在很多博物馆，很多艺术品，是为了消费，是为了维持一个正常的社会状态，文化交流其实是政治表演。你看小布什躲鞋，（动作）特别矫健，这里面能透露出坏孩子所特有的气质，世界有时只是几个坏孩子的游戏！"刘铮笑着说，话里也显露出几分狡黠和得意。

（3）关于影像背后的较量

艺术的背后是一种立场，更是一种权力在较量。刘铮解释道："现在伟大的摄影师，（在比着）看谁拍的人小，他用（热）汽球，你就上飞机，然后我就使卫星。这在某个层面上看是一种权力的交换与使用，而绝不是纯艺术，如果你是一个怯懦胆小的孩子，你还有馒头吃吗？只能回家跟妈妈要去吧。"他自谑"现在缺一口饭吃"，"自由摄影师是一个荒谬的东西，靠艺术活着，是出卖灵魂活着，很躁动，不舒服，不是说艺术家躁动，而是艺术本身发生了变化……"

我问刘铮最想拍什么，他坦言道："政治与战争！"

"我对于苦难有点着迷，因为我恐惧，我看着（那些苦难）难受，我是想让人们看看，人的（真实）状态就是这样的：战争与死难！让大家看看真实的状态，让大家看看我们的生活原状，别整天瞎忙了。我总不明白他们为什么整天瞎忙。"

"（摄影）艺术终归是一个小圈子里的游戏，真正的艺术家，不会整天背着8×10（大画幅相机）到处拍片，而不花时间去思考。有些摄影家（之所以成功）可能是偶然地站到了一个好的地方与位置，摄影这个圈子不出智者，真正的智者是哲学家。摄影人（往往）无法思考，也没有时间去思考，天天在做，总在世俗的圈子里打拼，没法去探索。"

刘铮喜欢美国摄影家爱德华威斯顿的作品，将之作为一面镜子。看得出来，老威斯顿的思想深深地影响了他。刘铮极力主张用自己的方式去表达，而不愿跟风。社会上的一些评论家，常常喜欢将刘铮的早期影像归类为"纪实摄影"，中后期影像归类为"观念摄影"，这让人哭笑不得，实在是愚蠢至极。所谓的摄影社会思潮，对于一个具有独立清醒意识的摄影家来说，未免显得弱智和滑稽。曾几何时，不"纪实"，就非摄影，又曾几时，非"观念"，就不摄影！说到底，都是人家布的"局"，下的"套"。总是喜欢用模式去规范现象和以想象去诠释现象的理论，又能够给创作带来什么呢？

"我拍的作品也是我自己一种表现的方式，我觉得更多时候，要让摄影家来谈摄影，不能让评论家来谈摄影。他们总是在用西方的评论方式来套中国的摄影创作，尤其是中国的评论家！" 刘铮算是看透了。

艺术讲究独创和原创，讲究不与人同，摄影创作同样如此。说到有关摄影的理解和学习，刘铮说："摄影与艺术总是在不停地发展，不停学习，自然地变化着的。我自己的作品本身不是纪实的，是我的一种方式。我买杂志，是为了了解西方，同时是为了了解别人的资讯，看别人的东西，也是为了躲远点，尽量绕开走。当然技术上是要向别人学习的。现在影响较大的德国的新影像，尤其是贝歇夫妇的学生，（其影像）征服了全世界的摄影人，尤其是中国人。贝歇夫妇和他们的学生已经到了影像暴力的地步，我们简直已经无力去跟他们抗衡。"说到底，现今的"艺术家是些个小商人，他们忘掉了知识分子身上最重要的东西，没有了真正的灵魂，失去了艺术家的本性。成了商人和仆人，且不负任何责任"。

（4） 关于工作方式

刘铮的作品向来都具有一种独特而强大的影像力量，这种力量绝对不是来自我们审美经验之内，而是来自影像本身对于传统审美方式的颠覆破坏的力度，真实直观而毋庸置疑，真到惊心，甚至震颤，一扫虚伪和矫情的主流影像历史。无论是单人像，还是群像；无论是活人，还是尸体，都有一种咄咄逼人的气势，细腻清晰层次丰富的高品质影像，给人以赤裸裸的真实感。凡是看过刘铮作品的人，在被"雷倒"之余，都会惊讶作品之中的人物，在镜头的逼视下，怎么会有那自然而又自在的神情动态？

"我与模特交流时，让他们觉得他们就是他们自己，他们在他们自己的生活状态里。这

图 3-59 刘铮 《打渔杀家》 2008

 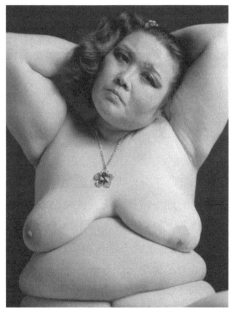

图 3-60　刘铮　《一个男孩》　2008　　　　　　图 3-61　刘铮　《一个胖女人》　2008

里相处的关键就是平等，让他们自己觉得自然，不要让他们觉得不自然。"

"我使用欧洲的一种8英寸×10英寸的胶片，显影冲洗药水采用柯达HC110。当然，我现在还是（停留）在感性（层面）上，这样（控制出来）的影调，连我自己也没有自信。我自己去展厅总是天快黑的时候，色调正好合适，但它总是有一些变化的，到白天就不能看，我这次有特别的感触。仅仅一点点不同，观看时的效果就完全不一样。……与影室拍摄相比，我还是更喜欢室外的影像，这样更有挑战性。暗部有层次，亮部没有过，技术控制绝对要严格。我喜欢采用大光比，但在影调控制上，影调差别提高了三级，原来五级，现在是七级，高光没有溢出，这么做是冒险的，也是一种成功的实践，我觉得是在刀尖上跳舞。（我的照片）对于印刷要求特别高，差一点就完全不同。我看贝歇夫妇的照片，他们的影调与我现在的完全一样，但是他们的印刷没有问题，我的作品却在国内遇到了麻烦。"

我们知道，目前国内在照片后期输出的色彩管理体系上有两个截然不同的做法：一个是按照摄影能够达到的质量层次来打印照片，尽量尊重摄影所特有的高贵品质；另一个是按照印刷品质量的最高标准来输出，尽一切可能做到样品和最终的成品在技术指标上保持高度的一致性。两个观点，两种立场，各持己见，互不相让。其实，只要弄清楚摄影作品的真实用途，就不难选择其中的路数。作为影像完美主义者的

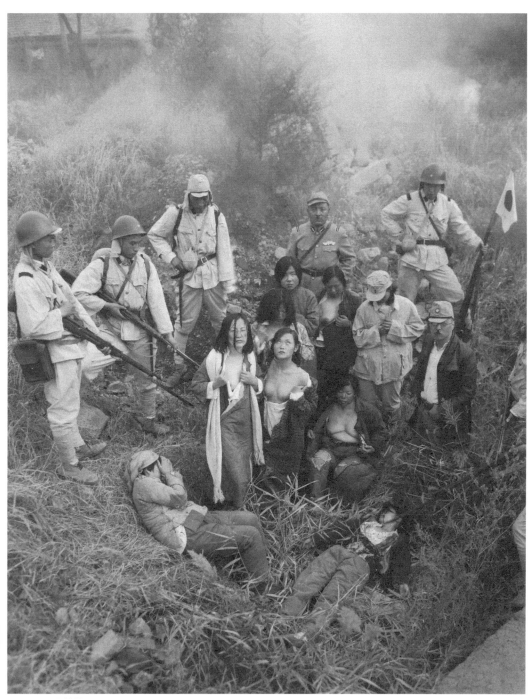

图 3-62 刘铮作品

刘铮，显然是选择了前者。

在装裱上，刘铮故意采用大相框配小作品的奇特方式，他将作品打印为 25 英寸 ×32 英寸，而相框却采用 80 英寸 ×100 英寸，显然，这是一种十分有效的强调方式，我本人戏称为"大相框向好照片致敬的隆重礼遇"。时下采用大尺寸照片作展览，已经蔚然成风，有些作品大到了不可思议的地步。当然，其潜在的动因仍然是价值规律在起作用，因为作品的定价常常是以画面的尺寸来估算的。可是，叛逆的刘铮却反其道而行之。"照片的大小与价格应该没有关系，照片按尺寸卖，太让人觉得可笑了，这种做法太让人接受不了。目前德国的一些作品走的就是这条路，这是一种毛病，我担心大画在博物馆根本没有地方挂和收藏。"刘铮说，他的展示作品，以后框子要做成古典家具式的木框，因为（现在展览所用的）这种白漆的框子，很容易将灰尘留下，用过一次之后就没法再用了。另外，亚克力玻璃也会每天吸附灰尘。

刘铮1988年开始从事摄影，大学上的是北京理工大学，学的是工程光学专业，类似于照相机的设计与制造。因此，刘铮在摄影技术和影像品质的控制上向来就十分较真。"一个影像在那儿时，我自己总觉得有许多错误，我这十几年一直在改正错误，而且有无休无止的错误，我总觉得摄影没有乐趣，当自己改正一个错误时，总会有一个新的问题来了。"

3.4.2 纪实类摄影作品的分析

众所周知，摄影最大的功能就是"写真纪实"，纪实类摄影作品从摄影的诞生之时起，就一直在显示着自己强大的威力。无论什么时代、什么民族和什么文化传统下的人们，都会信奉"眼见为实"这一基本的准则。纪实类的摄影（尽管摄影也有可能撒谎）曾一度被当做事实存在的证据，有着不可抗拒的说服力。

当代性思考

在艺术形态上，当代已不只是一个时间概念，在更多意义上所指的是对眼下的各种思潮、各种纷杂的艺术现象与文化状态的笼统化表述。

我们没有必要继续为当代化概念打嘴仗，没有必要去空想当代会如何，不只是创作思路手法的当代，而是社会化的当代，贫富的悬殊，社会矛盾的激化，信仰的缺失，心态的普遍失衡，必将导致社会形态的剧烈变革，当代化将变成一个人人都可以感知的物化形态，它将不再是某一个艰涩难懂的概念，而是一个触目惊心的现实状态，是你我都将无法摆脱的事实。与艺术摄影家的感受不同，纪实类摄影家所着眼的乃是当今社会的现实人生。

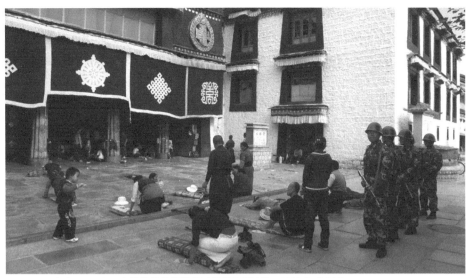

图 3-63　唐东平　《大昭寺前执勤的解放军武警巡逻队员》　2008 年 8 月 8 日

看懂历史

历史不是人人都能读懂的，读通历史的目的是为了看懂现实。对于纪实类摄影家来说，了解历史，明白眼前所发生的一切——它的过去、现在和未来，是最为起码的常识。

质疑记录——纪实之"实"与盲人摸象

人之所以为人，就好比上帝之所以为上帝，但是人只能为人，人永远也成不了上帝。

所以，米兰·昆德拉说："人一思考，上帝就发笑。"

因为，谁都知道，人总是有缺陷的。

前些日子，给学生讲"世界摄影史"，当讲到"纪实主义摄影的历史"时，忽然心生感慨，不觉悲从中来。倒不是纪实摄影历史上那些可歌可泣的英雄壮举打动了我，也不是纪实摄影家们改革社会、服务民众的政治抱负得不到应有的重视，更不是纪实作品影像本身的魅力比不上艺术照片"养眼"，事实上，是本人出于对纪实摄影的忧虑，这个忧虑竟然大到我看不见可以化解的未来。因为，我发现了纪实之"实"的不可靠与常有可能被功利与权术利用的无奈。 如图 3-63 这幅普通的纪实照片，是我在"3·14"以后的大昭寺拍摄到的，从正面积极的立场上，你可以看做武警战士正在保卫着人民的安全，可是，假如照片被传到了西方某些媒体上的时候， 说不定会生出怎样的话题呢。

1. "被宠坏了"的摄影

人类自从有了摄影,就对摄影过于眷顾和娇宠,在不自觉之间出于摄影人自己(更多的是艺评人)的偏好,逐渐地放大了摄影的能力,甚至曾一度误将摄影当做了"灵光"闪现的"上帝之眼"。

在摄影一百七十多年的历史里,谁都认为照相机拍摄的自己,就是真正的自己,至少它要比画家画的自己更真实和更可靠。在纪实摄影的历史长河中,人们也历来将严肃的纪实照片看做真实的写照,是无可辩驳的事实,是可以被当做一种存在的"证据",能够证明曾经的存在,谁也没有真正怀疑过纪实摄影所记录的是否就是真实本身,抑或对其真实的程度与真实的性质提出过些许质疑(其实,真实与真实性是两个完全不同的话题,本人将在其他的文章中加以阐述)!

法国纪实摄影大师马克吕布说:"在我镜头的那一边,是一个客观现实世界,而在我镜头的这一边,则是一个梦幻世界!"

看来,纪实大师还是很有自知之明的。

摄影所拥有的特权,其实是人类潜意识(更准确地说应是荣格提出的"集体无意识")的一种表达,是一种被装扮成合理要求的欲望宣泄管道,人们在"看"与"被看"之间展开博弈,满足着人类这个"视觉动物"的观看欲望。照相机在某种意义上就是一种入侵的武器,是拥有合法身份掠夺他人"财物"的特权象征。虽然表面上似乎看不到它对人的攻击与伤害,但在更多的时候,当你在不知情、毫无防备的前提下被人拍摄,你会发现那的确是个不愉快的经历,你会感觉到自己的尊严受到了小小的冒犯,在这种情况下,它确实呈现出了一种类似于"视觉强奸"的野蛮行为。纪实图片的无意滥用和有意误用,更成了敌对双方政治斗争的工具,成了冷战时期东西方摄影界谈虎色变的心腹之大患。

人都是喜欢拥有权力的,但文明人所拥有的权力,得具有正当性,得合理合法,得在受到保护的同时,也要受到一定的限制,否则,其后果不堪设想。但是,人都是有缺陷的,一般的人一旦拥有了某种特权,就不愿放弃,这时的特权就需要接受来自社会的监督。摄影师之所以喜欢摄影,多多少少其内心深处也因为有类似享受特权的潜在心理。有一位著名的摄影师,在谈及自己怎么走上摄影这条道路的时候,开玩笑说,自己因为不愿意被别人拍摄,于是就选择了可以拍摄别人的摄影师职业。

现今的社会,存在着两种最大的特权:一是官僚特权,二是传媒特权,摄影属于后者。对于官僚特权的监督,可以借助于政府的民主体制,而传媒的特权,又该如何解决呢?

的确,如何监督摄影这样的特权呢?要解决这个问题,可能还需要些时日,但至少,它应该尽快引起我们足够的警惕!影像的泛滥和滥用,已经给我们的社会带

来了无数的困惑，影像的法律约束，以及视觉意义上的清洁环保工作，早晚得在我们的传媒界全面展开，多渠道、多视点和多项而对等的影像咨询交流，可以避免小我的一己之见和政治上的狭隘偏激，令影像的自由传播更趋向于健康和民主，从而真正体现出"影像民主化时代"的文化精神。

2．标准里的惰性依赖

照片上的事实就一定是真的么？

人的弱点就是要么过于自大，要么又过于不自信，就是常常难以从中寻找到一个适中的平衡，总是欠缺适度的理性与冷静的判断，所以才会十分依赖于一切俗世制定的"固有标准"，习惯于以

图3-64 刘易斯·海因将建造帝国大厦的工人当做民族英雄一样赞美

这样那样的"标准"去衡量一切，而将自我的智慧闲置在一边，此乃所谓买履之郑人哲学："宁信度，毋自信也。"自从有了摄影这个衡量事实依据的标准，人们就更懒得费心思，去计较和验算这个一开始就披着科学外衣标准的合理性与可靠性了。

当然，在摄影史上，纪实摄影常常出于人道的目的，为了维持社会的公平正义与道德良心，敢于揭示社会问题，敢于向公众展示事实真相，并意在引起人们的普遍反响与高度关注，最终可以令社会现状有所改观，让弱者得到同情与帮助，让政府的惠民行为得到监督与推动。它在揭露战争、接济孤儿、救助难民、维护弱势群体的权益和推动环保事业等方面，曾取得过辉煌的业绩，涌现出巴纳多博士、里斯、L.海因、罗伯特·卡帕和尤金·史密斯等数不胜数的纪实摄影英雄，所以在西方又将纪实摄影称为"关心人的摄影"，将纪实摄影家称为"人道主义摄影家"。中国纪实摄影在摄影史上也曾取得过不小的成绩，出现过吴印咸、沙飞、石少华、张祖道、李晓斌、王文澜、贺延光、解海龙、李楠、侯登科、周明、雍和、陆元敏、张海儿、杨延康、王征、赵铁林和黑明等一大批纪实摄影大家。中国纪实摄影的资源仍然十分丰富，由于贫富分化的加剧，社会矛盾势必会进一步激化，公平正义的呼声，必将通过摄影家的镜头不断地传递出来。

当然，问题并不像我们所想象的那么简单，就是在有着优良纪实传统的西方，也曾出现过为纳粹效命的莱妮·里芬斯塔尔，她拍摄的纪实类摄影作品，同样具有惊人的鼓动人心的力量；抗战时期日伪宣传部门为了建设所谓的"大东亚共荣圈"，愚弄中国百姓，配合日军战时的需要，拍摄了大量的纪实形式的宣传照片，美化自己侵略者的嘴脸。

其实，"人人心中都有一杆秤"，问题就在于人们往往舍近求远，忘记了内心这杆秤的存在，用心去衡量眼前你身处环境中的事实，要比用所谓的相机去衡量更为可靠，相机自己毕竟没有生命的感悟，没有对于历史记忆的认识，用相机去记录事实，须将相机变作摄影师身体的一个有机组成部分，让相机透过良心与智慧来取景拍摄。

纪实，毕竟不等于真实，它无法成为检验真实的标准，以纪实见长的摄影，不可能复制出真实来，它只是对真实的记录与反映，而记录与反映也不能全都交给相机，主动权应该掌握在摄影人手里。

3. 纪实之"实"与盲人摸象

盲人摸象的故事，谁都听说过，从这个故事之中，我们能够明白这么一个事实：所有摸着过大象的盲人，都十分自信，他们都坚信自己所摸到的那部分就是大象本身，但他们实在不知道，大象其实太大了，大象真正的完整的样子，这些见识不多的可怜的盲人，是永远无法弄清楚的。其实，现实就是大象，我们只是些可怜的盲人，利用自己的看似"从不撒谎的"精确而诚实的"双手"——照相机来观照现实，而照相机——这个貌似科学的东西，所看到的永远也只不过是现实大象的一个小小的可怜的局部而已，而绝非事实真相的全部，更不是可以来、可以住和可以去的世界本真。你拍摄了大象，但你不能要求它是大象的全部；就是你拍到了一头完整的大象，你虽不是盲人摸象，但你也只能拍这头大象的一个侧面；即使你将360°的大象都拍下来了，也只是拍了表皮，大象的内脏你没法拍出来；即使你用透视的方式将大象的内脏器官、骨架结构和经络拍出来了，你还是没法拍到它的细胞；即使你用显微摄影的方式将它的细胞拍下来了，你仍然不可能拍到它的思想和它的灵魂。

那么，有什么办法可以照见思想和灵魂呢？什么力量能够穿透外表，到达本质？

摄影所面对的永远是现实大象的一部分，如果一味地追求全面完整，是不可能如愿的，因为我们所追求的完整全面，永远不可能是真正意义上的完整全面，只是相对意义上的完整罢了，这就是"格式塔"所谓的局部完整的命题，也就是我们祖先的"窥一斑而知全豹"的智慧了。所以，问题的关键在于我们是否知道自己是站在哪一个层面和哪一个角度上看问题。

要知道，对于从事摄影创作的人来说，技术在技术之外，专业在专业之外，摄

影在摄影之外，纪实当然也在纪实之外了。纪实摄影之"实"，并不在摄影本身，而是在于人，在于自己是否有勇气、有能力、有意识和有诚意地超越自己既有的认知，跳出自身的局限，去寻找那份真实。我们不该从摄影的表达中去寻找，而应该转过来将摄影的焦点对准我们自己的内心，向着我们的内心世界去发掘，从更为宏观的视角去探索。这是我们迈向真实的一个大前提，只要我们注意自己脚下所站立的土地，划分好自己看问题的角度，这样一来，我们看问题的面就会更多，眼界也就更加开阔，所能理解的面也就更广，就会对自己先前的观点进行重新认识，果当如此，我们离真实也就会更近一些。

当然，人是复杂的，有阶层、教养和地位之区分，也就是说各有各的特点，各有各的局限，那么我们在看待问题的时候，能否先将自己的看法与观点（往往是成见）放到一边，站在他者的立场上，去聆听他人内心的诉说？

认知世界，佛法讲"三通"，能时时事事处处都站在他者立场看问题，去掉自我执著之心，就能达到"他心通"。如果继续开悟，究竟天地之事，便可成就"天心通"。假如还能深造，穷尽宇宙万物之事，便是大圆满的"漏尽通"之境界了。

摄影要记录真实，就必须超越人自身的局限，超越种种世俗的迷误与妄念，舍却浅近的功利与执著之心，以整体的永恒的生命宇宙观，来矫正自己浮浅而一时的偏见。浅尝辄止，偶睹鱼鳖，或为蛟龙，实乃纪实摄影之大忌。

纪实摄影的健康发展，显然离不开摄影师对事实本身所应该采取的态度，和与此相关的纪实理念追求；纪实摄影师，要靠一整套纪实的影像思维来武装自己的头脑，而不能一味地往头脑里装备什么如何获奖、怎么出名和怎样卖钱之类的为实现所谓"自我价值"的种种推销手段。纪实摄影师在观念上不能给自己圈定所谓的标准，不能总停留在简单、刻板与被动的事实记录层面上，而将自己对事实真相判断的主动权，交给一台不会思考的机器，也不能时不时地效仿所谓的大师名作，在摄影语言方面做尽文章，让自己在摄影语言技巧的泥淖之中沉沦下去。摄影师应该采取主动突围的方式，主动地对事实本身进行深层次的研究，努力激发起自我对事实论证意识的主动参与，在影像的内外真正构建起影像所应承担的揭示力量。

因此，纪实摄影师应时时锻炼自己对历史与时事的宏观把握能力，有意识地培养自己的理性分析能力，在影像之中浸润着自己的智慧，在拍摄过程之中一直高度保持着对社会与历史所具有的敏感与良知，真正让相机成为大脑的一部分。懂了事，明了理，动了情，用了心，发了愿，立了志，诚了意，践了行，那就真正拥有了纪实的本质力量，将纪实落到了"实"处！

4. 纪实摄影该在乎"卖相"么

不可否认，有些时候随随便便不假思索拍摄出来的照片，同样具有事实文本的

一切要素，有时甚至会被当做对纪实摄影某些陈规陋习和固有模式的有意反叛与大胆超越的得意样板，被赋予了过多的赞誉。

但是，这些文本只是在看似无意识的时候被捕获，实际上，在它们呈现于我们面前的时候，已经经过了摄影师或图片编辑的多重过滤。也就是说这些文本同样经过了选择与判断的处理，只不过这种选择与判断的处理重点不在拍摄的那一刻，而在拍摄基础之上的大量再次筛选，这种筛选其实根本就没有丢弃什么事实内容，筛选掉的只是些保守的拍摄手法而已。

在这里，选择照片就成了重点，必须严肃审慎，一丝不苟，只有这样，照片文本的意义才会被充分揭示出来。从这个意义上说，表面随便的纪实拍摄，其实一点也不随便。只不过这种拍摄方式最大限度地规避了摄影技巧定向思维的制约，在画面形式上显得更加活泼和开放一些。

图 3-65　罗伯特·弗兰克《美国人》

20世纪50年代，成功拍摄《美国人》的瑞士籍摄影家罗伯特·弗兰克，就是采用了这种随意拍摄与精心挑选相结合的方式，要知道这一专题中的83幅作品竟然是从28000多幅照片之中精心选择出来的，这种近乎疯狂的工作方式，为美国的"新纪实运动"打开了一条历史性的通道。

更早的以拍摄大萧条时期美国工人出名的纪实摄影大师沃克·伊文思，为了追寻纪实的本质，甚至放弃到了用光、构图等摄影最为基本的造型控制。因为他觉得这些造型技巧有刻意美化与商业化倾向的嫌疑，有矫情的成分。他主张直面严峻的现实，向来坚持以不加渲染的简洁而又质朴的方式拍摄纪实照片，因为那些真正的东西"是纯净的、严肃和严

图 3—66
沃克·伊文思作品

峻的",表现上应该追求"简单、直接、明了",不应有所谓的"艺术矫饰"。他拍摄的《纽约地铁肖像系列》,至今仍是纪实摄影的典范。伊文思的放弃与坚持,是否也能给我们某些启发呢?

要知道,当技巧成为一种惰性行为时,它就不再诚实可信,它其实早已经变成了你应该尽快丢弃的累赘,这时只有放弃技巧,你才会找到诚实的表达。其实,"高僧只说家常话",最高境界的技巧,说白了,就是无技巧。

可是,我实在无法理解,在进行纪实摄影发展趋势的大讨论里,竟然有人提出要对纪实摄影的语言体系进行革新,将对摄影独有的光影语言技巧的崇拜(而且是只在初级阶段才会出现的推崇),忽悠到一个不可思议的高度。要知道,一种语言的形成是需要历史的积累和人们约定俗成的认可的,不是某些人一拍脑门子,一夜间的工夫就可以创造出来的。再说,任何创作从来只有好坏之分,并无新旧之别。

俗话说,"包子好吃,不在褶上"。

纪实摄影的创作,难道还非得讲究卖相,讲究褶子上的功夫吗?

5. "影像叙事"与纪实摄影的"本相"

说得明确一点,摄影语言其实是一个十分复杂的体系,不只是眼下大家所热衷于探讨的光影技巧与画面诸要素的构成习惯(在我看来这些所谓的造型语言充其量

只能算作一种低级而庸俗的修辞）。以历史的眼光来看，纪实摄影其实并不怎么关注造型语言技巧。一个真正有良知的纪实摄影家，不会太在乎摄影画面中的造型技巧运用，不会在乎摄影画面是否符合"摄影审美的标准"，他更加讲究的是一种读图时代公众早已经习惯了的"影像叙事方式"，或者说是一种"公共的影像叙事语言"，按照新闻学的归纳法，讲究的就是五个 W 和一个 H。

纪实的重点在于"实"，而不是"纪"。也就是说，事实本相才是意义与价值之所在，至于如何纪录，纪录之中采用什么样的手法与技巧，完全是因人而异和因时而变的。如果过分讲究这种纪录的技法，反倒会影响对事实本身的挖掘，以辞害意，得不偿失。

纪实摄影家拍照片，更像史家记史，讲究准确、平实、客观和理性，须知防范任何自觉或不自觉的主观立场上的偏向，避免有意或无意的一时一地的狭隘的政治导向，并坚决杜绝浮滑的润饰与夸张。

正因如此，20 世纪初，保罗·斯特兰德和艾尔弗雷德·施蒂格里茨等人发现了"直接摄影"（straight photography）的魅力，二战时期的战地摄影家罗伯特·卡帕也主张新闻纪实摄影应该"直截了当"。

反过来说，如果今天还有人主张将纪实摄影"艺术化"，鼓吹以所谓"美的标准"来衡量纪实摄影作品的话，那就等同于"买椟还珠"，完全置纪实摄影本身的魅力于不顾，彻底地抹杀了纪实摄影的历史成就，他的脑子真的"进水"了。如果这样的人身处领导岗位或还掌握着摄影话语权的话，那可真是我们这个时代的悲剧了！

为了适应时代的发展要求，为了更加便于传播，保证所传播信息的准确度、明晰度与传播效率，现代意义上的纪实摄影在拍摄过程之中还少不了做大量的文案工作，包括采访、社会调查和数据搜集统计等，往往在现场还得配合声画同步的视频拍摄，以满足网络与展览过程中的活动影像播出，纪实作品的展览或播映也往往加入文字语言的辅助。

需要补充的是，视频与照片的结合方式，其实并不是纪实摄影在新时期的一种全新体现，在摄影的历史里，纪录影片与纪实照片也是同步进行的。亨利卡迪埃-布列松也拍摄纪录影片，只不过现代传播出了点问题，传播中的分水而治、各表一支的方式，给大众造成了不少的误解与困惑，让大众包括不少专家成了摸象的盲人。其实最为真实的一面，需要同时关注几个领域的多个层面，才可以看得清楚。一些只拍纪实照片的摄影家，只是出于自己某种更为适合的选择，或由于自身条件（如亨利·卡迪埃-布列松由于不善交际，后来便放弃了纪录影片的拍摄），或由于经济成本，或由于拍摄条件，并不等于说，他们不了解纪录影片，不曾想过采用活动影像的方式作纪实摄影。如果那时拥有现今的便利条件，相信绝大多数的纪实摄影

家会留下大量的纪录影片的。

纪实摄影一词，在西方原本的意思就是特指"纪录影片"[①]，其体例与作用有点类似于文学中的"报告文学"和新闻学中的"深度专题报道"。纪实主义的传统必须追溯到早期的摄影实践和更早的文学与绘画作品中的现实主义风格的创作。

理所当然地，纪实摄影所遵循的最高原则，仍然是"纪实主义"（无论是文学的、绘画的，还是摄影的）向来所坚持的原则。用照相机拍摄纪实摄影作品，只是工具上的变化而已，其实质是不会轻易改变的。我们考察研究纪实摄影这个历时性与共时性概念，仅仅考察其一个侧面，无论是纪实照片，是纪录影片，还是深度报道，都是远远不够的，要完整、全面和系统地研究纪实摄影，就必须打破"分水而治"的专业隔阂与"盲人摸象"的各执一词，以全息的、合力的和全方位的视角来作更为客观、深入和细致的研究，方可还其本来面目。

如果你非要问我纪实摄影的发展前景，那我可以毫不避讳地说，在未来的一个世纪里，纪实摄影，包括纪实照片与纪录影片，仍然是一种手段或工具，不同的人可以拿它来作不同的事情，慈善家可以继续拿它作慈善，"歌德派"继续"歌德"，"愤青"则继续"孤愤"，求名者继续求名，逐利者继续逐利，而在民主自由的空气中成长起来的"有所为，有所不为"的头脑清醒的新一代知识分子，将会举起捍卫人类尊严和社会良知重任的大旗，继续着先辈们尚未走完的文明与进步的行程。

其实，纪实摄影的缺陷，正是我们人类自身的缺陷，无论在过去，现在，还是未来！

[①] 指具有文献资料性质的，以文献资料为基础的影片。据乔治·萨杜尔考证，法国语言学家利特里编纂的《法语词典》于1879年收录了documentaire一词，词性为形容词，意思是"具有文献资料性质的"。历史学家西当·让·吉鲁进一步考据说，这个词从1906年起开始跟电影发生关联，1914年以后成为名词。1926年1月，约翰·格里尔逊在一篇发表于纽约《太阳报》上的评论罗伯特·弗拉哈迪的影片《摩阿纳》（1926）的文章里使用了documentary一词。20世纪30年代初期美国静态的图片也开始使用这一概念，其中最著名的就是美国纪实摄影家多萝西娅·兰格的定义：反映现在，但为将来而作。她认为记录内容应该包括：1.人与人的关系，记录人们在工作中、战争中的行为，甚至一年中周而复始的活动。2.描写人类的各种制度：家庭、教堂、政府、政治组织、社会团体、工会。3.揭示人们的活动方法：a 接受生活的方式；b 表示虔诚的方式；c 影响人类行为的方式。4.纪实摄影不仅需要专业工作者参加，还需要业余爱好者的参与。她的定义指出了纪实摄影的特征、所要反映的题材，以及题材中需关注的焦点和摄影的参加者。其实纪实摄影作为一种拍摄方式，早在摄影史的初创期就开始了，只不过当时还没有"纪实摄影"这样的名称，早期写实主义的摄影实践，尤其是爱默生所倡导的"自然主义摄影"，就已经十分"纪实"了，所以研究"纪实摄影"必须从早期的写实主义摄影和"自然主义"摄影开始。

图 3-67 艾未未拍摄的生活片段

"看到看不到的"
——当日常纪实作为一种艺术行为

 以荣荣为代表的"三影堂",再次以荣荣的展示方式,于2008年1月2日郑重地展示了当代著名艺术家艾未未于1983年至1993年在纽约学习生活期间所拍摄的有关自己日常生活中的几百个片段 (图3-67)。

 "这些照片,是我在纽约1983年至回到北京的1994年拍摄的,前后十年的时间。那时我没有什么事情可做,总是闲着,随手拍了一些遇见的事,去过的地方,熟悉的人,我的周围的住地、街道和城市,打发每天的闲散时间。"艾未未说得轻描淡写。

 假如这仅仅是闲来无事、打发时光的随性之作,这些作品又仅仅是出自一个名不见经传的普普通通的艺术流浪汉之手,而且,无论从拍摄的技术技巧层面,还是从影像制作的质量方面,都无法设想它们能与专业影像挂边,恐怕展览本身也就未必那么惹人注目了。问题的关键在于这个艺术流浪汉不是别人,偏偏是被西方媒体

推崇为当代中国十大艺术家之首的艾未未！大师之作受人追捧，大师成长之路当然受人关注，只是人们关注的已不再是影像技术本身，而是非技术化影像里所深藏着的玄机。

从所展出的影像作品中可以看出，艾未未本身无意成为摄影家，他只是将照相机一味地当做日常生活的记录工具，他拍照片好比写日记一样随便，"既无兴趣于摄影，也不太在意所拍之物"；"我整理它们，是因为这些图像本身始终是一个真实的物质存在……"在这里观众所关注的自然不是什么摄影的技巧与创意，而是那个曾经的真实存在，尤其是那个真实存在里所潜藏着的更为宏大的历史背景，和它永远不会被磨灭的关于一个时代的公共记忆！

所幸的是，一经"三影堂艺术中心"认真加工装裱展示（这本是一种艺术态度），再经仰慕艾先生观众的严肃审视（这又是一种艺术态度），这些形形色色似断非断、似续非续的点点滴滴，便像是饱蘸了浓浓乡愁的笔墨，顿时在我们祖宗发明的宣纸上晕化开来，晕化出了当年那条渐行渐远的异国他乡求学求生求变之路，在我们的思绪里慢慢地被一步步推近放大，逐渐地清晰起来，生动起来，丰满起来，于是那一个个看似波澜不惊、散散淡淡的日常琐屑，开始变得五味杂陈，乃至百转回肠，令人唏嘘有加！那挥之不去的情愫竟也在相纸的影像上层层累积叠加，绵延不绝于观众眼里重组的视觉秩序中！

然而，在通常情况下，人们只能看到自己能够看到的世界，往往看不到自己无法看得到的东西！

对于艺术创作，对于艺术家而言，应该看到别人看不到的世界，感受到别人无法感受到的东西，再将那些别人感受不到的东西展示出来，让别人也能感受得到艺术家的发现。当然，艺术家所具备的这些过人之处，其实就是艺术的天赋异禀，它是经受缪斯心灵阳光普照过的，是有别于常人的。

这次展览似乎再次向世人证明，对于艺术来说，生活才是最最重要的。艺术来自生活，是生活造就了艺术和艺术家（往往是造化作弄人）。说得确切一点，来自生活感悟的艺术，其实是在向生活致敬，向生活微笑致意；领略生活真谛的艺术家也无非在向生活做出一种看似妥协的平和姿态，或者说为了我们人类更加热爱生活，而向世人贡献出自己关于如何理解生活的智慧，意在让我们人类具有更好的生活品质——在物质世界层面以外，找寻一套能足以摆脱物质痛苦的看似寻常又不寻常的精神追求的方案，只是这些方案由于太多太多，而永远都没有统一的时候。

我们大多数人在观看各种各样的展览的时候，都会有所触动，展览会给人一种精神上的鼓舞，会给人一个或多个方向上的暗示，你会感慨说：啊，原来可以这样！啊，原来还可以那样！你似乎明白了些什么，但事实上，你还是没有明白。其实，

你只是看到了你不曾看到的另一个不怎么熟悉的层面，这一次你领略到了经验之外的发现，你变得无比欣喜而就此满足。

可是，真正意义上的艺术，其实总是多层面、多维度、多视角的，它不光可以这样，可以那样，它更有无数个你永远无法知道的可能性。可以说，没有什么是不可能的，只要你真正具备那种能看到一般人所看不到的能力，你就一定能够俯视群雄，超然独立。

窃以为这才是每次成功展览背后所特别具有的更深层次的暗示！

3.4.3 应用类摄影作品的分析

应用类摄影作品所注重的就是其实用价值，分析此类摄影作品也必须以其实用性方面的考虑为出发点。应用类摄影作品，如广告摄影作品、插图摄影作品、商业图片库摄影和实用人像摄影，以及用于政府部门、企事业单位和各种社会活动组织与宣传的摄影作品等，一般都具有明显的实用目的与明确的服务对象。分析应用类摄影作品，主要看其创作的目的性、方向性和作品所适用的范围。

1．重在实用

注重实用性价值，是此类摄影作品的最大特点。用于广告宣传的摄影作品，无论是企业形象宣传，还是直接的产品形象展示，其目的都是为了更好地吸引顾客，不断扩大产品的销路。可以说，全世界范围内的各大厂商，他们在推销其产品方面均无所不用其极，采用摄影的手段作宣传与推广，只是其中的一个策略而已。当然，摄影师的艺术才华，尤其是在融合与体现产品宣传的艺术创意方面，在很大程度上决定了这一策略的成败。分析应用类摄影作品，必定离不开对其拍摄目的与服务对象的实用性分析。广告摄影往往会根据其产品的受众面进行具有针对性的宣传，所拍摄的摄影作品也必定是该受众层面需求的形象化体现。如苹果数码产品系列，一般瞄准较为新潮或喜欢新鲜事物的年轻人，其产品形象宣传以色彩绚丽与动感十足的时代青年的新锐生活方式为切入点。

2．意在推广

任何一幅应用类摄影作品，无论它采用什么样的选题方案，无论它采取怎样的画面形式，其画面之中的所有含义最终都将归结到一点，那就是图片使用者的真实意图体现。图2-2组照所拍摄的几乎是同一个场景，但不同的是画面中处于前景位置的主体——那些暗示不同年龄和身份的"道具"，当它们被组合到一处时，我们就会发现作者所要表达的真实意图是这个旅游休闲地的推广与宣传。图1-9（《葡萄酒杯与开瓶器》，阿瑟·贝克摄）则是向观众讲述了一个品尝好酒的故事，只是由于尝酒者抵御不了美酒的诱惑，而醉倒于酒窖之中了。画面构思精巧，老木板代表

酒窖环境，瓶塞上的 Logo 则表明了产品的性质与类别，开瓶器和倒下的酒杯，尤其是酒杯里所剩下的最后几滴红色的美酒，则提供给广大受众更多的想象与联想的空间——那个倒在地上的"酒鬼"手里一定还紧紧攥着已经喝空了的酒瓶呢。如果观众看不出这些意图，或者对这些意图无法接受，那就表明创作的彻底失败。不少摄影师为了增强画面与广大受众之间的亲和力，采取"打温情牌"和"美女牌"的方式，以脉脉的温情和动人的脸庞，甚至是性感的躯体，来打动大多数的观众。无论如何，其主要用意，仍旧是产品的推广。只可惜，差强人意的过分热情的推广，往往会导致受

图 3-68 盖瑞·普莱尔 《打碎的鸡蛋和盘子》

众的反感，而醉心于"打美女牌"的推销方案，又往往会裹挟一些不太健康的思想，如画面之中会夹杂着某种程度上的"享乐主义"和"物质至上"的诱惑与暗示。

3. 巧在吸引

其实，应用类摄影作品在创作的方法上与其他类别的摄影并无实质性的差别，它们同样十分讲究艺术构思，重视作品创意与技巧的体现。一幅优秀的风光摄影作品，既可以被某个特定的旅游部门当做广告宣传图片，也可以被该风景地的政府部门用做招商引资的形象宣传照片，还有可能被当地某个环保部门当做环境综合治理的政绩说明。如果该风景照片以树木森林为主，也可以成为国家森林局的工作内容的宣传说明。家庭、单位和各种公共场所张贴与悬挂风景摄影图片，都有着各自不同的用途。

"眼球经济"时代，人们十分注意视觉表达与传输的力量，视觉注意力就是商机，就是市场，就是企业的生存土壤。所以，挖空心思搞创意，就成了近些年来应用类摄影作品主要的竞争手段。追求视觉表现效果，强调视觉冲击力，凸显视觉形象的亲和力，以一切手法来吸引广大受众的眼球，这是应用类摄影作品创作的共同原则。如图 2-25 的面条广告图片，选取了一个特殊化的视角，以完全俯拍的方式，将黑色背景上的产品形象表现成朵朵盛开的节日礼花，其美化的寓意不言自明。以

摄影手段做宣传文章，其思路大致以理想化的生活场景来喻示产品的质量和不一般的功用，以憧憬的情感来吸引更多的消费对象。如图3-68，画面以整齐排放的鸡蛋和精心布置的呈心形的食品盘子来获取整体感与节奏感，但为了制造温馨浪漫的气息，作者有意地将一把叉子安放在盘子的"心中"，将食叉暗自比作了小爱神射出的"爱之箭"，而这还不够，作者为了进一步吸引观众的眼球，故意将正中位置的一枚鸡蛋打碎，将完整的蛋黄倾倒在盘子的"心之上"，寓意"爱你爱到了心碎的程度"。在色彩的视觉效果上，黑色背景底子与消色的产品令画面金黄的主色块异常突出，蛋黄的金黄色又与叉子柄部的金黄色相互呼应，这些综合因素的交互作用，使得画面形成了一种视觉上的紧张感、运动感和极富幽默的愉悦感，从而在视觉吸引力方面做到了最大化的表达。

值得提醒的是，应用类摄影作品一般都十分注重画面的故事创意及讲述故事的技巧，这往往被看做此类作品最为得意与出彩的地方，分析时一定得多加注意。

思考与练习

1. 摄影作品的创作有没有评判的标准？如果有，是什么样的标准？
2. 为什么说摄影艺术是一种艰难的艺术？
3. 说说摄影作品分析的一般性步骤和方法。
4. 体会比较分析法的优势，并任意选取一组可作比较的摄影师或摄影作品，用自己最喜欢的方式进行分析或评判。
5. 抽象艺术摄影具有怎样的特点？如何正确看待抽象摄影作品？
6. 说说创意艺术摄影中最为重要的因素有哪些。
7. 分别说说纪实类与应用类摄影作品的主要特点及其分析思路。

第 4 章
摄影作品实例分析

4.1 系列摄影作品实例分析

系列摄影作品主要包括情节连续性较强的专题摄影和无连贯情节的系列组照，前者也称为"图片故事"，与连环画、故事影片和电视连续剧有极为相似之处，故事的开头、发展、高潮和结尾也较为讲究，"起承转合"缺一不可，结构极为严谨；后者则是单幅照片的延续与集成，其结构系统相对来说更趋向于开放，呈现出时空上的非连贯性与非完整性。下面就以意大利摄影家恩佐桑的摄影作品集《生命》和中国摄影家邓伟的摄影作品集《邓伟眼中的世界名人》分别作为这两类实例，来作一番分析探究。

4.1.1 摄影专题分析[①]

<center>洒向人间都是爱
——读意大利摄影家恩佐·桑的《生命》</center>

在国外，有不少远离商业摄影与艺术摄影的摄影家，他们选择了将镜头对准现实生活，积极投身于社会的公益事业，关注普通人的遭遇与命运，本着人道的立场，倾注对弱者的同情与关怀，对于社会的弊端与不公予以揭露和批判，并以此来向世人证明他们所选择与表达的真正用意及为之所付出努力的价值，以期唤起社会民众更为普遍的关注。这些有着高度社会责任心与正义感的人，往往被称为"关心人的摄影家"（concerned photographer）。以摄影专题（photographic essays）为擅长的意大利摄影家恩佐·桑（Enzo Cei）就是其中的一位。显然，他的名字对于广大中国读者来说还比较陌生，只是在去年《中国摄影》的第六期上，编者曾以较多的图片版面与特别的文字篇幅介绍过他的专题名作《采石工人》（*Quarrymen*），我们可以从那些极具视觉震撼力的摄影画面中，领略到这位摄影师的非凡的表现才能、深刻

① 本文中所标注的图序均为原画册中的图序，可供读者参考。

的思想和高尚的情操。这里要介绍的是他于 1999 年出版的另外一部摄影专题名作《生命》(Lives)。

《生命》这部著作向世人展示的是"失去灵魂的人们"——精神病人的故事——他们日常的生活和目前的真实处境。

众所周知，当一个人一旦患上了精神病，这个世界的大

图 4-1　L.N

门在他面前也就永远地关上了，正常的生活离他们远去了，他们"失去了灵魂，人成了非人"——这种灵魂无法救赎的痛苦远比生命的终结来得更为惨痛。在不文明的社会里，他们的处境是极其悲惨的，他们往往被自己的亲人疏远、隔离，时常遭受世人的鄙弃、歧视和侮辱，甚至还会遭到恶意的伤害。他们凄凄惶惶，苟延残喘，处于危急之中，非但得不到救援，反倒被误认为是最危险的人……

这场噩梦终于结束了！

1978 年，在社会各界的多方努力下，意大利政府通过了著名的《180 法案》(Law 180)，一项全民动员的精神病患者的救助计划经过十五年的不懈斗争终于被列入了宪法。在此以后的二十多年里，精神病患者得到了社会各阶层的普遍关爱。恩佐·桑在 1995—1999 年里，以其居住地卢卡的精神病院中的病人及其日常生活场景为拍摄题材，直观而充满激情地展现了这些曾经是"非人"而今几乎是常人的正常生活——这不仅仅是因为恩佐·桑很友善地将他们当做近乎正常的人来看待，而且由于全社会的人都将他们看做自己的同胞的缘故。他们不是异类，他们只是弱者，他们本来就是我们中的一分子。精神病人的不幸，远远不只是精神病人本身的不幸，应该说，这是人类共同的不幸。为他们解除磨难，分担痛苦，找回尊严，恢复

图 4-2　L.V

自信，重塑人生，这也应该是全人类共同的事业。救助他们，其实就是救助我们自己——这已不是简单意义上的对弱者的同情与关怀，而是更为宏观、更为广泛意义上的人文大关怀。《生命》这部著作所揭示的主题正是如此。

爱，是人类社会最原始也最强烈的黏合剂。但是，爱的接受与爱的给予同样不易，尤其是在常人与精神病人之间，更显得艰难。然而，《生命》中的一幅幅影像无处不被爱的光辉浸润着，无论从他们极少有病态的几乎是健康的眼神中

图 4-3 《独自散步》

（图 25、图 67），还是从他们与作者近距离的亲密合作和交流中（图 51），还是从病人与临床大夫的亲密无间交谈的神色中（图 86），还是在精神病院举办的病人与院外艺术家作品的联展上（图 52、图 55、图 56、图 60、图 62、图 84），还是在院外的地方节日的庆典上（图 92、图 93），我们看不出他们有任何被当做"废人"与"非人"的迹象，相反，他们得到了普遍的关注与尊重，他们甚至拥有了自己的自由生活的空间（图 82）。他们也能做些家务活（图 72、图 74、图 75、图 76），个别的还能独立生活，拥有一份属于自己的工作（图 78、图 79、图 81）。他们有和常人一样的生活乐趣与娱乐方式（图 33、图 39、图 88、图 92、图 93、图 95、图 96），他们有和常人一样的艺术爱好（图 14、图 16、图 34、图 47、图 48、图 49、图 59、图 63），他们也需要"上帝"（图 24、图 29、图 40），他们同样懂得爱（图 39、图 65、图 81、图 88、图 91、图 94）。一位名叫 L.V 的病人画了许许多多的人物肖像，挂满了一面墙，他画他周围的好人，自然也就包括精神病院的常客——他们的好朋友恩佐·桑了（见画册尾图）。

恩佐·桑确实是精神病人的好朋友。前些日子来北京访问期间晤见了国内拍摄精神病院的袁冬平，他说他很喜欢袁的一幅揭示病房环境的作品，不过他自己更愿意靠近拍摄。但是，为什么一定要"离得非常近"呢？究竟又是凭借着什么才能够"离得非常近"呢？作者却没有直说。

的确，当你仔细端详恩佐·桑的每一幅作品时，就会发现他离得非常近，每张照片都有他自己的存在，而这种极近距离的存在，从来没有引起丝毫的不

妥，如病人的警觉与提防等，作者与病人间的亲密体现在照片上，病人极近距离地、坦然地、和善地面对着镜头，又使得照片中的人物与我们读者之间的距离，在目光相遇的刹那间，顿感消失了，这样一来反而令画面更具亲和力。由此可见作者平日里在他的拍摄对象上所下的工夫了。例如作者有意识地拿它来扣题的图30（图4-5）：作者驱车来到精神病院，车刚停下，两位病友便急不可待地迎上前来打招呼，其表情憨厚，神态率真，有如孩童般可爱。假如彼此间没有熟识到一定程度，是不可能出现这样动人的一幕的。

图4-4 《走廊里》

在人道主义者看来，他们是精神病患者和将他们当做精神病患者，这是完全不同的两回事。他们得了精神病，这是一个无法规避的残酷现实，但是我们怎样正确看待这件事，却是能充分体现出一个人直至一个社会和一个时代的道德水准与文明程度的。我们人人都可以做到的是尽量不把他们当做精神病人来看待，以避免任何由处理方式的不当而造成的歧视结果，从而减轻他们可能受到的额外的伤害。恩佐·桑与那些人道主义者一样，走到他们中间去，与他们交朋友，将他们当做自己的兄弟姐妹，这也许就是作者自己所说的"离得非常近"的真实用意。

52岁的恩佐·桑习惯使用徕卡R5、R6、M6相机，15mm、24mm、28mm、50mm、90mm、180mm镜头，柯达Tri-x、T-Max100和T-Max400胶卷拍摄，前后期都由他自己一个人来完成。使用黑白胶片，采用广角镜头靠近拍摄，

图4-5 《生命》

这并不是恩佐·桑的发明，但恩佐·桑确实十分清楚他这么做的道理，这不仅仅是出于创造视觉冲击与表达内容的需要，更多的则是发自他内心深处的感动，这种感动最终升华为一种神圣的使命。

在卢卡精神病院即将被拆除之时，为了将过去的美好时光永久地珍藏起来，恩

图 4-6 《艺术展览》

佐·桑向世间呈献出这本凝聚着他个人多年心血的专题画册，这个举动本身仍将是一次意味深长的对爱的呼唤。

画册以一幅取名为《家》（图4-9）的病人室内生活小场景来收尾，其情与意尽在不言之中：是对往昔作为精神病院的那个大家庭的深深流连？还是对重建一个新家的殷切期盼？我看两者兼而有之。

图 4-7 《看望病友》

图 4-8 《化装舞会》　　　　图 4-9 《家》

其实，对于我们大多数平庸的艺术家来说，并不见得缺乏表现上的技巧，关键的是缺乏对表现对象的关心和爱护；如果你已投入了全身心的爱，那么你就不会再关心究竟该采用哪一种表达方式更好的问题了，因为你已在不知不觉间作出了最为合适的表达。

4.1.2　非连续性系列照片的简要分析

<div style="text-align:center">

邓伟其人其作
——邓伟与《邓伟眼中的世界名人》

</div>

大脑袋，四方脸，永远带着一副认真相。卷曲的头发理得短短的，浓眉下面衬着一双特具好奇心的圆而又圆的眼睛，显得与已过不惑的年龄大不相符。一米八二的个头儿，厚实的身板，随意的穿着；谈话间，积聚在身体里的生命能量会时不时地涌出斯文儒雅的外表，满面红光中透射出精神的充盈与意志的坚毅，这就是我认识的邓伟。

邓伟出身于一个十足的书香门第，优秀的家庭环境造就了邓伟优秀的品格。

1978年，邓伟考入北京电影学院摄影系，成为光荣的78班中的一员，21岁的邓伟成了班上名副其实的小弟弟。尽管读中学时，父亲曾教会他拍照，但论拍摄经验他无论如何也无法与张艺谋、顾长卫他们相提并论。一年以后，下乡锻炼，体验生活，在北京郊外的十渡，邓伟与放牛的刘大爷成了忘年交。邓伟发现在平平淡淡的日常生活细节中，大爷那些最最朴实的关爱，竟也无处不浸润着人格的力量与人性的光辉。实习结束，邓伟一时间竟有难舍难分之感，后来他决定回家取相机，特意给大爷拍了张照片作留念。不料，这张照片竟然受到了张益福老师的大加赞赏，并随即推荐发表。这可以说是邓伟在学业上的一次飞跃，为其所要从事的肖像摄影打开了一扇窗，那时他向着窗外已隐约看到了自己光明的前途。

1982年，邓伟从电影学院摄影系毕业时，已学有所成，发表的文章与获奖的作品已足以令同学们羡慕。其实，自1980年起邓伟与父亲就开始策划一项宏大的工程——自费拍摄一部中国文化名人肖像集。他花费了整整六年时间，直到1985年才告完工。毕业后的邓伟一直留校任教。1990年应邀赴英国讲学，

图 4-10 《雕塑家伊丽莎白·弗林克》

图 4-11 《以色列总理拉宾》

图 4—12 《物理学家杨振宁》

同年开始了他的环球摄影计划。从某种意义上说，拍摄世界名人肖像乃是 80 年代拍摄中国文化名人工作的一种思路上的延续与拓宽。自从在乡下察觉到刘大爷身上所发散着的人性光辉的那一刻起，年轻的邓伟便领悟到了肖像艺术的真谛，这也就注定了邓伟将走很远很远的路去进一步发掘人的魅力。

邓伟的成就是努力争取来的，当然，我们可以说世间所有的成就都是争取来的。但是，邓伟确实争得太不容易了。同窗好友张艺谋在新近出版的《我眼中的世界名人——邓伟日记》作序中说："看看邓伟拍的这些照片吧，一个普通人怎么能让这么多叱咤风云的名人上他的镜头呢？我不知道这里边有多少难以逾越的障碍和困难。这绝不是常人能做到的，我们都不能做到。"但是，邓伟的的确确做到了，而且做得是那样的精彩。如果说"以心换心"是邓伟获得被拍摄者信任与彼此进一步加深了解直至达到真诚合作目标的工作方法的话，那么邓伟完完全全是凭借着个人的人格魅力来打动那些名人的。其实，照着眼下世人的标准，邓伟根本算不上善于交际的人，他书生得可以，老实得可以。"都三十好几的人了，跟大姑娘说话还脸红。"那时，张益福教授经常这么说他。可见，邓伟在世人视线之外所付出的努力又该是如何艰辛与沉重了。

交流也好，沟通也罢，与不同国籍、不同种族、不同地位、不同性格的名人打交道，这一关，邓伟闯过来了。拍摄对人类作出过杰出贡献的著名人物，并不是邓伟的创举，曼·雷、尤

图 4—13 《美国前国务卿基辛格博士》

素福·卡什、菲力普·哈尔斯曼、阿诺德·纽曼和伊文·佩恩等摄影家都曾以拍摄名人而著称，但邓伟是这一领域唯一的一位土生土长的中国人，而且是一位在经济上完全靠自助的方式来完成这一宏伟目标的中国人，这恐怕在世界上也绝无仅有。在这个计划实施之前和拍摄过程中，邓伟没有申请过任何形式的援助，完全靠打工挣来的钱维持。就是在他出了成果之后，别人要给予资助，他也谢绝了。生活在异国他乡，生活得再苦再累，都不要紧，因为在他心中有一个永不言败的坚定信念。

图4—14 《摄影家尤什福·卡什》

"和平、友谊、进步"是邓伟所要表现的世界性主题，意在通过对在世界范围内为人类作出过重大贡献的杰出人物进行采访和拍摄，出版一本包括图片、日记和名人见解的书，拍摄名人肖像是这个工程中的主要组成部分。

在英国伦敦南丁格尔路的一间小屋里，他苦苦地等待着总是难以回收的佳音，一封封携带着诚挚愿望的信件发出去了，如泥牛入海。伦敦的午夜，密密的细雨中，在洗衣店熨了十几个小时衣服的邓伟疲惫地走在回寓所的路上，有几次他索性站住了，任凭雨水在他的额上、脸上流淌。

只要是真火山，迟早会有喷发的那一天。"1990年来到伦敦，已一年有余，依然与名人咫尺天涯。情急之下，便想到了要以东方的方式，先叩开东方名人之门。"于是，邓伟首先叩开了新加坡前总理李光耀府第的大门。"拿信上门邀大人物拍照"，邓伟做成了。这确实是"一个良好的开端"。随后，邓伟的世界名人摄影事业才开始真正走上了顺利的道路。

邓伟的世界名人摄影作品与日记、采访构成了一个完整的体系，三部分相映成趣、相得益彰，是迄今为止的一大创举，之前还没有哪一个人像邓伟那样做得如此完备、如此到位。显然，邓伟的所作所为早已超出了摄影的范畴。然而，单就摄影而言，邓伟做得就已非常完美。加拿大著名摄影家尤什福·卡什在评价邓伟拍摄的以色列总理拉宾的照片时说："你拍的拉宾，从道具橄榄枝上的和平鸽到人物的眼神、手势，都在显示着你的感觉、想象力和控制力。"

邓伟的摄影有着自身的显著特点。

图 4—15 《建筑学家贝聿铭》

邓伟的摄影，从发表的情况看，大多以人物为主。他本人也明确表示，兴趣在人。他的拍摄对象大多为有人性深度的、有性格内涵的人，尤其是对人类作出过杰出贡献的社会各界知名人士。人物造型一律为精心设计的静态造型，庄重凝练，情绪饱满，富有一种典雅的雕塑感，于宁静中散发出内在生命的律动。邓伟拍摄的女雕塑家伊丽莎白·弗林克，雨天凝重的光效调子更加重了雕塑的"量感"，邓伟在造型上显然是有意识地让雕塑家成为邓伟照片中的另外一尊雕像。其实，在拍摄每一位名人之前，邓伟都已对该人物作了详细的研究，他总是在大量搜集有关被摄人员的文字、图片与音像资料，以便保证在那极短的时间内，对人物真实个性作出判断与选择。可以说，邓伟的现场洞察力，很大程度上得益于前期的精心准备。在拍摄建筑大师贝聿铭时，邓伟事先已掌握了大量资料。本来邓伟想让他坐着拍摄，但老人坚持说自己还年轻，于是邓伟突发奇想，让老人双手搭在椅背上眼望着窗外的建筑群。显然，这是一个充满朝气的姿势，而且在画面的处理上也更富于建筑艺术所特有的感觉。尤其值得注意的是，那个点睛之笔的小道具——一支建筑师常用的红铅笔，则是贝老的构思，它胜过了许许多多的设计图，邓伟欣然采纳了老人的建议。一般情况下，邓伟还是比较尊重被拍摄者自己的意愿，并尽可能记录下人物自然流露出来的姿态与神情。但有时，邓伟也主动去影响他的被摄者，设法调动被摄人物的情绪。在拍摄拉宾时，除光线、背景和道具被精心组织以外，邓伟发现拉宾实在太疲惫了，他想法子让拉宾振作起来，于是便大吼一声："你昔日驰骋疆场的军人风采哪里去了？"这下十分奏效，"拉宾被我横飞出来的吼声刺激得亢奋起来，脸上的肌肉忽然收紧，血冲向眼睛，凝视着窗外，脸色更加酡红。我很快拍完了12张彩色照片，容不得换位置、找角度，又拍完了一卷黑白照片。拉宾挺直身板，站在原处一动未动"。与所有的肖像艺术家一样，邓伟非常注重被摄人物眼睛里所流露出来的东西。在"古堡酒店"拍摄尤什福·卡什，他们一见如故，卡什动情地说："你像我的儿子，你给我带来了太阳。"他"两手合掌，两拇指、食指合拢作一个'八'字"。邓伟本能地转到他的侧面，近距离拍下了那眼睛里的"无边慈爱、智慧和自信"。

邓伟在拍摄用光上，是个不折不扣的极少主义者，而且他从不携带任何先进的灯具，如电子频闪灯、便携式钨丝灯等，他只带一种辅助性的用具，那就是最传统的反光板。主光主要来自天空光和射进窗户的阳光，偶尔也采用室内的灯光（如拍摄乔治·夏帕克）作主光。邓伟早年从国画大师李可染那儿学到了对画面暗部处理的敏感能力，又从王朝闻先生那儿得到了对画面作雕塑感处理的启示，"照片虽然是个平面，但要拍出有厚有薄的感觉来"，因此，他的主光运用得极为节省。相反，在辅助光的运用上，他却不厌其烦精雕细刻大肆铺张，一面反光板不行，用两面，两面不行，用三面，简直是精得不能再精。的确，暗部层次与细节的再现是对摄影师拍摄技术的一大严峻考验。邓伟的这种独特的就地取材、随机应变的用光技巧充分反映了他厚实的素描基本功和在摄影上驾驭光线的能力。

邓伟常使用的照相机组合为：一台日产勃朗尼卡SQA120单镜头反光相机和三架尼康FM2相机，平常拍摄均采用标准镜头。在国外，由于有过用最大光圈近距离拍摄李光耀的经历，"圈内人"戏称他为"0.45m邓"。邓伟在拍摄时的景别控制，完全依靠调节现场的拍摄距离来完成。所用胶片大多为负片，彩色黑白均有。

邓伟不是天才，也不是什么"神人"。凡是见过他的人都知道，他就是他，一个普普通通的人，一个抱定目标不放松走到底的好人。在如今浮躁成风的年代里，尤其是年轻人所缺少的正是这种沉稳、踏实和认真的素质，邓伟为我们做了个表率。

倾听一下邓伟的心声，兴许你我都能有所收获。

（1991年）做成功的人，要先做不怕困难、不怕失败的人。

（1992年）成功不是便宜货。

（1993年）人要活得精神，才能活得精彩。

（1994年）有目标的等待，也是成功必不可少的过程，需要极大的耐心。

（1995年）我不是用眼睛拍照，而是用心拍照。

（1996年）成功，常常是在反反复复中得到的。

（1997年）对于一个成功的艺术家而言，需要一生的积累。

在邓伟所拍摄的名人中，有一位是第一个征服珠峰的新西兰登山家，名叫埃德蒙·珀西瓦尔·希拉里，他说的话，用在本文的结尾也同样非常贴切：

"我是一位具有一般能力的人，但是我当时很强壮，有足够的决心和动力。我在珠峰的成功说明成功的人不一定总是个英雄式的运动员。如果有充分的决心的话，大部分人都可以到达自己的'顶峰'。"

我想，这同样也是邓伟给我们的启示。

附注：关于"名人摄影"

在视觉语言的呈现、运用与视觉艺术形象的创作领域，可以说摄影是雕塑、绘画和戏剧在平面视觉表达中的延续（尤其是传统写实性绘画的延续）与拓展，这是不争的事实；而名人摄影，即拍摄名人肖像的摄影，如果我们从肖像艺术的发展历史长河中去打捞的话，恐怕得追溯到两千年前的帝王将相和文化名人的肖像了，如众多的古希腊和古罗马的名人雕像。中国已知可考的名人肖像大概出现在一千多年前，东汉宫廷画家毛延寿画美女王昭君的故事，在华人社会家喻户晓。唐代的著名肖像画家阎立本根据历史档案的记载，画出了西汉至隋之间十三个皇帝及其侍从的形象，而千百年来文化界的名人，如老子、孔子、庄子、列子、屈子（屈原）、太史公（司马迁）、鲁班、关公（关羽）、达摩、李太白、杜工部等中国历史上的众多著名人物形象，均早已深入人心，为百世所膜拜。

摄影术的发明令名人肖像找到了一条全新的出路：一方面，摄影术大大推动了大众文化的飞速发展；另一方面，名人摄影伴随着大众文化的脚步，众摄影师与众名人携手，跳起了时代的探戈儿，成为大众文化舞台上最受关注的焦点。拍摄名人，是水到渠成的事——没有摄影的时候，人们只是通过他人亲眼目睹后的描述或别人的多层转述，以及当时极其有限的绘画作品，在非常有限的范围之内去关注或了解他们仰慕的名人；自从有了摄影，大众与名人之间就有了更多"谋面的机会"，虽然只是在照片上的谋面，但照片里的人物往往有着比真人更大的魔力，当然这是因为照片里有了摄影造型和摄影家"独特审美追求"的缘故。最早的名人摄影，几乎是与摄影术的发明同步产生的，19世纪40年代的早期不太完善的摄影技术，就已经开始能够胜任名人摄影了，无论是"达盖尔摄影法"，还是"卡罗式摄影法"，一开始就有名人的身影频繁地出现在这些照片中，而后的"湿板时代"的"名片摄影"，则将名人肖像照片推向了大众文化消费市场，令名人摄影在满足大众精神消费的同时，实实在在地变成了物质化的消费，并促成了摄影产业的市场形成。19世纪末至20世纪初的印刷技术的不断进步和完善，又催生出了欧美报纸产业，以及后来接踵而至的画报产业的兴盛，名人照片被广泛地用于报纸和画报，成为时代与大众日常生活不可或缺的热门话题。加拿大摄影师尤什福·卡什拍摄的英国首相丘吉尔，在二战期间成为全世界最受关注和影响最大的名人肖像，这幅肖像作品因为被全世界无数的刊物转载，也使得摄影师卡什一举成为全世界最具影响力的名人摄影家。

若将摄影资源作为摄影行业竞争最主要范畴的话，那么，名人将是这个世界取用不尽的资源。无论通过什么样的方式出名的名人，是被动成名，还是主动出名，大众文化都将会推波助澜，为这些名人们打造出一个又一个的"神话"与"传说"。

摄影师可以充分享受到这个时代大众文化所带来的快捷便利，并积极投身到时代名人的整理和挖掘之中，加入到大众文化的集体谋划与制造中来。

当然，以拍摄名人为职业，并以拍摄名人成名的摄影师，在全世界范围内，不胜枚举，除了卡什，还有菲力普·哈尔斯曼、阿诺德·纽曼、伊文·佩恩、理查德·阿维顿、安妮·莱博维茨等，而我国的名人摄影家邓伟，则是近二十多年来这一领域影响面最大、拍摄最为深入系统和运作策划最为成功的典范。邓伟遵循"以心换心"、"心心相印"的拍摄原则，讲究在近距离与平静平和的状态之中，获得真实而真诚的内心沟通交流，努力将那些著名人物拍摄成普通百姓的模样，邻居或亲人的模样，绝不设想摆什么大腕的谱，决不按照所谓名人的规格来做过度的彰显，而这内敛的功夫，也许就是邓伟的聪明过人之处。

4.2 单幅摄影作品分析前的准备工作

4.2.1 获取有关摄影家的背景资料

从图书馆或摄影资料室查阅有关摄影师生平、创作观念及其相关作品简介的材料，这是在分析具体摄影作品之前的一个必不可少的步骤，所掌握的资料愈全面充分，分析起来就愈加客观公正。以下所列举的例子，就是笔者从资料室中获取的有关摄影师及其相关作品情况的简单介绍。

例一：曼·雷（Man Ray，1890—1976）与他的艺术摄影

曼·雷，1890年出生于美国的费拉德尔菲亚，青年时期在纽约学习建筑绘画和建筑工程，当过印刷设计师。早年的人像摄影受"美国摄影之父"艾尔弗雷德·斯蒂格里茨的影响，曼·雷在艺术创作上极为活跃，是位不知疲倦的画家、摄影艺术家与摄影技术试验家。他的足迹涉及几十年间艺术的各种流派。他发明并制作的"光影图"堪称视觉表现艺术中的一绝。1921年他移居巴黎，在那儿以拍摄时装与名人为生，在巴黎他几乎拍摄了当时整个知识界的名人，如布雷东、乔伊斯、艾略特、马蒂斯和海明威等。

图4-16 曼·雷作品

图 4-17　吴印咸　《白求恩大夫》

图 4-18　尤什福·卡什作品

例二：吴印咸（1900—1993）与《白求恩大夫》

与 20 世纪同行的著名摄影大师吴印咸，出生于江苏沭阳，早年在上海学习美术，从一个旧式知识分子变为具有进步思想的青年。解放前，在上海拍摄了大量反映民生疾苦的照片，同时在他的摄影室拍摄了当时电影界最著名的一些影星，并步入电影界，拍摄了《马路天使》、《风云儿女》等优秀影片。抗日战争爆发后，他奔赴革命圣地延安。此后，他拍摄了从领袖到普通士兵的大量纪实性人像，这些照片早已成了中国革命史中的珍贵形象档案。吴印咸是 20 世纪中国最杰出的摄影家，他以摄影的手段形象地记录了整个中国在 20 世纪发生的大变革。

吴印咸的摄影作品，在神态捕捉方面，追求平实质朴的效果，没有任何雕琢痕迹；他用光严谨，讲究自然的感觉；构图上主张造型必须为内容的表达服务。直至 80 年代末 90 年代初，他还是位创作极为活跃的摄影家。晚年应邀在美国、法国等举办个展，荣获国际上"功勋摄影师"的称号。

例三：尤什福·卡什（Yousuf Karsh,1908—2002）与他的"心理肖像"

尤什福·卡什，1908 年出生于土耳其亚美尼亚的马尔丁，1924 年随身为摄影师的舅父来到了加拿大。由于在波士顿的著名人像摄影

师加罗（Garo）那儿学到了他一生中最为重要的东西，他决定要拍摄那些影响我们这个时代的人。1941年发表在《生活》杂志封面的温斯顿·丘吉尔肖像令卡什在国际上一举成名，此后他拍摄了成千上万的世界名人。

卡什的肖像，用光十分讲究，高光与阴影区域的控制特别严格，细节极其丰富。他通过过硬的拍摄技巧来展示被摄者独特的"内在能力"。在拍摄的时候，卡什主张摄影师与被摄对象要"心心相印"，"要拍摄一张成功的肖像，摄影师必须尽可能对他的被摄影对象有更多的了解，以建立一种直接的心心相印的关系，因为只有心灵才是照相机的真正镜头"。

图 4-19　欧文·佩恩作品

例四：欧文·佩恩（Irving Penn）

1917年生于新泽西州的欧文·佩恩，早年在费城博物馆学校学习设计。20世纪40年代初从事广告设计，此后便开始了时装与广告摄影，同时也拍摄人像照片。佩恩的作品极富激情，个性极为鲜明。他喜欢在正规摄影室创作，布光细致，构图严格，细节丰富，作品给人以冷峻锐利的感觉，人们戏称他是"锐利佩恩"。

例五：袁毅平与天安门

以拍摄天安门闻名的著名摄影家袁毅平先生，1926年出生于江南的鹿苑镇(今江苏省张家港市)。1939年袁毅平进入上海百乐照相馆当学徒，由此开始了他的摄影生涯。新中国成立后从事新闻摄影工作，自1958年起主持摄影刊物的编辑、摄影评论与中国摄影家协会的组织领导工作。他曾参与人像摄影学会和《人像摄影》杂志的创办事宜，并长期担任全国摄影艺术展览的评选委员。在摄影的理论与创作实践中，都有极其出色的表现，他的作品颇善于在自然状态中表现特定景物的象征性含义和特色人物的不一般的神韵风采。

图 4-20　袁毅平作品

例六：邓伟与《邓伟眼中的世界名人》

邓伟，1959 年出生于北京。1978 年考入北京电影学院摄影系，成为中国新电影最著名的"七八级"中的一员。1980 年至 1985 年，在父亲的鼓励与资助下，出版了他的第一部摄影作品集《中国文化人影录》。1990年赴英国讲学，游历世界各国，开始了他的世界名人拍摄计划。在近十年的时间里，邓伟几乎跑遍了全球各个国家，拍摄了 20 世纪最末十年的世界政坛、艺术界、学术界与科技界的所有他认为值得拍摄的著名人物。他的主要作品收录在新近出版的《邓伟眼中的世界名人》大型画册中。

邓伟的工作方式简单说来是直接平易，以心换心。在采访现场，他采用自制反光板作辅助手段，在现有光环境下直接拍摄，不添加任何灯具，照明光源主要来自窗外的自然光，有时也结合室内的现有灯光照明。因此，其作品总能给人以不加雕琢、真切实在的感受，构图严谨而质朴，人物神情轻松而自然，有一种原汁原味的现场真切感。邓伟的这种特殊的创作方式，较有效地保证了其作品的"原真性"。他的肖像是一个普通人眼中的伟人形象，他将伟人与普通百姓之间的神秘距离，一下子抽取得干干净净。

4.2.2 了解相关摄影家的摄影创作观念

严格说来，各人有各人的想法，摄影创作也是一样。我们所知道的摄影家其创作的出发点和最终目的都不尽相同，有的甚至大相径庭。这里列举两位在摄影界较为知名的摄影家的创作观念。他们的观点，或许对我们今天的摄影创作仍然会有所启发。

1．"为快感而创作"——法国摄影家让卢·西埃夫的摄影观

"您为什么要搞摄影呢？" 人们经常问我。

"因为有人送我一架相机。" 我曾这样作答。

的确，如果我 14 岁或许 15 岁生日那天收到的礼物不是相机的话，我也许会成为一名喜剧演员、电影编导，或是作家什么的吧。但是对这样直截了当的提问，大白话式的回答反使人们觉得你是在敷衍了事，所以我又给了个"形而上"的答复："为了截住流逝的时间。" 其实这证词式的回答并未道出真正的 "初衷"。

今天，当我面对这些旧作再次自问"当时为何要步入摄影艺术殿堂"时，我想动机只有一个，那就是"快感"：表现形体的快感；光线令人如痴如醉的快感；以时空和所见为精神食粮去创作的快感。贯穿我的整个创作过程的是：冲动—不由自主—无意识—有意识—完成作品。

在我的生命旅程中，我注定要回顾，我会长时间地逆行回归到那逝去的时光。这是不是未老怀旧情亦浓呢？说真的，我摄影就是获得那种快感，哪怕这欢愉稍纵即逝，哪怕留给我的是无边的乡愁。

"摄影是门艺术吗？"有人问。

我总是斩钉截铁地回答：艺术本身并不存在，存在的是艺术家。这些艺术家们不是为艺术而创造艺术，他们只为某种快感，即使是苦中作乐也心甘情愿。他们"欲壑难填"，因此不得不创作。

任何一个创作或多或少都有技术上的难度，其关键在于如何满足人的知觉感受。心为形役，形为心设。

图 4-21　让卢·西埃夫作品

"一尊不能引起人们抚摸欲望的雕塑，不是成功的雕塑。"布朗库西曾如是说。

好的摄影作品同样会引起人们抚摸的欲望——当然是用眼睛摸。在摄影乐趣中，我还有另一种喜悦，那就是与摄入镜头的景物"融为一体，唇齿相依"的感受。

我童年时很孤独，孤独也是一座不错的熔炉，我觉得青春无悔。我在苏格兰、在加利福尼亚的死亡谷搜寻空旷的荒漠，为的是重温孩提时代所体验到的那种孤独和童趣。正是摄影使这种过去的忧伤在这里得到了升华。

我步入影坛已有 40 年了，但比起那些 25 岁就思想僵化的人，我还很年轻。

逝者如斯夫，来者犹可追！

2. 摄影爱好者的真情告白

——刘半农的摄影观（摘自《〈光社年鉴〉序》）

"光社"是个非职业的摄影同志所结合的团体，这"非职业的"一个名词，在英法文均作 amateur，与"职业的"（professional）一个名词相对……

必须所作所为完全出于兴趣，而又始终不跳出兴趣范围以外的，才是真正的 amateur。

所谓始终不跳出兴趣范围以外，意思是说，我们在一件特别嗜好的事物上用工夫，无论做得好也罢，坏也罢，其目的只在于求得自己的快乐；我们只是利用剩余的精神，做一点可以回头安慰我们自己的精神的事；我们非但不把这种事当做职业，而且不敢藉着这种事有所希求。

……不但这种希求很可笑，便是一般热心参与赛会的人，也未免有些不值得。参与赛会的目的无非想得名。但假使一件东西做好了，自己觉得满意，所得的报酬已经很不少，又何必要有什么锦上添花的名？而况既称赛会，必定有什么无聊的人，加之以无聊的评判。这评判人并不是我自己，他如何能领略我的心情，如何能评判我的作品的好坏？若然他的好坏观念与我相同，我自己评判就好了，何必要他？若然他的好坏观念与我不同，那是"俏眉眼做给瞎子看"，何苦又何苦？

……他们并不想对于社会有什么贡献，也不想在摄影艺术上有什么改进或创造，因为他们并不担负这种使命。若然能有所得些什么，那也是度外的收获，他们并不因此而自负自豪。

他们彼此尊崇各人的个性。无论你做的是什么，你自己说好，就是好，不容有第二个人来干涉你（所以每次展览之前，是凭各人拿出自己的作品来，并没有选择或评判的手续）。

他们展览作品及刊印年鉴，只是"敝帚千金"之意："瞧！我做成了这么些东西，爱看的就来看，不爱看的便罢！"除此之外，更没有什么别种目的或野心。

他们不愿意参加任何赛会（最近决议），因为他们觉得犯不着把兴趣精神用在赛会上（其有迫于赛会组织人之情面，以个人名义参加者，社中亦不加禁阻）。

……他们在根本上就只担负着对己的责任，不负担对人的责任。他们对人的责任应求之于他们的职业上，不应求之于这职业以外的兴趣工作上……

4.3 历届入学考试样卷题解要点说明

大学摄影专业的入学考试中的《作品分析》试卷，一般均为单幅作品，而且一般也不可能提供很多有关作品方面的背景资料，考生只能从画面本身与照片下方标明的作品标题、作者姓名和创作时间这些简单的信息上下手进行分析，因此分析过程一般侧重于该作品的思想性与艺术性的表述上，作品本身的内容便成了分析的重点，画面以外的引申就成了表现的主要动机。因此，这里有两点可以肯定：一是所分析的作品，肯定是"故事片"；二是画面中真正想要交代的内容，肯定在画面以外，所谓"醉翁之意不在酒"，含蓄地引申画面的内涵总是历年来考试的一大传统特色。考生在答题时的基本思路如下。

4.3.1 审题

审题是指根据画面所提供的具体内容，包括画面中人物的表情神态、身体动作、外貌体态特征（如年龄、身份、着装、地域与时代特点等）、故事情节及其标题、作者和创作年月，仔细解读出画面的内容，并进一步概括归纳出作品的真实用意——作品的立意（主题）。其中，读出隐藏在画面外的引申含义，是分析作品的第一大关键。因为读出了画面的引申意义，就表明考生发现了摄影创作者的表现技巧；反过来说，只有发现了摄影创作者在画面中所作的精心的经营及其根本目的，才能审准题。

4.3.2 综合造型技巧的详细分析

综合造型技巧的详细分析是指分析出创作者为了达到创作表现的目的，而精心采用的各种各样的摄影手法，包括摄影构图、光线处理和色彩运用等方面的技术技巧的运用情况。具体说来，有以下几个方面的内容。

1. 摄影构图方面的考虑

1) 画面主体和兴趣中心被强调的情况

如位置上的强调、形状与形态上的强调、神情动态上的强调、明暗上的强调、色彩上的强调、虚实上的强调、面积上的强调和视觉引导线的强调等。

2) 陪体与背景信息的解读

如环境的交代、气氛的烘托、画面的均衡与协调，以及开放构图理念的追求等，尤其是前景与背景的运用及其在构成表意上的良苦用心。考生应当清楚，摄影中的前景在画面的表意方面，具有高度的概括性和多方面的造型作用：它既能概括出地域、季节、故事情节和画面气氛基调等方面的信息，还能在协调均衡画面的同时，增加画面的空间深度感觉；在视觉心理上，一方面能起到指向引导的作用，另一方

面能产生强烈的视觉冲击，因而能激发观众的临场感和参与感；当然，前景还具有装饰性作用，能增强画面的美感。有关摄影画面背景处理方面的解读，也千万不可忽视，因为背景除了突出主体，令其轮廓形状更加突出之外，还有美化画面、渲染气氛和交代环境的功能；尤其是环境中的细节刻画，分析时就是依据这些可贵的细节，从而可将对画面意义的解读逐步推向深入。

3) 画面构成形式与效果的评判

如采用的是完整规则的封闭式构图，还是不完整、不规则的开放性构图，考生须认真体会创作者在摄影构图经营上的追求。又如在景别的运用上，究竟摄影师是出于何种考虑？为什么要采用这样的景别？这种景别的获取究竟是采用的什么焦距端的镜头？因为同样是特写，用长焦距镜头拍摄和采用广角镜头近距离拍摄，所取得的画面效果，完全是两回事，究竟采用哪一种更为理想，就要看创作者的真实表现意图了。另外，角度问题也非常重要，拍摄方向与拍摄高度的选择，在画面的表现特色与具体效果上，也存在着极大的差异。注意，角度往往就是创作者思想与智慧的集中体现，分析时，绝对不要放过。在摄影画面的构成元素方面，线条、形状、色彩、质感、影调、层次和节奏等，也经常是画面构成中所分析的重点。例如，画面中的宁静感觉，究竟是来自画面中水平线的延伸，还是因为大面积的中灰调子影响，还是由于蓝色画面基调的作用？这些视觉元素的交互作用，构成了摄影画面的统一感觉。但在构成统一感觉的过程中，各种元素之间又是怎样相互作用和影响的？对比与呼应所形成的"多样统一"法则，总是常常被运用到具体的摄影画面中去，分析时，考生应能明显地加以指出。

2. 光线与色彩等方面的处理技巧

画面的构成，如影调的构成和色彩的构成，尤其是画面基调的形成，都离不开用光，而摄影作品用光方面的技巧，也是摄影作品分析中所要检查的一项重点内容。摄影用光技巧的分析，通常是指摄影师在具体的拍摄过程中，所采用或设计的采光与布光方面的控制技巧。考生须说出画面所采用的照明光线的性质，即究竟是直射光还是散射光。如果是直射光照明，还须说明其照射方向和照明角度，说出它在用光方向上属于哪一个种类的光效，并须指出这种光效究竟有什么特别之处，摄影师有意识地采取这种用光方案，究竟是出于何种考虑。如果是彩色照片，还要联系到色温运用方面的知识，说出采用这种色温效果的好处。如低角度、低色温的阳光照明，能形成画面基调为暖调效果的摄影画面，能使画面更为热烈饱满，能产生极具激情和象征意味的视觉抒情效果。

另外，在画面色彩的运用上，色彩构成上的和谐处理，以及色彩含义上的强调突出，也是彩色摄影画面分析的要点，考生要尽量解读出色彩中（尤其是画面的主

色中）所暗示与象征的意义。

瞬间的感觉，是摄影创作中的最为重要的一种感觉。摄影被称为"瞬间的艺术"，就是基于这一理由。一切优秀的摄影作品，都离不开瞬间的精彩控制。可以说，摄影的精彩，在很大程度上，就是瞬间的精彩。没有融入良好的瞬间意识的摄影作品，绝对称不上成功的摄影作品。因此，考生在分析时，必须时常提醒自己：有没有将摄影作品中最精彩的部分——事实上，往往就是画面的瞬间感觉——给充分细致地解读出来？

细节，是摄影的"生命"，行内人常这么说，可见细节在摄影作品中的重要位置了。对于一幅具体的摄影画面来说，细节是在摄影的瞬间被凝固的，被凝固的细节又充分地体现了摄影的精彩，这正是摄影创作者智慧与良心的凝聚。考生不能离开具体的摄影细节来分析摄影作品，其实，具体的摄影作品都是由具体的摄影细节构成的，这一点，考生分析时，一定要引起充分的注意。

总的说来，构图、用光和其他方方面面的技术技巧处理，实际上都是一回事，都是摄影创作本身同一过程的不同方面，实际上这些因素同时存在，并同时作用于摄影创作的每一个环节。我们在进行分析时，只是为了论述的方便，才将这些本是同一行为的操作，切分为几个技术组织部分或技巧层面。因为，摄影创作毕竟是个系统的工程。落实在具体的每一个技术技巧的操作上的时候，各个相关的部分都是有机地联系着的。考生在分析时，要学会用有机的、联系的和多方位的眼光，来看待摄影画面中所体现出来的每一个具体的控制措施或操作步骤。

4.3.3 分析总结

分析总结的写法，只是在前文对摄影作品详尽分析诠释的基础之上，将作品分析中最主要的知识点（即作品里最具特色的地方），与考生在具体分析过程中所形成的主要观点，或从分析中所获得的创作方面的启示，或某个创作技巧方面的启发，进行概括和提炼，将作品思想内容所引申出来的含义作适当的升华，以呼应文章开头对图片题意的解读，并将前面在分析过程中所形成的观点，包括某些设想、启发和愿望，在归纳概括的同时，能推向更深一层。如果考生对作者的生平与创作情况（尤其是所分析作品的拍摄背景资料），以及对目前国内外的摄影创作现象有所了解的话，则可以联系摄影创作的实际情况，作进一步有针对性的发挥。

4.3.4 样卷答题要点的简要说明

以下以北京电影学院摄影学院历年入学考试的《作品分析》试卷为例，对各答题要点进行简要的说明。

例一：分析摄影作品《瞧新娘》

从摄影专业的角度写一篇分析文章，要求：

观点明确，思路清晰，结构完整，语言通顺，字数在 1500 字左右。

这是一幅反映现代北方农村婚礼场面中的一个生动别致小插曲的彩色摄影作品。作品所选取的被摄对象与独特的拍摄角度以及色彩的巧妙运用是该作品的成功之处，考生在答题时应该充分注意到这几个方面。此外，画面构图上的形式感、瞬间情状与现场感觉，也很有特色，具体分析时可一一加以分析说明。能答到诸如"侧面描写"、"含蓄表达"、"开放的造型意识"之类，均属审题准确。

图 4-22　林庭松《瞧新娘》　1983

例二：《又是一个春天》

这是一幅反映在党的改革开放政策的引导下，边远地区的农村经济改革取得了可喜的新变化，广大少数民族农民的生活发生了巨大的变化。作品反映这一重大的历史事件，没有采用拍摄重大事件的方式，而是别出心裁地采用以小见大、举重若轻的拍摄手法，从一个很具喜庆意味的小小的侧面（插秧季节，田间秧地边摆放着的几双南方少数民族妇女特有的绣花鞋）着手，勾画出了社会主义新农村欣欣向荣的新景象。

图 4-23　沈延太　《又是一个春天》　1981

例三：《昨天的梦》

这是一幅很具时代特色的摄影作品，画面选取了一个特定的地方——北京天安门广场；一个特定的时间——改革开放初建成效后的第三个年头；一群特定身份的被摄对象——南方边区少数民族妇女；一个立意十分明确的标题——《昨天的梦》——在过去不可能的事，只能是个梦的

图 4-24　侯贺良　《昨天的梦》　1985

事，在改革开放后的今天，赫然成了现实。很显然，这仍然是一幅歌颂党、歌颂社会主义建设成就的主旋律作品，解读时一定要注意其中所隐含的政治热情。

4.4　必要的考前心理准备

兵书云："知己知彼，百战不殆。"

考生首先得充分认识自己，了解自己的特长与不足，尤其是要十分清楚自己的真实意愿。

其实，对于大多数考生来说，这恰恰是最困难的一关。一般家庭出身的孩子由于长期受到长辈们的百般呵护，很少有独当一面的机会，久而久之便失去了独自应对各种局面的勇气和能力，有关他们前程去向的许多决定，其实也都是大人们在进行考虑和选择，往往就连应考的许多具体准备工作,也都由大人们来代劳。因为在大人们看来，孩子太小，至少考虑问题不够周全，自己还不知道自己究竟要什么，不要什么。因此很多考生往往在选择报考摄影专业方面，总是显得十分被动，这就造成考生在先天的根基上少了一种最为要紧的奋斗原动力，以至于即使很幸运、很顺利地过了关,上了大学，也难以有所发展。这也是这些年来，我院摄影教育所面临的难题之一。因为说到底摄影毕竟不是他们自己的选择，他们中的许多人其实并不十分喜爱或者说真实喜爱摄影，报考摄影专业，只是出于父辈的爱好，出于考生现有的文化课成绩，或者说是因为摄影专业相对于其他艺术类专业来说，至少在表面上要显得"容易一些"，也算是临时找得的一个升入大学的"方便法门"！

要知道，兴趣才是最好的导师，没有兴趣，勉强为之，终究难继大业。如果你想知道将来在摄影方面能走多远，能取得多大的业绩，只要看看你现在对摄影的真

实感觉，你爱得究竟有多深，有多真，有多切？！

千万不要将摄影当做"容易升学"的方便之道，千万不要因为想偷懒、想走捷径才来报考摄影学院。摄影的使命，就已经宣示了摄影自身所需要的艰辛、细腻、耐心和勇气等内在品质要求，同时也赋予了摄影人勤奋、刻苦、耐劳的普通劳动者品格，以及敢于开拓进取、勇于创新的人格魅力，而在学习摄影和从事摄影各项工作中所需付出的辛劳与努力，也是每一位考生事先应该弄清楚的。从这个意义上说，摄影人才最重要的素质就是勤奋！因此，从学院老师的角度来看，招生是网罗天下人才的最好机会，我们更希望能够招收到自立、勤快和真正爱好摄影的学生，也就是说真正适宜于培养，或者说有培养前途的学生。

其次，考生应当及时掌握有关摄影学院当年具体的招生要求（包括报考条件、考试规则和录取方式等），一般考试之前考生与家长就会仔细阅读并认真研究每年招生简章的各项细节，不详之处还需要通过各种渠道获取相应的资讯，以便于考前的准备。

一些具体的报考条件，如视力要求和身高要求等，必须事先清楚，免得做无用功。如有的考生有弱视和色盲症状，但事先并不知情，直到最后一关的体检才发现了问题。在考试之前考生就应该对自己的身体状况有一个较为完整的了解。

考试规则每年根据具体的招生情况均会有所调整，有些往届的考生没有仔细研究新的招生简章，只是根据以往的经验参加考试，结果出了问题。

摄影学院初试的内容向来为笔试，含有"摄影基础知识"和"摄影作品分析"两门，过去为独立的两场考试，各占两个小时考试时间，2010年合并为一场长达三个半小时的综合考试。近年来，"摄影基础知识"部分随着目前摄影技术的发展变化，在考试内容上也作了相应的调整，如传统部分与数字部分各自所占的比例，实际应用部分与创作观念部分的权重等。因为考虑到艺术类考生的英语水平普遍不高，所以主考官每年在试卷中还特意加入了适量的与摄影专业相关的英语考试内容。"摄影作品分析"的要求每年也会有所变化，过去以单幅新闻纪实类照片（西方称Feature）的分析为主，着重分析作品的内涵和成功之处，后来逐渐增加照片的数量，并打破传统叙事类作品的单一格局，将商业创意性作品作为考试的另一个重点。

摄影学院的二试过去为素描，后来改为实际拍摄，拍摄内容由于受到各方面条件的限制，一直以室内现场光下的静物拍摄为主，主要考查考生临场应变的拍摄能力及其对摄影各方面的感觉。

三试为面试，通过当面问答的形式，来测试考生各个方面的综合素质，包括：外表印象，所掌握的文史、艺术、时事、经济和科技诸方面知识，回答问题时的态度与组织语言的逻辑条理，对某些问题的看法，等等。必要时，考生在得到考官许

可的情况下，可以展示自己在摄影和其他艺术方面的才艺。

摄影学院2010年招收"图片摄影"和"商业摄影"两个专业，招收人数各为20名，考试要求根据专业性质和培养方向的不同将会有所区别。摄影学院就"图片摄影"专业每年的考生报名人数大致维持在200名，2010年报考"图片摄影"专业的考生略有增加，而停招了三年的"商业摄影"专业报考人数则不足百人。

相信每位前来应考的学生和家长，事先都已经做好了各项准备工作。然而，需要提醒注意的是，考前准备固然重要，真材实料才是硬道理，无论从社会需求来说，还是从学生自我发展来看，真兴趣、真功夫、真才学，才是无敌的，切莫将考前准备当做入学的捷径，要知道在成才的道路上是无捷径可走的。

其实，就全国招生形势看，20世纪90年代初为全国生育低谷，这两年出生的考生，在2010年却拥有了80%以上的升学机会。也就是说，六名考生中将有五名被各大高校录取。所以说，还是将更多的机会留给那些真爱摄影的孩子吧！

思考与练习

1. 作为一名摄影师应该具备哪些方面的素质？
2. 如何看待摄影名作？
3. 如何认识摄影创作的层次？
4. 如何看待摄影的局限性？怎样才能突破摄影的局限性？
5. 试按照摄影作品分析的一般性步骤对下列摄影作品进行全面的分析。
1) 《解海龙举着"希望工程"走进人民大会堂》（图3-15）张左 摄
 （提示：相似造型效果的作品亨利·卡迪埃-布列松的《卢浮宫前》）
2) 《老水手》（图2-24）（提示：相似造型效果的作品《青蛙》）
3) 《雨中》（图2-7）（提示：相似立意的作品《水闸工地》、《母子》）
4) 《派拉达山金矿》专题组照，（图4-25）塞巴斯蒂奥·萨尔加多摄

图 4—25

图 4-25 续图

后 记
语言的另一面

我们人类拥有丰富的语言，除文字语言以外，还有图形语言、图像语言、势态语言（身体语言），还有来自听觉和味觉的语言，也许还有第六感官的"心灵感应"，但不管是哪一个种类的语言，都有一个共同的特性，那就是基于人类表达和感知的需要。可是，我们却很少在意语言表达和感知的后果：一方面它是对意义及印象的建立和确定，另一方面却是意义及印象的无可挽回的丢失。可惜，人们总是很少看到这个不利的一面。

语言能表达出真正深刻的思想，或者说能以语言感知这一思想的深刻，已经是个了不起的奇迹。尽管没有语言的世界是万万行不通的，但语言毕竟不是万能的；语言有所长，也有所不能，语言能表达思想，也能掩盖真实的想法；且不说同一个含义可以采用多种不同的语言来表达，同一的语言又有各种不同的解读，即语言在表达与理解上存在着普遍的差异性和多种可变的不确定因素。

一对朋友在热烈地交谈，你能保证他们真的在同一层面上对话，在说同一件事或同一个意思么？几位观众同时欣赏一幅绘画，你能确定他们从画中所获得的感受完全一致么？

我们常常发现不少人总是处在语言的怪圈中，无论是口头的争执，还是书面的辩论，交锋的双方往往会身不由己地陷入到语言逻辑的泥淖中不能自拔，在针锋相对之余不约而同地丢弃或改变了原发动机中的根本立场与原始意义——"借题发挥"就难免不偏离原题，因而原题所探讨的价值，也就不复存在了。你面红，他耳赤；你铮铮，他振振；唇枪舌剑，答非所问，匪夷所思，最终于事无补，只是变作了纯粹多余的噪声污染与无谓的生命浪费。有一种人写文章，不是想要将道理说清楚，而是故意要将本来很清楚的道理弄糊涂。其实，世间的很多道理本来是很清楚的，只是解释道理的文章太多了，于是，再简单不过的道理也就变得很不简单了。

语言是人类最主要的思想和感情的交流工具和交际手段，但又有谁能保证交流与交际过程中的意义传递与转换的保真度与准确性呢？正是由于语言中含有大量装饰与假借的成分，人们需要听得懂话中之话，言外之意，言下之意，了解言外玄机，懂得察言观色，所谓"眼观六路，耳听八方"，得"八面玲珑"，方可赢得"八面威风"。

针对语言的深层忧虑，古人早已有言在先，如君子宜"讷于言而敏于行"，"表

里如一"，言行一致，而"立德"又要胜于"立言"，"兼听则明，偏信则暗"。也正是因为语言容易引起误解和偏信的缘故，古圣人力求"慎言"，在阐明深刻道理时，"不立文字"，"述而不作"，所谓"道可道，非常道；名可名，非常名"，"不可说，不可说， 说出来一个字便不是"。

可见，表达不可全仗语言，更不可执著于语言表面的含义。巧于辞令者未必见得心诚。表面文章，骗人骗己，害国害民害子孙。看画得看魂，听琴得听声，而于无声处尚可听得惊雷阵阵。窃以为还有比语言本身更重要的东西，那就是语言所要表达而又最难以准确表达的真实意义。在语言泛滥成灾的今天，又有多少人能于寂静处分明感觉到这个无形无声无息东西的存在及其存在的价值？

眼下我们所要做的，正是：赏心画，听心声，找寻真感觉，还世界一个清净爽朗的真。

我时常苦于语言在达意方面的烦恼，说出口的话时常会有变味的嫌疑，写下的文字往往会不经意地走调，所拍摄制作的图片，其画面含义更是容易遭到随意的弯曲，总感觉到真正要说的话没有按原面貌说出来，而落到字面上的意思已经不完全是本来想要说的话，更有些要紧的话却无法找到最为合适的表达，因此，文章里图片中所说的其实与内心里的想法早已相去甚远，大打折扣了。这也许便是"言不由衷"和言不尽意的另一种解释吧。有时退后一步想，《老子》的五千言，过了两千年，人们还没有完全看明白呢，何必"杞人忧天"！还是随大流，擎着"文责自负"的幌子， 由着别人 "见仁见智" 去吧。 普天之下， 能心领神会的又有几人？

谁都知道语言能表达含义，但又有谁明白真正用来表达真实意义的却不一定是语言本身。语言其实是很无能的，许多原本的含义一经语言的表述就走了样，变了形。 艺术语言的着重点往往是要传达言外之意， 而不是言语之中的意思。

有时疯言疯语，反倒显其真诚。两千多年前的亚里斯多德早就发现了"诗要比历史来得更加真实" 的事实！

有时说什么并不见得很重要，只是合乎时宜的点缀与装饰罢了，关键还是怎样去说，因为很多人更乐于耍弄嘴皮子；更何况，大凡能说得出来的已不再是最重要的了。因此，说与不说有时并无多大分别。你爱说，你不怕累，听众还怕累呢。说得好听点，说得轻松点，大则博人一乐，小则不至于惹人烦；说得庄严，说得真诚，谁能承受得了呢？过于沉重的话题，强使说出来，强使别人听进去，令他人饱受苦痛， 也未免太不绅士了吧。

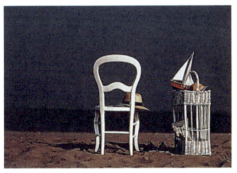